职业教育"动漫设计制作"专业系列教材
"文化创意"产业在职岗位培训系列教材

经典动漫作品赏析

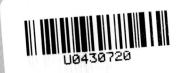

李璐 孟红霞/主编　李冰 温丽华/副主编

清华大学出版社
北京

内 容 简 介

本书结合中外动漫发展的新形势和新特点,针对动漫专业培养目标,通过中国、日本、美国、东欧、西欧、韩国动画对比欣赏分析,全面系统地介绍各国(地区)动画的发展,在学习中提高、激发创作灵感。

本书精选风格鲜明的经典动画作品进行赏析,图文并茂,内容通俗易懂,突出实用性,力求教学内容与课堂实践相结合,因而本书既适用于高校本科、专升本及高职高专院校动漫专业基础课程的教学,也可以作为动漫从业者创作的借鉴教材,对于社会广大读者也是一本非常有益的动漫赏析参考读物。

本书封面贴有清华大学出版社防伪标签,无标签者不得销售。
版权所有,侵权必究。举报:010-62782989,beiqinquan@tup.tsinghua.edu.cn。

图书在版编目(CIP)数据

经典动漫作品赏析/李璐,孟红霞主编. —北京:清华大学出版社,2013.4(2023.1重印)
(职业教育"动漫设计制作"专业系列教材　"文化创意"产业在职岗位培训系列教材)
ISBN 978-7-302-31307-6

Ⅰ. ①经… Ⅱ. ①李… ②孟… Ⅲ. ①动画—鉴赏—世界—高等职业教育—教材
Ⅳ. ①J218.7

中国版本图书馆 CIP 数据核字(2013)第 012226 号

责任编辑:田在儒
封面设计:李　丹
责任校对:刘　静
责任印制:宋　林

出版发行:清华大学出版社
网　　址:http://www.tup.com.cn,http://www.wqbook.com
地　　址:北京清华大学学研大厦 A 座　　　邮　编:100084
社 总 机:010-83470000　　　　　　　　　　邮　购:010-62786544
投稿与读者服务:010-62776969,c-service@tup.tsinghua.edu.cn
质量反馈:010-62772015,zhiliang@tup.tsinghua.edu.cn
课件下载:http://www.tup.com.cn,010-83470410

印 装 者:涿州市般润文化传播有限公司
经　　销:全国新华书店
开　　本:185mm×260mm　　　印　张:14.75　　　字　数:337 千字
版　　次:2013 年 4 月第 1 版　　　　　　　　　　印　次:2023 年 1 月第 5 次印刷
定　　价:69.00 元

产品编号:051181-02

系列教材编审委员会

主　　任：牟惟仲

副 主 任：宋承敏　冀俊杰　李大军　吕一中　田卫平
　　　　　张建国　王　松　车亚军　宁雪娟　田小梅

委　　员：孟繁昌　鲍东梅　吴晓慧　李　洁　林玲玲
　　　　　温　智　吴　霞　赵　红　吴　琳　李　冰
　　　　　李　璐　孟红霞　杜　莉　李连璧　李木子
　　　　　李笑宇　陈光义　许舒云　孙　岩　顾　静
　　　　　王　洋　杨　林　林　立　石宝明　刘　剑
　　　　　李　丁　王涛鹏　王桂霞　陈晓群　朱凤仙
　　　　　丁凤红　李　鑫　赵　妍　刘菲菲　赵玲玲
　　　　　姚　欣　易　琳　罗佩华　王洪瑞　刘　琨

丛书主编：李大军

副 主 编：梁　露　鲁彦娟　梁玉清　温丽华　吴慧涵

专 家 组：田卫平　梁　露　金　光　石宝明　翟绿绮

序言

随着国家经济转型和产业结构调整,2006年国务院办公厅转发了财政部等部门《关于推动中国动漫产业发展的若干意见》,提出了推动中国动漫产业发展的一系列政策措施,有力地促进和推动了我国动漫产业的快速发展。

据统计2007年,国内已有30多个动漫产业园区、5400多家动漫机构、450多所高校开设了动漫专业、有超过46万名动漫专业的在校学生;84万个各类网站中,动漫网站约有1.5万个、占1.8%,比2006年增加了4000余个、增长率约为36%,动漫网页总数达到5700万个、增长率为50%。根据文化部专项调查显示,2010年中国动漫产业总产值为470.84亿元,比2009年增长了近28%。

动漫产品、动漫衍生产品市场空间巨大,每年儿童动漫产品及动漫形象相关衍生产品:食品销售额为350亿元、服装销售额达900亿元、玩具销售额为200亿元、音像制品和各类出版物销售额为100亿元,以此合计,中国动漫产业拥有超千亿元产值的巨大市场发展空间。

动漫作为新兴文化创意产业的核心,涉及图书、报刊、电影、电视、音像制品、舞台演出、服装、玩具、电子游戏和销售经营等领域,并在促进商务交往、丰富社会生活、推动民族品牌创建、弘扬古老中华文化等方面发挥着越来越大的作用,已经成为我国创新创意经济发展的"绿色朝阳"产业,在我国经济发展中占有一定的位置。

当前,随着世界经济的高度融合和中国经济的国际化发展,我国动漫设计制作业正面临着全球动漫市场的激烈竞争;随着发达国家动漫设计制作观念、产品、营销方式、运营方式、管理手段的巨大变化,我国动漫设计制作从业者急需更新观念、提高技术应用能力与服务水平、提升作品质量与道德素质,动漫行业和企业也在呼唤"有知识、懂管理、会操作、能执行"的专业实用型人才;加强动漫企业经营管理模式的创新、加速动漫设计制作专业技能型人才培养已成为当前亟待解决的问题。

由于历史原因,我国动漫业起步晚但是发展速度却非常快。目前动漫行业人才缺口高达百万人,因此使得中国动漫设计制作公司及动漫作品难以在世界上处于领先地位,人才问题已经成为制约中国动漫事业发展的主要瓶颈。针对我国高等职业教育"动漫设计制作"专业知识新、教材不配套、重理论轻实践、缺乏实际操作技能训练等问题,为适应社会就业急需、为满

足日益增长的动漫市场需求,我们组织多年从事动漫设计制作教学与创作实践活动的国内知名专家、教授及动漫公司业务骨干共同精心编撰本套教材,旨在迅速提高大学生和动漫从业者的专业技术素质,更好地为我国动漫事业的发展服务。

本套系列教材定位于高等职业教育"动漫设计制作"专业,兼顾"动漫"企业员工职业岗位技能培训,适用于动漫设计制作、广告、艺术设计、会展等专业。本套系列教材包括:《动漫概论》、《动漫场景设计造型——动画规律》、《游戏动画设计基础——手绘动画》、《漫画插图技法解析》、《三维动画设计应用》、《动漫视听语言》、《3ds Max 动漫设计》、《Flash 动画设计制作》、《动漫后期合成与编辑》、《动漫设计工作流程》、《经典动漫作品赏析》等教材。

本系列教材作为高等职业教育"动漫设计制作"专业的特色教材,坚持以科学发展观为统领,力求严谨,注重与时俱进;在吸收国内外动漫设计制作界权威专家、学者最新科研成果的基础上,融入了动漫设计制作与应用的最新教学理念;依照动漫设计制作活动的基本过程和规律,根据动漫业发展的新形势和新特点,全面贯彻国家新近颁布实施的广告和知识产权法律、法规及动漫业管理规定;按照动漫企业对用人的需求模式,结合解决学生就业、加强职业教育的实际要求;注重校企结合,贴近行业、企业业务实际,强化理论与实践的紧密结合;注重创新、设计制作方法、运作能力、实践技能与岗位应用的培养训练;严守统一的格式化体例设计,并注重教学内容和教材结构的创新。

本系列教材的出版,对帮助学生尽快熟悉动漫设计制作操作规程与业务管理,对帮助学生毕业后能够顺利就业具有积极意义。

<div style="text-align:right">编委会
2012 年 6 月</div>

前 言

动漫设计业作为国家文化创意产业的核心支柱,在国际商务交往、促进影视传媒会展发展、丰富社会生活、拉动内需、解决就业、推动经济发展、构建和谐社会、弘扬中华文化等方面发挥着越来越大的作用,已经成为我国文化创意和服务贸易经济发展的重要产业,在我国产业转型、经济发展中占有极其重要的位置;动漫产业正在以其强劲的上升势头已成为全球经济发展中最具活力的"绿色朝阳"产业。

经典动漫作品赏析是动漫专业非常重要的必修课程,也是动漫企业从业就业者进行创作所必须学习借鉴的基本理论知识。当前面对国际动漫产业的迅猛发展与激烈的市场竞争,对从业人员专业技术素质的要求也越来越高,社会经济发展和国家产业变革急需大量具有理论知识与实际操作技能复合型的动漫计制作专门人才。

为了保障我国文化创意产业经济活动和国际动漫设计制作业的顺利运转,加强现代动漫从业者专业业务素质培养,增强动漫企业核心竞争力,加速推进动漫设计制作产业化进程,提高我国动漫创作设计制作水平,更好地为我国文化创意产业和动漫产业服务,这既是动漫企业可持续快速发展的战略选择,也是本书出版的真正目的和意义。

本书共七章,以学习者应用能力培养为主线,坚持以科学发展观为统领,结合中外动漫发展的新形势和新特点,针对动漫专业培养目标,通过中国、日本、美国、东欧、西欧、韩国动画对比欣赏分析,全面系统地介绍各国(地区)动画的发展,以促进学生在学习中提高、在赏析借鉴中激发创作灵感。

本书作为高等教育动漫设计专业的特色教材,严格按照教育部关于"加强职业教育、突出实践能力培养"的教学改革精神,针对动漫设计课程教学的特殊要求和职业应用能力培养目标,既注重系统理论知识讲解、又突出综合技能的培养,力求做到"课上讲解结合、重在方法的掌握,课下会用、能够具体应用于动漫创作设计制作实际工作之中";这对于学生毕业后顺利走上社会就业具有特殊意义。

由于本书融入了动漫最新的实践教学理念,力求严谨、注重与时俱进,精选风格鲜明的经典动画作品进行赏析,力求教学内容与课堂实践相结合,具有结构合理、内容翔实、图文并茂、通俗易懂等特点,因此本书既适用于高校本科、专升本及高职高专院校动画动漫专业基础课程的教学,也可

以作为动漫从业者创作的借鉴教材，对于社会广大读者也是一本非常有益的动漫赏析参考读物。

本书由李大军进行总体方案策划并具体组织，李璐和孟红霞担任主编、孟红霞统改稿，李冰、温丽华担任副主编，由具有丰富教学和实践经验的梁露教授审订。作者编写分工如下：牟惟仲（前言），吴琳（第一章），翟绿绮（第二章第一节、第二节），刘剑（第二章第三节、第四节），孟红霞（第三章），丁凤红（第四章），李冰（第五章），李璐（第六章），温丽华（第七章），宁运红、马洪星（附录）；王亚军、解用幸（文字修改），华燕萍（复审和版式调整），李晓新（制作教学课件）。

在编写过程中，我们参阅借鉴了大量国内外动漫资料、最新书刊和相关网站的资料，精选收录了具有典型意义的中外动漫作品，并得到编委会有关专家及教授的细心指导，在此特别致以衷心的感谢。为了配合本书的使用，我们特提供了配套电子课件，可以从清华大学出版社网站免费下载。由于作者知识水平有限，书中难免存在疏漏和不足之处，因此恳请专家和广大读者批评指正。

<div style="text-align:right">编　者
2013 年 3 月</div>

目 录

第一章　动画电影的诞生 ……………………………………… 1
第一节　电影的起源与产生 …………………………………… 1
　　一、光和影 …………………………………………………… 1
　　二、摄影与电影 ……………………………………………… 3
第二节　动画起源与原理 ……………………………………… 5
　　一、动画的产生 ……………………………………………… 5
　　二、动画与电影 ……………………………………………… 7
　　三、动画片的特点 …………………………………………… 7
　　四、动画片的制作与分类 …………………………………… 8
第三节　世界各国动画的发展 ………………………………… 8
　　一、动画短片和动画电影的发展 …………………………… 8
　　二、世界现代动画电影的发展 ……………………………… 11
第四节　国际动画组织——ASIFA …………………………… 14
　　一、ASIFA——世界动画协会组织 ………………………… 14
　　二、国际动画的五大国际动画节 …………………………… 14
　　三、国际动画日 ……………………………………………… 15

第二章　中国动画艺术与作品欣赏 …………………………… 17
第一节　中国动画发展历程 …………………………………… 17
　　一、早期的中国动画与万氏兄弟 …………………………… 17
　　二、东北电影制片厂 ………………………………………… 21
　　三、上海美术电影厂 ………………………………………… 24
第二节　香港动画 ……………………………………………… 37
第三节　台湾动画 ……………………………………………… 41
第四节　中国动画的民族风格 ………………………………… 47

第三章　日本动画艺术与作品欣赏 …………………………… 51
第一节　日本动画发展历程 …………………………………… 51
第二节　日本著名动画制作公司及动画介绍 ………………… 55
　　一、东映动画 ………………………………………………… 55
　　二、吉卜力工作室 …………………………………………… 61

第三节　日本动漫大师及其代表作…………………………………… 65
　　一、日本现代漫画之父——手冢治虫 ………………………… 65
　　二、人偶动画大师——川本喜八郎 …………………………… 67
　　三、宫崎骏 ……………………………………………………… 69
　　四、大友克洋 …………………………………………………… 70
　　五、押井守 ……………………………………………………… 71
　　六、今敏 ………………………………………………………… 72

第四章　美国动画艺术与作品欣赏………………………………… 91
第一节　美国动画概览 …………………………………………… 91
第二节　美国商业动画公司介绍 ………………………………… 96
　　一、迪士尼公司 ………………………………………………… 96
　　二、梦工厂 ……………………………………………………… 97
　　三、华纳兄弟 …………………………………………………… 99
　　四、哥伦比亚公司 ……………………………………………… 101
　　五、福克斯公司 ………………………………………………… 102
　　六、派拉蒙公司 ………………………………………………… 103
第三节　美国经典短篇动画作品欣赏 …………………………… 105
　　一、迪士尼 ……………………………………………………… 105
　　二、梦工厂 ……………………………………………………… 110
　　三、华纳兄弟 …………………………………………………… 114

第五章　东欧国家动画的发展状况和赏析………………………… 118
第一节　苏联及俄罗斯动画片赏析 ……………………………… 119
　　一、苏联及俄罗斯动画片的发展和简介 ……………………… 119
　　二、苏联卓有成效的动画工作者和制作单位 ………………… 122
第二节　南斯拉夫"萨格勒布学派"及动画片赏析 …………… 130
　　一、"萨格勒布学派"的产生 ………………………………… 130
　　二、南斯拉夫动画简介 ………………………………………… 131
　　三、南斯拉夫卓有成效的动画工作者 ………………………… 132
第三节　捷克斯洛伐克动画发展状况及动画片赏析 …………… 140
　　一、捷克斯洛伐克的现代动画和特点 ………………………… 140
　　二、捷克斯洛伐克代表性动画公司 …………………………… 141
　　三、捷克斯洛伐克动画家 ……………………………………… 141

第六章　西欧动画片赏析 ············· 149
第一节　法国动画片赏析 ············· 149
一、法国动画的发展 ············· 149
二、法国动画的风格与特点 ············· 154
三、法国动画的成功 ············· 155
第二节　英国动画片赏析 ············· 172
第三节　其他欧洲国家的动画 ············· 179

第七章　韩国动画电影 ············· 183
第一节　韩国动画的发展和崛起 ············· 184
一、韩国动漫产业简介 ············· 184
二、韩国动画产业发展特色和发展方向 ············· 184
第二节　韩国动画动漫产业发展的历程 ············· 186
一、韩国动画动漫产业发展阶段介绍 ············· 186
二、韩国的动画工作室和动画家工作室 ············· 188
第三节　韩国的动画欣赏与分析 ············· 189

附录 ············· 207

参考文献 ············· 224

第一章

动画电影的诞生

学习要点及目标

1. 了解电影和动画的起因与关联；
2. 了解动画电影的发展史以及动画影视的前景。

本章导读

目前世界动画电影早已不再是少年儿童的专享了，很多成功的动画片不仅孩子们喜欢，成年人也喜欢。动画电影的发展也远远超出了人们当初的想象，它早已渗透到社会各个领域。电影的制作费由于真人演出不仅有一定的局限，而且摄制场景成本也越来越高。而动画由于科技的高速发展使得成本制作上逐见优势。特别是有利于电视广告以及科幻等动画影视的发展，由于计算机和传统动画设备的加入，使其更出神入化，其收视率伴随着老少皆宜的观众群体持续而稳定地成长，相信未来动画影视的前途将无可限量，动画影视的黄金时代将指日可待。

要欣赏动画，就应该先了解动画，只有比较全面地了解世界各国动画电影的制作现状和生产发展水平，才能更好地欣赏学习，取他人之长补己之短。因此就有必要在欣赏学习前再简单了解一下世界动画电影的起源、产生、原理、发展……本章学习就从这里开始。

第一节 电影的起源与产生

首先，在了解电影产生之前要先了解电影的起源。

一、光和影

从词面上看电和影是两个不同的概念。而光和影却是孪生兄弟，随着人们对它的研究也就有了影像的产生。它伴随并影响了人类的几乎每个领域的发展和进步。

早在 3 世纪，亚里士多德便记述了在黑暗房舍的小洞，由于光线射入时而呈倒影的情形。随着映象暗箱的研究，继而又有了凹凸两片"黏合透镜"的发明。到 17 世纪中

叶牛顿又以三棱镜做实验,发现了七彩色散现象,如图1-1所示。

图1-1　七彩色散

人类这些伟大的发现,最终促成了欧洲绘画暗箱的发明,这是种以光线经过透镜而形成影像来做素描的绘画暗箱,也就是我们现在照相机最早的雏形,如图1-2所示。

如何保存产生的影像,在以后的一百多年中人们一直在不断探讨摸索。19世纪初法国的舞台艺术家达凯尔通过化学药品银盐受光照射会产生变化的原理,发明了能保留影像的摄影术,这个发明被称为银版摄影术。当时法国政府买下了他的这项发明权,并公诸于社会。这样银版摄影术在短短几年内很快地传遍了欧洲世界的先进国家。人们一般则认为该时期就是摄影术诞生的年代。

摄影通常也被称为照相,是指使用专门设备进行影像记录的过程,也就是通过物体所反射的

图1-2　绘画暗箱的使用

光线使感光介质曝光的过程。影像也叫相片,即是用照相机把映象照在底片上,然后冲印底片使之成为单一相片,它可以一张张地永久保存。但相片的影像是不能动的、无声的,早期为黑白,仅供人观赏物型、意境,从而据此来体会其意义。

随即也就有了摄影艺术家,他们就是把日常生活中稍纵即逝的平凡事物用这种专门设备转化成为不朽的视觉图像。现在一般我们多使用机械照相机或者数码相机进行摄影。据考世界上仍存留最早的一些照片,大概可以追溯至19世纪初,出自法国人约瑟夫·尼埃普之手。

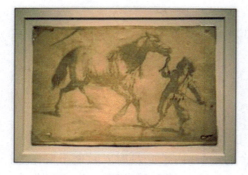

图1-3　世界上最早的照片

小资料

被世人誉为"照片之父"的法国人约瑟夫·尼埃普于1825年所拍摄的现存的第一张有纪念意义的照片,如图1-3所示。这张照片拍摄的是一幅雕版油画,照片中一个人牵着一匹马,使用了被称为凹版照相的技术,也就是在一块铜板上涂一层沥青,这块金属板通过曝光产生图像,然后印在一张纸上。这张被公认为"世界上最早的照片"已被法国政府宣称为国宝。

实景照片（1826 年）如图 1-4 所示。跟世界上现存的第一张照片一样，这张照片也是由约瑟夫·尼埃普所拍，而这是世界上现存的第一张实景照片。2002 年，苏富比拍卖行在巴黎举办的一场拍卖会上，高价成交。

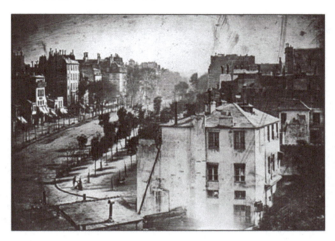

图 1-4　世界上最早的实景照片

二、摄影与电影

电的快速发展和利用给各行的科学家创造了更好的研究条件。而摄影技术的不断改进，是电影得以诞生的重要前提。19 世纪初，比利时著名物理学家约瑟夫·普拉多发现：当一个物体在人的眼前消失后，该物体的形象还会在人的视网膜上滞留一段时间，这一发现，被称之为"视像暂留原理"。普拉多根据此原理发明了"诡盘"。

"诡盘"能使被描画在锯齿形的硬纸盘上的画片因运动而活动起来，而且能使得视觉上产生的活动画面分解为各种不同的形象。"诡盘"的出现，标志着电影的发明进入到了科学实验阶段，如图 1-5 所示。

1853 年，奥地利的冯乌却梯奥斯在利用美国人霍尔纳的"活动视盘"原理基础上，运用幻灯，放映了最原始的动画片，如图 1-6 所示。

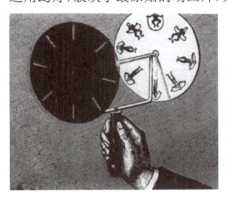

图 1-5　诡盘

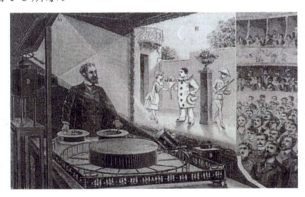

图 1-6　最原始的动画片

不可置疑，摄影技术的发展，为电影的发明提供了必备条件。但由于拍摄一张照片需要的工时较长，还很难形成连贯的影像。随着感光材料的不断更新使用，摄影的时间也在不断缩短。在1826年，世界上第一张照片《窗外的景》，如图1-7所示，曝光时间8小时。1840年拍摄一张照片仅需20分钟，到1851年，湿性珂珞酊底版制成后，摄影速度就缩短到了1秒。

这时候"运动照片"的拍摄已有人在不断地尝试，1872年美国旧金山的摄影师爱德华·麦布里奇（爱德华·慕布里奇）用24架照相机拍摄飞腾的奔马的分解动作组照，经过长达六年多的无数次拍摄，终于在幻灯上放映成功，即在银幕上看到了骏马的奔跑，如图1-8所示。

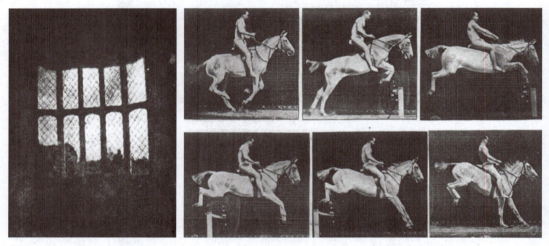

图1-7 《窗外的景》　　　　　　　　图1-8 飞腾的奔马

在此启发下，继1882年，法国生理学家马莱试制成功了"摄影枪"后，发明家强森在制造的"转动摄影器"的基础上，又创造了"活动底片连续摄影机"，1888年他把利用软盘胶片拍下的活动照片献给了法国科学院。期间法、美、英、德、比利时、瑞典等国都有人在进行各项试验。1888年，法国人雷诺试制了"光学影戏机"，用此机拍摄了动画片《一杯可口的啤酒》。

1889年，最原始的电影发明应属美国发明大王爱迪生，他先后发明了电影留影机、电影视镜，他将摄制的胶片影像在纽约公映，轰动了美国。但他的电影视镜每次仅能供一人观赏，一次放几十英尺的胶片，内容是跑马、舞蹈表演等。他的电影视镜是利用胶片的连续转动，造成活动的幻觉，他的电影视镜传到我国后被称为"西洋镜"。

1895年，在爱迪生的"电影视镜"基础上，法国的奥古斯特·卢米埃尔和路易·卢米埃尔兄弟又先后研制了"连续摄影机"、"活动电影机"。"活动电影机"有摄影、放映和洗印三种主要功能。它以每秒16画格的速度拍摄和放映影片，将照片映射在布幕上，图像清晰稳定。1895年3月，他们在巴黎法国科技大会上首放影片《卢米埃尔工厂的大门》获得成功。同年12月28日，他们在巴黎的卡普辛路14号大咖啡馆里，正式向社会公映了他们自己摄制的一批纪实短片，有《工厂的大门》、《水浇园丁》、《婴儿的午餐》

等十几部影片。这时卢米埃尔兄弟的拍摄已进入制作生产阶段。因此,不少史学家把他们1895年12月28日世界社会电影首次公映之日定为电影诞生之时,卢米埃尔兄弟自然当之无愧地成为"电影之父"。

当然业内人也有不同观点,你若问美国电影界的人,他们会异口同声地回答:"是爱迪生发明的"。但你如果去问法国人,他们则会说:"是卢米埃尔!"那么谁才是电影真正的发明者呢?答案:两个人都是,他们对电影业的贡献是不可分割的!爱迪生利用胶片的连续转动,造成活动的幻觉的电影,卢米埃尔兄弟则是第一个利用银幕进行投射式放映电影的人。

背景知识

根据记载:在1888年,爱迪生开始研究活动照片,而当伊斯曼发明了连续底片后,爱迪生立刻将连续底片买回来,请威廉甘乃迪和罗利狄克生着手进行研究。1890年,他用能活动的图片申请到专利,这些活动图片每秒钟能拍40张,这就是现代影片的鼻祖。

1891年,爱迪生申请影像映出管和摄影装置的专利权,这是"西洋镜"电影的鼻祖。爱迪生发明"西洋镜"电影的想法是,由于西洋镜一次只能由一个人去"窥看",借着人们的好奇心,如此便可以增加利益,于是这种电影在一时间非常流行。

不久,爱迪生又创造了世界最早的摄影棚,大大有助于电影的发展。

起初,在欧洲,路易·卢米埃尔和奥古斯特·卢米埃尔兄弟,他们不仅将照片映射在布幕上,还陆续正式公开上映了一些影片并出售门票。放映映射式影片时,也出售门票。如此可知,早在电影产生的同时,动画和盈利就结下了不解之缘。

第二节 动画起源与原理

摄影术的发展起源从一定角度来说其实就是动画的起源,动画的发展史贯穿了整个电影发展的过程。

一、动画的产生

从广义上来讲动画就是让画面动起来的一种综合门类的幻想艺术,是工业社会人类寻求精神解脱的产物。比较起来它更容易直观表现和抒发人们的感情,它可以把现实中不可能看到的呈现出来,扩展了人类的想象力和创造力。它是集合了绘画、漫画、电影、摄影、数字媒体、音乐、文学等众多艺术门类于一身的综合艺术表现形式。

追其渊源,有画才有动起来的画,人类祖先留给我们最早的画就是器皿上的线条和岩画。那些象形的文字和画面给后人留下了无数的遐想。可以说它们就是最原始的动画,如图1-9所示。

在古希腊时期的彩绘陶瓶上,当时的工匠为了表现单辕马车的高速运动将画面中飞

奔的马匹画成了八条腿,这显示出古希腊时期的人们已经发现了"视觉暂留"的现象,如图1-10所示。

图1-9 岩画

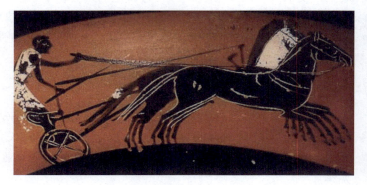

图1-10 彩绘陶瓶

动画外文称谓有多种,一般比较正式的称 Animation。按拉丁文解释为由于创作者的安排,使原本不具生命的东西像获得生命一样地活动起来的意思。动画的中文叫法应该说是源自日本。第二次世界大战前后,日本称以线条描绘的漫画作品为"动画"。

动画片经历的发展过程中有很多表现形式,从早期的魔术幻灯、活动画景、透视画、幻透镜、西洋镜(回转式画筒,在纸卷上画上一系列连续的素描绘画,然后通过细缝看到活动的形象),到实用镜和魔术画片、手翻书等,都是利用旋转画盘和视觉暂留原理,来达到娱乐上赏心悦目的戏剧效果。早期中国将动画片称为美术片,近年动画也被叫做动漫,现在通称其为动画片。

扩展阅读

视觉暂留

医学早已证明,人类具有"视觉暂留"的特性,什么是视觉暂(残)留现象呢?人体的视觉器官,在看到的物象消失后,仍可暂时把物象保留在视觉里。这个保留时间经科学家研究证实,物象的视觉印象在人的眼中大约可保持0.1秒之久。

两个视觉印象之间的时间如果间隔不超过0.1秒,那在前一个视觉印象尚未消失前,则后一个视觉印象就已经产生,并与前一个视觉印象融合在一起,就形成视觉暂留现象。就是说人的眼睛看到一幅画或一个物体后,在1/24秒内不会消失。利用这一原理,在一幅画还没有消失前播放出下一幅画,就会给人造成一种流畅的视觉变化效果。

利用这一原理,后人把不同的画片按动作和需求分解成多张画片再连接起来形成画面动起来的效果。因此动画与电影、电视一样,都是利用视觉原理。动画片中人物活动的原理和故事片中人物活动的原理也是一致的,都是利用人们眼睛的视觉残留作用,通过拍摄在电影胶片上的一格又一格的不动的、但又是逐渐变化着的画面,以每秒钟跳动24格的速度连续放映,造成人物活动的感觉。

二、动画与电影

动画片与电影故事片制作原理，本质相同但性质、材质不同。

电影片一般是摄影机连续拍摄的，即摄影机中的胶片每秒钟拍摄 24 个画格（早期电影的拍摄和放映速度都是每秒钟 16 格）。动画片是拍摄时逐格地一格一格的，把准备好的画片要求按顺序先一幅幅排好，拍摄了一个画格之后，让摄影机停止转动，换上另一幅画面，再拍一个画格。放映时胶片在放映机中的运转速度也是每秒钟 24 格，这样，动画片就动起来。

电影片在拍摄过程中，主要是人以"升、降、推、拉、摇、移"的运动形式来移动摄影机本身完成的。摄影机可以自由地从各种不同的角度进行拍摄得到影像，或用几台机器同时从不同角度进行拍摄得到不同的画面。

动画片在拍摄过程中，摄影机则是固定在特制的机架上进行拍摄的，摄影机只能在一个角度进行上、下、左、右的运动，它的"摇、移"主要是对画面的大小虚实的处理。动画片画面运动形式的变化，即片中人物动作的幅度和速度完全取决于图画。在表现某一动作场景时，所画的图画越多，每幅画之间的差别越小，动作就显得越慢越平稳；反之，图画越少，每幅画之间差别越大，动作也就显得越快越剧烈，画幅越多，画家的工作量也水涨船高。

现在，随着高科技的迅速发展，有的把动画摄影台下部进行新的改进，装上折射镜和透镜等，并附加上逐格放映机，它把摄有真人活动或实景的影片进行逐格放映，再将一幅幅手工画面折射上去，这样就和画在透明赛璐珞胶片上的一幅幅的动画画面合在一起，然后再一格一格逐格进行拍摄。

三、动画片的特点

动画片最大的特点是通过画面能把人们的主观意念愿望表现出来。

由于动画片的特点是将一幅幅有序的画面通过逐格拍摄连续放映的方法使形象活动起来的，因此，它不但能使一切生物——人物、动物、植物，乃至锅、碗、瓢、盆、桌、椅、板、凳，及各种固定的建筑物按照创作者的意志活动起来，赋予相似生命的拟人动作、语言、情感。也就是说它能使万物随心所欲都按创作者的意志活动起来。动画片能非常鲜明地表现某些自然现象，如风、雪、雷、雨、水、火、烟、云等。

动画片还可以通过重叠变化等技巧，直接使一种形象变化为另一种形象，制造诡秘现象和伎俩，如《大闹天宫》中孙悟空的"七十二变"等。动画片的表现力极其丰富，几乎什么都可以表现，为创作人员充分发挥自己的想象力提供了广阔的天地。

动画片特别适用于表现夸张的、幻想的、虚构的题材，它可以把幻想和现实紧紧交织在一起，把幻想的东西通过具体形象表现出来，从而使动画片具有独特的感染力。这在电影里几乎是不可能的。

四、动画片的制作与分类

高科技的发展不断赋予动画片新的生命力源泉。动画经过几代人的努力到现在，动画片发展已有了更多的表现形式：按制作技术和手段，动画可分为以手工绘制为主的传统动画和以计算机为主的电脑动画。按材质来分有绘画、油画、线条、素描、水彩、水墨、剪纸、木偶、泥塑等，按动作的表现形式来区分，动画大致分为接近自然动作的"完善动画"即动画电视和采用简化、夸张的"局限动画"即幻灯片动画。

按播放效果上看，还可以分为顺序动画即连续动作和交互式动画即反复动作。按每秒放的幅数来讲，还有全动画就是每秒24帧，如迪士尼动画；半动画就是少于每秒24帧，如三流动画之分。我们中国的动画公司为了节省资金往往用半动画做电视片。

如果从空间的视觉效果上看，又分了二维动画如日本《七龙珠》、《灌篮高手》和三维动画如《最终幻想》两种，一般用Flash等软件制作成的就是二维动画，而三维动画则主要是用Maya或3ds Max制作成的；尤其是Maya软件近年来在国内外掀起三维动画、电影的制作狂潮，涌现出了一大批优秀的制作者。生产了许多让人震撼的三维动画电影，例如《变形金刚》、《玩具总动员》、《超人总动员》、《海底总动员》、《怪物史莱克》和《功夫熊猫》等。

小贴士

绘画是一种在二维的平面上以手工方式临摹自然的艺术，在中世纪的欧洲，常把绘画称作"猴子的艺术"，因为如同猴子喜欢模仿人类活动一样，绘画也是模仿场景。在20世纪以前，绘画模仿得越真实技术越高超，但进入20世纪，随着摄影技术的出现和发展，绘画开始转向表现画家主观和自我的意识。

第三节 世界各国动画的发展

世界上的第一部动画电影是由于负片的发现，从概念上根本解决了图像载体的问题，为今后动画影片的发展奠定了基础。但早期动画片包括早期的电影都很像一个动作展示，很短，无声，无色。动画短片电影的产生、发展也就在不同的时期、不同的国度、不同的领域，存在着不同的观点、看法。

一、动画短片和动画电影的发展

动画始祖可说是法国人艾米儿·雷诺（Emile Reynaud）。在电影发明前几年，还没有电影摄影机的情况下，"实用镜"的发明者艾米儿·雷诺就是手绘故事图片，先是绘制于长条的纸片上，后改画于赛璐珞胶片上。1892年在巴黎的蜡像馆开设的光学剧场里，艾米儿·雷诺放映了他的现场伴有音乐与音效的"影片"。当时他的"影片"如今没留下真迹，但是他对后世动画技法的启示，却是不容否定的。

（一）黑白动画短片

世界上第一部利用逐格拍摄技术来使无生命的物体动起来，造成活动错觉的影片是由 1898 年美国人艾伯特拍摄的，他从小孩的玩具中构思人物和动物形象成功制作了《矮胖子》，如图 1-11 所示。

1900 年 J. 斯图亚特·勃拉克顿制作的美国动画片《迷人的图画》，是世界上第一部黑白动画短片，如图 1-12 所示。

图 1-11《矮胖子》

图 1-12《迷人的图画》

1906 年，美国人 J.Steward 制作出一部接近现代动画概念的影片，片名叫《滑稽面孔的幽默形象》（Humorous Phase of a Funny Face）。他经过反复地琢磨和推敲，不断修改画稿，终于完成这部由画稿到动画的短片，如图 1-13 所示。

法国人埃米尔·科尔 (Emile Cohl) 是一位重要的动画制作大师，科尔也是个著名的漫画家，信奉无逻辑派哲学，相信疯狂、幻觉、梦和梦魇是艺术灵感的源泉。1908 年柯尔制作了他的第一部影片《幻灯戏》（FANTASMAGORIE），影片风格简练、迷人。很多人认为这部影片才是第一部动画片。这部影片运用停格拍摄技术，表现不断变化的图像。

1914 年，美国人麦凯推出动画史上著名的代表作《恐龙葛蒂》，如图 1-14 所示。他是第一个注意到动画的艺术潜能的人，在这里他把故事、角色和真人表演安排串连在一起进行互动式的情节。一开始恐龙葛蒂随从麦凯指示，从洞穴中爬出向观众鞠躬，表演时顽皮地吃掉身边的树，麦凯像个驯兽师，鞭子一挥，葛蒂就按照命令表演，结束时，银幕

图 1-13《滑稽面孔的幽默形象》

图 1-14《恐龙葛蒂》

上还出现线画的麦凯骑上其背,让葛蒂载着慢慢走远。

美国人麦凯在创造了《恐龙葛蒂》之后,又制作了电影史上第一部以动画表现的纪录片《露斯坦尼亚号的沉没》(The Sinking of the Lusitania)。他根据当时的新闻事件,画了将近两万多张的素描来重现当时的情景,改编成动画在舞台上逐格呈现,特别是将船沉入海中,几千人坠入海里,消失在波涛中的画面,这种用动画来表现的形式,让观众十分震撼。这在当时可说是很大的创举了。

在美学的画风上,在多重角色的塑造上,发展全动画观念上及为动画开辟新的路线上,麦凯的努力对后人的启示也都是不可忽视的。所以动画短片出现,美式卡通时代也即开始宣告到来。也就是这时,美国和欧洲动画的发展,都慢慢有了自己的风格,开始了自己动画的发展之路,以及到后来在电影业称为小把戏的剪纸、剪影、木偶、泥塑等各种材质逐渐都融入动画影片中来。

小贴士

麦凯于1867年出生于美国密歇根,早年曾为马戏团、通俗剧团画海报,后来进入报社当记者和画插画,并成为知名的漫画专栏画家。他最著名的"小尼摩游梦土"(Little Nemo in Slumberland),首刊于1905年,其中对生活的细微观察、幽默的趣味表现、丰富的想象力和气派的空间调度,树立了作品的特殊风格。

他从事动画的缘由事出偶然,他的儿子把每个星期天的连载漫画剪下来做成指翻书,这个游戏启发了他。1911年,麦凯做出生平第一部动画影片,他把自己"小尼摩"漫画中人物的逗趣动作及其故事,亲手一格格画好着色,动画从此有了颜色,变得色彩缤纷。

(二)有色动画电影

第一部有色动画电影是1916年派拉蒙公司发行,布雷制作公司绘制的美国动画片《汤默斯·凯特首次露面》,画面采用布鲁斯制天然色工艺。1919年世界上最早的卡通形象"菲力猫"诞生于美国奥图梅斯麦的《猫的闹剧》中,如图1-15所示。

到1930年,环球影片公司拍摄《爵士歌王》,片中穿插了沃尔特·兰兹制作的彩色动画片段,它和1931年美国制作的《戈夫山羊》采用的均是二色法工艺。20世纪20年代战后的欧洲,各种思潮云涌,影响了电影界也包括动画。电影的制作同步声音的发明,给欧洲和美国的动画发展带来非常显著的影响。这段时间最著名的动画片厂是沃尔特·迪士尼(Walt Disney)的制片厂。迪士尼制片厂的崛起和成就,使它成为国际知名的卡通动画中心,同时也意味着它将成为未来许多年轻有潜能艺术家的摇篮。

图1-15《猫的闹剧》

（三）有声动画电影

1922年美国维太格拉夫公司制造了第一部有声动画片《三极管》，这是一部科学物理片，反映的是三极管的制作过程，同年十月该片在耶鲁大学放映。

1928年美国沃尔特·迪士尼（Walt Disney）绘制动画片《威廉号汽艇》，该片是世界第一部有声对白动画片，如图1-16所示。同年十一月，该片在纽约首映，也是人们第一次认识米老鼠，从此米老鼠进入世界千家万户，成为著名的动画人物。从此以后，动画片的创作和制作水平日臻成熟，人们已经开始有意识地制作表现各种内容的动画片。

（四）彩色动画电影

1932年迪士尼公司采用三原色工艺，制作了世界上第一部彩色动画短片《花与树》。《花与树》是一部田园风格的动画，树木与花草不仅会随着门德尔松和舒伯特的音乐舞动，而且具有喜怒哀乐的情绪。

在影片中，两棵树身处甜蜜的热恋，一棵枯树的嫉妒却引燃了森林大火。《花与树》延续了早期动画片的风格：细节丰富夸张，颇具杂耍意味，牵牛花开花被演绎为打哈欠，而乌鸦的叫声则被当做森林火灾的警笛。1933年，《花与树》成为第一部荣获奥斯卡最佳动画短片奖的动画片，如图1-17所示。

图1-16《威廉号汽艇》　　　　图1-17《花与树》

1909年，美国人Winsor Mccay曾用一万张图片表现一段动画故事，这是迄今为止世界上公认的第一部像样的彩色动画短片。1937年美国人沃尔特·迪士尼又创作出第一部彩色动画长片《白雪公主和七个小矮人》，如图1-18所示。

动画影片被逐渐推向了巅峰，与此同时制作与商业价值联系了起来，沃尔特·迪士尼被人们誉为商业动画之父。直到如今，他创办的迪士尼公司还在为全世界的人们创造出丰富多彩的动画片，到现在仍可以说是20世纪最伟大的动画公司。

二、世界现代动画电影的发展

美国的卡通动画首先在全世界获得很大的声誉后，欧洲等国的动画家也不愿自甘落

后，但也不愿再去复制美国的风格，他们开始向现代前卫方面发展。尤其在比较发达的国家更是以较快的速度发展，英国则一马当先。

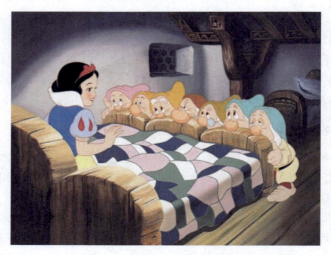

图1-18《白雪公主和七个小矮人》

英国在1930年成立动画公司后，培养出很多年轻优秀的动画家。新动画公司"哈拉斯和巴契乐"，在第二次世界大战期间拍摄了许多支援战争的卡通短片。战争结束后，仍然透过动画媒介，用大众常识来创作宣传短片，以成人的观点来对群众说明社会结构的变迁和改革，进行理性的宣导，取得人们的认同和了解。

后来这种形式广为被电影制造业采用，因此动画的内涵和需求也得以扩大，达到新的目的和效果。从此，动画媒介进而被扩展运用到公众关系、企业广告和教育等方方面面了，已不仅仅是局限于趣味动感十足幽默的故事了。在西欧的其他国家，后来也发展出另一种适用于自己的新样式动画设计风格。

第二次世界大战后，日本动画发展迅速，经历了从个人独立制作路线到庞大动画产业的建立。它的观众倾向于成年人，又具有强烈的现代意识，很快在动画界占领一席之地，不仅是在本国市场受欢迎，在全世界范围内日本动画都有大量的忠实观众。

中国动画的诞生时间与美日相差无几，第一部动画的诞生距今已有80多年了，虽然也曾有过辉煌的过去，享有过较高的声誉，但是由于20世纪八九十年代的停滞，现在我们面临的是民族动画业的产业化发展，既是机遇又面临诸多困境。

在东欧，也有许多动画片厂成立，南斯拉夫的萨格勒布（Zagreb）和加拿大国家电影局逐渐兴起，并发展出特别的美学风格。在20世纪60年代，萨格勒布动画片厂对世界动画的发展和艺术化产生了深刻的影响。20世纪60年代末期，加拿大国家电影局的动画部门取代了萨格勒布的位置。20世纪70～80年代，加拿大国家电影局制作的动画成绩很让人骄傲，囊括了七次奥斯卡最佳动画短片奖，吸引了很多先锋动画艺术家，它成为那些强调个人创意的动画工作者的圣地，其地位至今无法被动摇。

20世纪七八十年代，动画制作培训、科技手段、从业人员的国际化，以及科幻电影中对未来世界的出神入化的刻画，更促成了剧情片、广告片、电网动画、电脑动画的合并开

发与运用，也促成了一个新动画创意产业时代的到来。

现代动画已不只限于娱乐艺术欣赏和故事阐述，它已发展到医疗演示、建筑设计、工业造型、军事技术和日常生活中。动画表现形式不再限制于银幕投影、电视和影像播放，它早已朝互动的、立体成像的、装置式的、超微型的、多层次和虚拟现实方向发展了。当代动画与现代艺术已有了其史无前例的紧密结合，观念动画便发展于现代观念艺术，数码动画装置便是和现代艺术中的绘画、版画和装置相互融合。更重要的是，数码动画目前是各种数码艺术种类中技术发展最快、最广的，它比多媒体设计、互动艺术、网络艺术技术更复杂，更具有视觉吸引力和冲击力。

但归根到底动画影片不论如何发展，其制作的手段如何现代先进，它最重要的还是体现人的思想和创意。

 扩展阅读

<p align="center">现代动画的分类</p>

所谓的现代动画是相对传统动画而言，既可以指具有现代观念的现代影片，也可以指运用现代技术工具为媒介制作的动画影片。也就是运用现代计算机技术部分或全部完成动画影片的制作，这里包含所有的现代科技手段。以观众群体来区分又可以分为主流动画和非主流动画。

主流动画的代表是美国、日本。美国风格夸张，表情丰富，幽默搞笑，发展早。日本风格写实，动作表情简单，少幽默，重感情，片长，产量多，发展快。

相对于主流市场上广泛流行的主流动画而言，只要是不符合未成年人观看的，暴力的、隐晦的都可以视为非主流。欧洲动画一般都归类于非主流动画这一类，根据手法分木偶、剪纸、水墨、黏土等。

传统动画绘制只用线条素描的方法勾勒图画。传统动画是将画面制作在赛璐珞透明胶片上着色，然后再和背景或其他情节的画片合在一起拍摄成画面，它也是一格镜头一格镜头地拍摄制作，和定格动画有相通的地方。

定格动画是动画最古老的形式。所谓定格动画就是把片中的每一个角色都由动画师先进行模型设计，立体定位的，画面拍完画师再进行动作角度调整，之后拍下一帧镜头，一帧帧拍摄即可一格一格拍后连续播放，一般都是以木偶黏土或其他混合材料制作演出。与传统动画不同，它是三维立体实物拍的动画，比三维电脑3D更具有质感。

而现代动画主要是指依托动画CG（Computer Graphics）技术，国际上通常把以用计算机为主进行的视觉艺术设计、生产的一系列相关产业领域统称为CG。它已成为艺术界广为人知的词汇。它包含CG艺术、游戏设计软件、动画设计、影片漫画，囊括所有关于计算机视觉艺术的创作活动。随着计算机动画技术的发展、真人与手法合成、真人与计算机合成，其表现形式和手法越来越丰富，但最终还是人的思想和创作意识起决定因素。动画制作是充满想象和梦幻的行业，同时一部片子的完成需要很多人的协作，需要很多人的共同努力，有的历经多少年才能完成，其中有许多的艰辛。动画行业是一个非常艰苦的行业，它既要有高度的职业责任感，还要有足够的忍耐力和创业精神，要有满腔的热情和兴趣通过学习激发自己的潜意识和创新意识，为我们的动画事业吸取中西方

的精华和开阔视野。

第四节　国际动画组织——ASIFA

 背景资料

　　一百多年前,法国人艾米尔·雷诺在胶片上绘图,制入回转圆滚内,并借助派西诺镜,以反射镜及灯光投射出来,并搭配音乐于1892年10月28日在巴黎的Grevin博物馆展出,这是史上第一部动画影片的公开放映。国际动画协会为了庆祝这个具有时代意义的日子,特别定下10月28日为国际动画日。

　　日本也在2004年开始,以ASIFA日本支部为中心召开各种活动。而当年的活动将由ASIFA和ASIFA日本支部共同主办,由武藏野美术大学、广岛国际动画节协会、国际动画程序库(IAL)协办,从10月末至11月在冲绳、广岛、大阪三大都市举行动画作品的上映会。

　　在那次活动中上映主要以艺术短篇动画为主,在冲绳放映保加利亚学生的作品、乌克兰动画作品、ASIFA-JAPAN会员作品以及过去广岛国际动画节的获奖作等具有代表性的作品。另外,在广岛市内8个会场中也将对过去广岛国际动画节的获奖作品进行放映。广岛国际动画节是ASIFA公认的世界4个动画节的召开地之一。

一、ASIFA——世界动画协会组织

　　ASIFA全称是Association International du Film d'Animation,中文为世界动画协会组织,ASIFA于1960年在法国成立,致力于世界动画行业信息的交流与分享和促进世界动画艺术的发展。同年注册于法国,目前轮值总部在克罗地亚,是全球性的国际动画艺术组织。ASIFA在世界各国设有分支机构,拥有国际会员3000多人。

　　ASIFA也是世界主要动画节展和重要国际动画赛事的授权人。许多世界著名动画大师(约翰·哈拉斯、Raoul Servais、Michel Ocelot、Abi Feijo、Thomas Renoldner)都先后担任世界动画协会主席。早在20世纪80年代初,我国以上海美术电影制片厂为代表,参与ASIFA的活动,并多次获得荣誉,为中国动画艺术在世界动画中奠定了地位。新中国动画创始人特伟先生还获得了ASIFA的终身成就奖。ASIFA在中国于2007年正式挂牌。

二、国际动画的五大国际动画节

　　随着动画行业的发展,世界上涌现出了形形色色的国际动画节。在ASIFA的帮助与监管下,其中有五个动画节通过了世界动画协会的承认。它们分别是法国的昂西动画节、德国的斯图加特动画节、克罗地亚的萨格勒布动画节、加拿大的渥太华动画节以及日

本的广岛动画节。

五大动画节各有偏重，昂西动画节偏爱富有创意与娱乐性的动画作品，萨格勒布动画节更看重作品的思想性与人文气息，而广岛动画节则比较倾向于推出那些能够被广大观众所接受的动画作品。

法国的昂西动画节创办于1960年，每年举办一次。作为欧洲最重要的动画行业盛会，昂西动画节不仅开设了动画的评审与展映单元，还建立了国际动画电影交易市场与国际动画电影中心。

创办于1982年的德国斯图加特动画节同样在欧洲动画节中占有重要的地位。与其他动画节不同的是斯图加特动画节的主办方是一所大学——路德维希堡电影学院动画系。斯图加特动画节侧重鼓励动画艺术方面的新人与年轻人，或许这与主办方隶属于学院派不无关系。

加拿大渥太华动画节自1976年开始在加拿大渥太华举办，2005年开始由两年一届改为一年一届。与斯图加特动画节类似，渥太华动画节也由学院承办，注重发掘动画创作的新人。

日本广岛是ASIFA在亚洲举办国际动画节的首选城市。之所以选择广岛，与广岛的历史非常符合ASIFA的理念有关——动画是人类寻求和平生活的一种方式。1985年，广岛举办了第一届国际动画节，而这一年正是广岛遭受原子弹袭击40周年的日子。

除了上述ASIFA承认的五大国际动画节，还有许多国际动画节被业内人士和动画迷们所关注。以奥斯卡奖为例，尽管这是一个针对电影艺术的奖项，但是其中的"最佳动画长片"和"最佳动画短片"单元也备受瞩目。美国的安妮奖也是世界动画领域的最高荣誉之一。SIGGRAPH动画影展、墨尔本国际动画节、意大利动画影展、捷克国际动画节等国际性的动画交流活动，都为喜爱动画的人和动画从业者提供了充分的展示与沟通机会。

三、国际动画日

国际动画日是2007年由加拿大政府所定的国际动画交流活动。此活动的筹划理念是各国自发性地在同一天以不同形式来纪念动画艺术产业的形成，举办动画放映会、研讨会、讲座、工作室开放日、展览等活动，希望借这样的庆祝活动让普通观众能和专业人士一样分享动画创作的奥妙和乐趣。

每年这个时期，以世界各地的ASIFA支部为中心将举办各种活动。活动企划主要以艺术类动画作品的放映会为中心。参加国除了有协会本部的法国以外，还有美国、中国、俄罗斯、韩国、葡萄牙、波兰、巴西等国家。在ASIFA的官方网站，这样的活动程序被确立，这也表明世界很多国家都对动画艺术普及很有兴趣。

温故而知新

在众说纷纭的动画发展史上各类学者对动画虽有着不同的说法，但对它发展的各阶段的界定是一致的。动画片经历了从无声到有声，从黑白到彩色，从短到长，从手工到现

代化科学技术的介入,它用100年的时间成就了今天的辉煌。动画与电影的发展虽然在原理技法和机械的层面上有所交集,两者同样经过底片的曝光,并且通常也是投射在银幕上,但是动画由于其自身的独特魅力形成了与电影不同的美学观。

　　动画的创作与制作,在观念上是同时汲取了纯绘画的精髓艺术和通俗文化的漫画卡通而成。包含高雅艺术与世俗文化的两极特性,这就是动画之所以一直都能跨越文化、种族、国家的差异吸引各种不同人群的地方。动画将伴随着科技的不断发展而体现出更大的社会影响力。

 课后作业

1. 什么是"视觉暂留"？动画的表现形式有哪些？
2. 依照动画的原理,用你熟悉的简易方法手绘构思创绘一个半秒短小的动画短片。
3. 简述动画片的制作与分类。
4. 了解什么是现代动画。

第二章

中国动画艺术与作品欣赏

学习要点及目标

1. 了解中国动画的发展现状和特点，启发我们对中国动画发展的反思；
2. 在鉴赏我国经典的动画影片中激励我们如何开创中国动画的未来。

本章导读

本章通过对中国动漫作品的赏析，以时间为脉络介绍了中国动画的发展历程。从新中国成立前早期的中国动画雏形，万氏兄弟的创举，再到新中国成立前后东北电影制片厂的缘起与新生，直至上海美术电影厂成立，大量带有中国审美风格的优秀动画作品诞生。在逆境中崛起的香港动画和台湾动画，以及两岸三地动画业界的合作成果和中国动画的民族风格，汇成了中国动画。

第一节　中国动画发展历程

一、早期的中国动画与万氏兄弟

 背景知识

美术片是动画片在中国的一种俗称。中国的美术片起源于20世纪20年代，上海的万籁鸣、万古蟾、万超尘、万涤寰兄弟（人称"万氏兄弟"）看到了早期美国动画片《大力水手》《勃比小姐》后，对这种神奇的艺术形式产生了浓厚的兴趣，从此开始尝试创作中国的动画电影。

1926年，万氏兄弟克服了缺乏资金、场地、制作经验等多方面的困难，拍摄了中国第一部动画片《大闹画室》。此后万古蟾又独立制作出了动画片《一封寄回的信》；共同完成了《纸人捣乱记》，与《大闹画室》一起，被评为"中国最早的三部动画"。影片公映后引发了当时对动画片的观影热潮。

万氏兄弟是中国动画电影事业的开创者。他们在20世纪初从南京来到上海，相继

进入商务印书馆,从事书籍美术装帧工作。他们的原名分别为万嘉综、万嘉淇、万嘉结和万嘉坤,动画片上所署的名字是他们为自己起的笔名。为研制动画片,他们在自己位于旧上海闸北天通庵路一间仅有7平方米的小屋里长期通宵达旦地工作,历时数年时间,经历了无数次的摸索试验,终于完成了中国第一部动画片的研制。

1935年,万氏兄弟拍摄了我国第一部有声动画片《骆驼献舞》。1941年,他们又推出了中国第一部长动画片《铁扇公主》,它也是亚洲当时最长的动画电影,在世界上名列第四。新中国成立后,除万涤寰离开动画创作外,万氏四兄弟中的万籁鸣、万古蟾、万超尘三人都成为当时刚成立的上海美术电影制片厂的主创人员。万古蟾于1957年拍出了中国第一部剪纸动画片《猪八戒吃西瓜》。

从1960年起,他们开始重新投入在新中国成立前就已开始筹备的大型动画片《大闹天宫》的创作。此后,历时4年,至1963年,绘制了近7万幅画作,终于完成了这部长达120分钟的中国动画名作。影片不但在国内深受欢迎,而且多次在国际电影节上获奖,还在全世界几十个国家上映,在当时中国美术电影已达到世界水平。万籁鸣后来回忆表示动画片一在中国出现,从题材上就与西方分道扬镳了。在新中国成立前为了让同胞迅速觉醒起来,老一辈中国动画人都肩负着强烈的使命感,因而形成了中国美术片与外国动画迥然不同的特色,既强调教育作用同时兼具鲜明的创意,但在某种程度上忽略应有的含蓄、幽默与娱乐性。在当时是宣传优势,但也对中国动画后来的发展形成了无法打破的程式。

学习与欣赏

1.《大闹画室》

1926年,万氏三兄弟受到美国麦克斯·弗莱休兄弟的动画片影响,在欧美动画制造商严密封锁动画技术和资料的情况下,克服了资金、场地、资料等多方面的困难,仅有的专业设备是一台用旧照相机改装成的摄影机,终于由万籁鸣任导演,成功拍摄了中国第一部片长12分钟的无声黑白动画片《大闹画室》,由上海商务印书馆下属长城画片公司出品,成为中国美术片的开始。

影片讲述一个画家在画室创作时,从桌子上的墨水瓶里钻出一个墨汁变的小黑人。小黑人不停地捣乱,搞得画家无法工作。画家气愤地捕捉小黑人,小黑人十分机灵,到处乱窜,在画室里大闹一通。最后,画家在床底下捉住了小黑人,仍旧把他塞进墨水瓶里。这部影片也是中国第一部真人和动画同时演出的动画片,片中的画家由万古蟾(如图2-1所示)扮演,小黑人用动画绘制。

图2-1 万古蟾

影片的情节虽然简单,但却令第一次从事动画创作的万氏兄弟遇到了很多难题。实拍的时候,经常无法控制好角色的运动规律及角色运动与背景运动的关系;他们在没有

经验可循的情况下经过多次试验摸索,终于掌握了把前景运动的东西都画在透明的赛璐珞上,把不该动的背景等画在纸上,然后叠起来逐张拍摄才最终成功。

2.《铁扇公主》

《铁扇公主》是中国第一部大型动画片,1941年由上海新华影业公司摄制。王乾白根据家喻户晓的古典名著《西游记》改编,万籁鸣、万古蟾导演兼制作,由中国联合影业公司出品。它首次将中国山水画搬上银幕,让静止千年的山水画动起来,从而使这部动画片增加了更为浓郁的民族特色。《铁扇公主》片头剧照如图2-2所示。

影片描写唐僧师徒4人去西天取经,无法越过火焰山。孙悟空、猪八戒到翠屏山芭蕉洞找牛魔王之妻铁扇公主借芭蕉扇扑火,因红孩儿被降铁扇公主始终不肯借出。孙悟空变只小虫钻进铁扇公主腹内大闹,猪八戒化作牛魔王的模样从铁扇公主手中骗到真扇;牛魔王又化作猪八戒的模样从孙悟空手中骗回扇子。最终悟空和八戒与公主和牛魔王经过几个回合的斗法,终得宝扇,扇灭火焰山的烈火,登上取经的路程。

影片故事曲折生动,把为人们熟知的情节,处理得妙趣横生,引人入胜。它吸收中国戏曲造型艺术的特点,同时兼具20世纪40年代美国动画的夸张造型,赋予孙悟空、猪八戒、铁扇公主、牛魔王等人物以鲜明的个性特征。《铁扇公主》人物设定草图及剧照如图2-3至图2-9所示。

图2-2《铁扇公主》片头剧照

图2-3《铁扇公主》人物设定草图

图2-4《铁扇公主》剧照一

图2-5《铁扇公主》剧照二

图2-6《铁扇公主》剧照三

图2-7《铁扇公主》剧照四

图2-8《铁扇公主》剧照五

图2-9《铁扇公主》剧照六

 这部《铁扇公主》的创作，标志着万氏兄弟在动画片编剧、导演、摄制技巧上达到了较完善的程度。他们汲取中国古典绘画和古典文化艺术的营养，创作出具有中国民族形式特点的动画片。影片塑造了许多富有民间传说色彩的生动艺术形象，是万氏兄弟在其独特艺术风格形成初期的重要代表作。

 《铁扇公主》可以说是中国动画首次走向世界，成为当时继美国迪士尼的《白雪公主》之后世界上第二部动画长片。《铁扇公主》由于取材于中国古典名著《西游记》中的故事"三借芭蕉扇"，在中国，乃至在东南亚及日本都受到热烈欢迎。

 值得一提的是《铁扇公主》曾启发了年轻时的日本动画鼻祖手冢治虫。当时的手冢治虫非常热爱动画，但是由于美国动画的强势以及日本本土动画事业的空缺，使当时的手冢治虫放弃了自己从事动画事业的梦想。但是当他第一次看到《铁扇公主》的时候，同为东方艺术的中国动画深深打动了他，从此手冢治虫坚定了自己的动画梦想，最终成就了《铁臂阿童木》之父手冢治虫的诞生。手冢治虫曾表示万氏兄弟堪称是自己的启蒙老师，可见《铁扇公主》在当时世界范围的影响力。在抗日战争爆发后，万氏兄弟被迫中断了他们热爱的动画创作，中国动画电影发展的萌芽时期也随之结束。

二、东北电影制片厂

 背景知识

　　东北电影制片厂前身是东北电影公司,是在接收日本侵占东北三省期间在长春成立的株式会社满洲映画协会的基础上改建起来的。首任厂长是舒群,其后由我国著名电影艺术家袁牧之继任厂长,当时的人员主要由延安、满洲映画株式会社和解放区其他一些电影工作者组成。

　　那时的设备和条件都很差,但他们在恶劣的物质条件下冒着枪林弹雨摄制了大量的战争新闻简报,为我们的新中国保留了大量宝贵的史料。为拍这些影片,一些优秀的摄影师献出了宝贵的生命。特别值得一提的是,在新中国成立前夕东北电影制片厂完成了新中国电影的第一部故事片《桥》的拍摄。

　　1955年,东北电影制片厂被更名为现在的长春电影制片厂。长春电影制片厂是全国最大的电影制片厂之一。它下设总编室、导演室、拍摄室、美术室、音乐创作室、制片室、编刊室以及美工、照明、录音、化装、服装、道具、剪辑、特技等工作间,甚至还有自己的洗印厂和电影乐团。

　　长春电影制片厂拍摄过农村题材和战争题材的数百部故事片。作品充满了淳朴的乡土气息和中国北方特有的粗犷豪放风格。长春电影制片厂在译制外国影片方面也有突出成绩。先后译制了在中国耳熟能详的《列宁在一九一八》、《夏伯阳》和《瑞典女皇》这样的优秀影片。

　　东北动画电影制片厂不仅是新中国电影的发源地,更是新中国动画片的发展基地。东北电影制片厂技术处美工科有一个美术组,是东北电影制片厂中举足轻重的部门,是新中国动画片唯一的生产制作部门,组长来自日本的动画专家持永只仁(中文名为方明),成员有势满雄、赵明等大部分是从原株式会社满洲映画协会留任来的。

　　新中国成立后在中国共产党的领导下东北电影制片厂大力发展动画事业。1949年就将东北电影制片厂美术组迁往上海,并入上海电影制片厂。上海电影制片厂在东北电影制片厂美术组的基础上成立了新的美术片组,这是上海美术电影制片厂的前身。当时,新的美术片组邀请刚从香港回国的著名漫画家特伟担任组长,成员由刚刚开始的十几人很快成倍增长,到20世纪50年代中期美术片组的创作人员达数百人,新中国的动画电影以此为基地快速发展起来。

　　新中国成立之后中国动画片开始了全面的发展。早在解放战争时期我国艺术家陈波儿和日本动画专家方明(持永只仁)等就创作了新中国第一部木偶片《皇帝梦》和动画片《瓮中捉鳖》。他们在人员不足、设备简陋的艰难条件下完成摄制工作,为新中国动画片的发展揭开了序幕。

经典动漫作品赏析

学习与欣赏

1.《皇帝梦》

新中国美术电影工作者于1947年在东北解放区兴山镇创作了新中国第一部木偶片《皇帝梦》。该片由长春电影制片厂出品,方明任导演。方明本名持永只仁,作为日本人他原本是"满映"人员,也是日共"左派"人士,在我党影响下加入东影工作。方明是新中国美术电影片的创始人。在东影,他担任了新中国第一部木偶动画片《皇帝梦》的动画设计和动画片《瓮中之鳖》、《小猫钓鱼》的导演。

《皇帝梦》是木偶片。中国自古就有各种形式的木偶戏,如提线木偶、布袋木偶、杖头木偶等,但将木偶应用于美术片拍摄还是首次。制作过程中,首先要解决的是如何在没有外力的情况下使木偶站立,经过创作人员的反复摸索,最后用在木偶身体里穿入铁丝并在脚下插针的办法解决了。而在解决让木偶的关节活动自如这个难题时,方明试用了各种办法,先是用钨丝连接但效果不理想,最后用滚珠的办法取得了理想效果。

在影片制作时方明不仅要面对技术上的困难,还有物质上的困难。当时设备、道具、颜料等严重不足,很多时候要靠自己制作。方明在克服这些困难的同时,还带了不少中国徒弟,培养了不少接班人。

20世纪50年代方明调到上海,同特伟、勒夕、万超尘等人共同成立了上海电影制片厂美术组,继续从事美术片的创作。1953年他回国后,也把木偶动画片技术带到了日本。因此他不仅是中国第一部木偶动画片的制作者,也是日本木偶动画片的创始人。现在在中国和日本从事木偶片制作的艺术家,都是方明直接或者间接的学生。

《皇帝梦》采用木偶戏的夸张手法,揭露国民党政府的黑暗和腐败。在一座木偶戏舞台的后台,国民党总裁蒋介石正要粉墨登场,一个美帝国主义特使带着飞机大炮匆匆赶来,他以这些武器与蒋介石换取了中国的主权。于是蒋介石便登台亮相。共演出四出戏。

第一出:"跳加官",讽刺他们用漂亮的词句粉饰现实的两面手法。

第二出:"花子拾金",为小丑自白,即让他们在公众面前自我剖白。

第三出:"大登殿",嘲弄他们用召开"国民代表大会"的手段,实现登基称帝的目的。此时皇亲国戚们纷纷上殿庆贺,结果为了一根骨头争吵成一团。

第四出:"四面楚歌",蒋介石正在命令增加苛捐杂税时,探子接二连三地报告各方面失败的消息,这时人民反抗,战火四起,蒋介石终于被烧得焦头烂额,奄奄一息。美帝国主义的又一个特使急忙赶来给他注入"金元注射"强心剂,但也无济于事。蒋介石这位登基称帝的领袖不过是做了一场皇帝梦。《皇帝梦》剧照如图2-10至图2-12所示。

图2-10《皇帝梦》剧照一

图2-11《皇帝梦》剧照二

图2-12《皇帝梦》剧照三

2.《瓮中捉鳖》

1948年开始拍摄的《瓮中捉鳖》是新中国第一部动画片。影片描写蒋介石在美帝国主义的支持下，发动内战。他从美帝那里取得了军备武装，向解放区大肆进攻。人民解放军顽强抵抗，越战越强，最后把蒋介石围困在城中。此时城堡变成一只大瓮，蒋介石变成鳖，强大的解放军一脚踩烂大瓮，活捉了变成鳖终告失败的蒋介石。影片巧妙地运用夸张手法，辛辣地嘲讽了蒋介石与人民做对必将失败的下场。

本片继承和发扬了新中国宣传艺术的革命传统，配合当时的政治斗争形势，注意运用民族特色的表现手段，如京剧唱腔和乐曲的应用，因而观众反响强烈。这部十分钟的影片绘制拍摄共用153天，绘画原画8370张，背景85张，着色8196张，描线8226张，拍摄胶片2431尺。该片放映后，受到解放区观众们的热烈欢迎。

据史料记载，当群众看到片中解放军把已变成鳖伸长脖子的蒋介石活捉时，群众笑得前仰后合，热烈鼓掌经久不息。影片导演兼设计是日本友人方明先生，他是在生产条件十分困难的情况下，用回收的废电影胶片完成了此片的拍摄工作。《瓮中捉鳖》剧照如图2-13、图2-14所示。

图2-13《瓮中捉鳖》剧照一

图2-14《瓮中捉鳖》剧照二

3.《小猫钓鱼》

拍摄于 1952 年的《小猫钓鱼》这部片中的角色形象设计很有趣,小猫们身着普通的北方农民装束,透出浓郁的新中国人民当家做主后的精神面貌。本片也是方明在中国导演的最后一部动画。这部影片主题非常鲜明就是要教育少年儿童学习和做事情要专心致志才能成功。这部影片在 20 世纪 50 年代初期曾被全国许多学校作为新生入学的必修教材。影片主题歌《劳动最光荣》至今仍为一代中国观众所铭记,不过该片的画风明显模仿了苏联东欧的动画。《小猫钓鱼》剧照如图 2-15 所示。

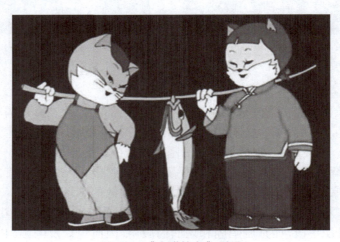

图 2-15《小猫钓鱼》剧照

故事情节

一个晴朗的早晨,小猫妙妙和咪咪姐弟俩跟着妈妈去河边钓鱼。妙妙很仔细地看着妈妈的钓鱼动作,然后专心致志地钓鱼,不一会儿便钓了好多鱼。但顽皮的咪咪没有耐心,扔下钓钩就去玩耍,鱼饵很快就被小鱼吃掉了。这时在一旁看着小猫钓鱼的青蛙可乐了,它决定与咪咪开个玩笑,它从水底捞了只破草鞋挂在咪咪的渔钩上。咪咪觉得渔竿很沉就以为大鱼上钩了,它非常开心,可是当它用足气力把钩拉上来一看,却气得吹胡子瞪眼。这时,太阳升到头顶上,妈妈带着姐弟俩回家吃饭。

在饭桌上妙妙嘲笑咪咪一上午没有钓到一条鱼,咪咪一脸的不高兴。妈妈批评了妙妙,接着耐心地教育咪咪,告诉它钓鱼一定要专心。咪咪听了妈妈的话,想起自己的行为,很是惭愧。下午,它又来到河边。这次它下定决心,专心致志,它睁大眼睛一眨不眨地盯着浮标,不一会儿果然钓到一条大鱼。

三、上海美术电影厂

上海美术电影厂美术片组于 1953 年拍摄的《小小英雄》是中国第一部彩色木偶片。影片是根据童话小说《红樱桃》改编的,描写小阿芒依靠集体的力量,智斗恶狼,使山中小动物恢复了和平、幸福的生活。

1957年上海美术电影制片厂建立,特伟任厂长,此时中国动画人已发展到两百多人。有万籁鸣、万古蟾、万超尘等一大批著名艺术家先后加入到这一行列当中,为中国的动画事业发展做出巨大的贡献。特伟提出了"探民族风格之路"的口号。

在动画片《骄傲的将军》当中,将军的脸谱化便借鉴了京剧人物造型,如图2-16所示;在动作的设计上也采取了京剧舞台动作的风格。影片运用民乐琵琶古曲"十面埋伏"为背景音乐,在将军彷徨无助时奏响,画面与音乐完美地结合在一起。

图2-16 《骄傲的将军》人物设定

中国的动画艺术家们还积极地致力于新的动画艺术手法的探索和动画技艺的提高。在发展中国动画重要片种木偶动画时,著名的木偶片导演靳夕、钱远达曾去捷克斯洛伐克向动画大师德恩卡学习。在1958年摄制了中国第一部剪纸片《猪八戒吃西瓜》,为中国动画增添一个新品种且富有鲜明的民间艺术特色。接着又拍摄了剪纸片《渔童》、《济公斗蟋蟀》、《金色的海螺》等影片,吸收了中国皮影戏和民间窗花的艺术特色,将动画形象塑造得生动丰满,也使中国的民间传统艺术得到发扬。

在1960年又摄制了折纸片《聪明的鸭子》。这一时期还创造了最具中国风格水墨动画片,使中国画特有的笔墨情趣完美地再现于动画电影,形成极具中国特色的动画风格。《小蝌蚪找妈妈》(1960年)、《牧笛》(1964年)可以说是其中的代表作。富于韵律的画面、诗的意境,给人以美的享受,动画艺术也达到一种审美的境界。

动画片《大闹天宫》上下集(1961年、1964年)在造型、设景、用色等方面借鉴了古代绘画、庙堂艺术、民间年画的特色和中国传统戏曲的表演艺术,挖掘各种艺术表现手段,具有鲜明的民族风格和精湛的艺术技巧。

"文革"结束后,1979年中国第一部彩色宽银幕动画长片《哪吒闹海》问世,深受国内外好评。动画片《三个和尚》继承了传统的艺术形式,又吸收了外国现代抽象装饰性的表现手法,如图2-17所示,在发展民族风格中做了一次新的尝试。

1984年的大型动画片《金猴降妖》,又一次将孙悟空搬上了动画银幕,塑造了一个感人的孙悟空形象;在表现手法上通过将传统的民族造型风格和抽象表现主义绘画的手法及现代音乐融合,探索民族艺术的新发展。

20世纪80年代在剪纸片基础上,美影厂又利用棉纸的特性,创造性地发明了先剪纸后拉毛新工艺,拍出了水墨风格的剪纸片《鹬蚌相争》,该片先后荣获第十三届柏林国

际短片电影节银熊奖、南斯拉夫第六届萨格勒布国际动画电影节特别奖、加拿大多伦多国际动画电影节特别奖和文化部1984年度优秀美术片奖。1985年出品的《草人》也获得好评,在日本第二届广岛国际动画电影节获儿童片一等奖和国内文化部1985年度优秀美术片奖、全国少数民族题材电影"腾龙奖"美术片二等奖。

图2-17《三个和尚》剧照

 这一片种在国际国内都得到认可,且受到广大观众欢迎。情趣盎然,活泼生动。还拍出了以水墨为技法,将中国文化物我同一,高山流水的情怀以水墨淋漓变幻无常的影像再现于银幕的作品,创作出了充满东方美学气韵的《山水情》。这部作品将中国学派动画的艺术性推到最高,获得上海国际动画电影奖大奖。

学习与欣赏

1.《大闹天宫》

 1941年,万氏兄弟《铁扇公主》的成功让万籁鸣萌生出将《西游记》中的精彩段落大闹天宫搬上银幕的想法。虽然后来万籁鸣、万古蟾制订了《大闹天宫》的制作计划,并得到了新华联合影业公司经理张善琨的投资,但在开拍之际,由于太平洋战争的爆发,影片的销路消失,张善琨被迫毁约,使该片的拍摄夭折。图2-18、图2-19所示为《西游漫记》连环画绘本。

 1959年,在中国美术片要走民族风格之路观点的引导下,时任上海美术电影制片厂厂长的特伟把创作《大闹天宫》的任务交给了已经年近六十的万籁鸣,由他执导《大闹天宫》。当时的摄制组集中了中国美术片行业的中坚力量,为了搜集人物造型资料和确定全片的整体美术风格,特意在北京的故宫、寺庙、泥塑、壁画和建筑式样中获取创作灵感。

图2-18《西游漫记》连环画绘本一

图2-19《西游漫记》连环画绘本二

美猴王形象的设计由中央工艺美术学院的教授张光宇担任,桃心脸的造型正是由他设计。为美猴王创作原画的是严定宪。经过十几次修改,美猴王这一中国动画史上的经典形象诞生了。1960年年初,影片进入绘制阶段,当时没有任何电脑辅助制作,所有的原画、中间画、描线上色全是一帧一帧手绘完成,50分钟的上集和70分钟的下集原画数量超过7万张,仅绘制就用了近两年的时间。这部影片的投资在新中国成立之初达到了惊人的一百万元。《大闹天宫》电影海报如图2-20所示。

故事情节

在花果山带领群猴操练武艺的猴王因无称心的武器,便去东海龙宫借宝。龙王许诺,如果猴王能拔出龙宫的定海神针——如意金箍棒,就奉送给他。当猴王拔走宝物后,龙王反悔,并去天宫告状。玉帝采纳了太白金星的主张,诱骗猴王上天,封他为弼马温,将他软禁起来。

猴王知道受骗后,一怒之下返回花果山,竖起"齐天大圣"的旗帜,与天宫对抗。玉帝发怒,命李

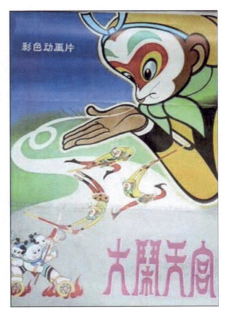
图2-20《大闹天宫》电影海报

天王率天兵天将捉拿猴王,结果被猴王打得大败而归。玉帝又接受太白金星的献策,假意封猴王为"齐天大圣",命他在天宫掌管蟠桃园。一日,猴王得知王母娘娘设蟠桃宴,请了各路神仙,唯独没有请他。

猴王火冒三丈,大闹瑶池,打得杯盘狼藉,他独自开怀畅饮,又吃了太上老君的金丹,搜罗了所有的酒菜瓜果,回花果山与众猴摆开了神仙酒会。玉帝暴怒,下令捉拿猴王。交战中猴王中了太上老君的暗算被擒。太上老君送他进炼丹炉,结果他不但没被烧死,反而更加神力无比。于是猴王奋起反击,把天宫打得落花流水,吓得玉帝狼狈逃跑。

动画风格

（1）民族风格

本片是一部将中国传统美学完美融入现代动画艺术的经典。《大闹天宫》1983年在法国公映时巴黎《世界报》刊登文章认为影片极具中国特色的造型艺术美，即使是身为世界动画巨头和动画技术先驱的美国迪士尼动画公司也难以企及，它完美地向世界各国观众展示了中国传统艺术的魅力。

《大闹天宫》的民族风格体现了一种博大的综合美，时而富丽华美，时而婉约悠扬。宏伟的场面、奇特的形象、绚丽的色彩等，都给观众一种强烈的形式美，这种形式美主要表现为造型的装饰美。影片从中国古代铜器漆器等出土文物、敦煌壁画、民间年画、庙堂艺术等方面汲取了丰富养料，通过设计者的精心设计，推陈出新，创造了一种既是中华民族的，又易于被不同文化背景下的观众所理解的新颖艺术风格。《大闹天宫》系列艺术作品如图2-21至图2-23所示。

图2-21《大闹天宫》天兵人物设定草图

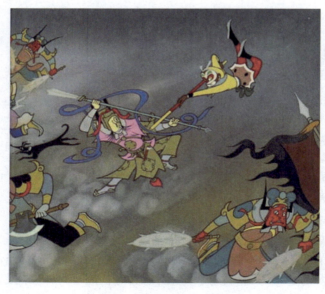

图2-22《大闹天宫》剧照一

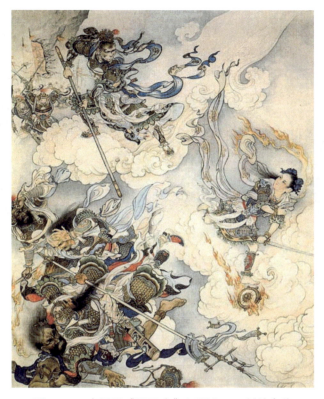

图 2-23　中国画《闹天宫》组图之一　刘继卣作

（2）夸张手法

动画的魅力就在于能够对现实中的事物进行无限的夸张和放大。动画不但能体现出那些源于现实中的东西，而且让那些艺术家脑中的灵感以真实的形态浮现在观众眼前，同时运用夸张、联想的手法凸显影片的情节起伏并强化形式感。在《大闹天宫》中通过夸张的手法使影片具有超脱现实的神秘感。

例如片中李天王和十万天兵的出场就是先以满天滚动的层层黑云开始，人物再由下而上逐层出现，给观众一种"黑云压城城欲摧"的观感，凸显了花果山将要面临的危机，这就是夸张的力量。动画艺术不夸张就没有表现力，但夸张需要最大限度地发挥想象力，天马行空的想象会使夸张的效果真正地出人意料，使平凡的剧情达到艺术的再现。

又如，影片中玉皇大帝的吴带当风、李天王的峨冠博带，以及天庭的彩虹桥、海底的龙宫大殿等，都是有想象、夸张与虚构的成分，但这些都是结合特定人物性格和影片整体风格的，一部伟大的动画作品必然有恰如其分的夸张桥段作为衬托。《大闹天宫》剧照如图 2-24、图 2-25 所示。

（3）主题内涵

影片以古典名著《西游记》的前七回为基础改编，通过孙悟空这个诞生于顽石、具抗争精神、爱憎分明的神话人物，以动画片的形式再现了原著中的奇异风景和神仙之间的争斗，这在当时的电影技术条件下是最佳的选择。

图2-24《大闹天宫》剧照二

图2-25《大闹天宫》剧照三

影片《大闹天宫》通过孙悟空为自由与以玉皇大帝为代表的天庭斗争的故事,表现了以孙悟空为代表的革命者不畏强权、乐天自信的大无畏品质和不怕挫折的斗争性格,同时也揭露了天神们在世间秩序维护者的面具下残暴成性、外强中干、道貌岸然的真面目。

背景设计

影片《大闹天宫》的动画设计是由严定宪负责,在1959年他和几个主要原画、背景设计师来到北京参观故宫、颐和园、碧云寺、大慧寺等著名人文景观收集佛像、壁画的照片、速写素材,吸收古代建筑、绘画、雕塑各方面的艺术风格为影片中的背景设计提供参考。《大闹天宫》背景设定如图2-26所示。

图2-26《大闹天宫》背景设定

影片在背景设计、色彩的运用方面显示了独一无二的创造力。在场景的处理上,背景、气氛必须为剧情的发展服务,背景的风格也要与角色的造型风格相统一。它吸收了民间艺术的装饰方法,又体现了设计者的想象创造能力,使造型简洁又富有动态的韵律感,色彩统一又有变化,有时灰暗阴沉看起来虚无缥缈,有时又浮华富丽光彩夺目,整个

影片画面让观众有身在画中游的感觉。

影片中对天宫景物的描写,没有浪费太多的力量在表现亭台楼阁建筑上,而是以烟云变幻的处理,加强对虚幻氛围的渲染,这样既有助于奇异幻景的表现,又能衬托出人物和宫殿,利用中国画中"计白当黑"的形式,加强了画面的纵深与立体感,虚实相映。在影片的用色方面充分考虑了中国观众的传统审美取向,采用中国传统矿物色的曙红、石绿、石青、藤黄等颜色绘制背景及为人物着色,以观众熟悉的中国画艺术风格来表现这个中国家喻户晓的题材。《大闹天宫》剧照如图 2-27 所示。

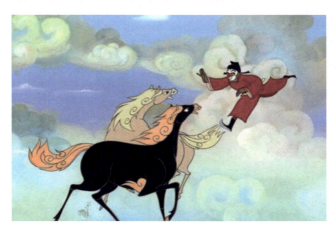

图 2-27《大闹天宫》剧照四

造型特点

片中主角孙悟空从整个形象来看是十分惹人喜爱的,他的面貌、衣着、动作和性格也是和人们心目中的形象相吻合的。孙悟空的外形和内在品质合二为一,这种统一还包含了他所具有的猴、神、人三者的特点,缺一不可。《大闹天宫》中的孙悟空的人物造型如图 2-28 至图 2-30 所示。

而作为反派的哪吒的形象蛮横无理,仗势欺人,形象很有特点。他虽然生得一张娃娃脸,但配上两只三角眼,一张血口,眼带邪气,腰系红兜肚,背挂乾坤圈,脚踏风火轮,寥寥几笔就把人物的骄横、暴戾之气勾勒出来了,如图 2-31 所示。

图 2-28 《大闹天宫》孙悟空设定草图

经典动漫作品赏析

图 2-29 《大闹天宫》孙悟空人物设定一

图 2-30 《大闹天宫》孙悟空人物设定二

图 2-31 《大闹天宫》哪吒设定草图

 动画片的特点之一是人物造型的独特性。平面的动画只有在准确、生动和优美的造型中才能赋予人物以各种不同的性格和气质，从而使他们成为鲜活的形象。《大闹天宫》中的人物在传统的神佛造型的基础上作了极大的夸张处理，着重于形象的装饰性和性格的典型性。因此，无论总的造型刻画，还是每一个动作的设计，都是颇具匠心的。

 影片想象力丰富，手法大胆夸张，做到了寄深意于幻想的形式之中，寓褒贬于形象的刻画之中。谈及人物刻画，影片导演万籁鸣先生表示造型一定要拙朴、古趣、厚重，有美感、有性格、有股活的力量。

 除了主人公孙悟空以外，其他几个反面人物的造型和动作设计也别具特色，例如玉帝的形象被设计者构思得极其巧妙，胖胖的脸庞，下垂的眼皮，修长的手指，鼻梁上一堆淡淡的脂粉块，令人一看便知他是养尊处优，无所用心之徒。他外表端庄慈祥，激动时眉梢显露凶恶的本性，惟妙惟肖地刻画了人物伪善和奸刁的性格，如图 2-32 所示。

图 2-32 《大闹天宫》玉帝设定草图

扩展阅读

万氏四兄弟中的老大万籁鸣、老二万古蟾、老三万超尘都在上海美术电影制片厂（简称美影厂）工作，因此，在美影厂大家尊称他们为大万老、二万老、三万老，如图 2-33 所示。

图 2-33 万氏兄弟（左起为万籁鸣、万古蟾、万超尘）

《大闹天宫》从 1960 年到 1964 年，历时四年时间创作完成，绘制了近 7 万幅画作，成为一部鸿篇巨制。"这部片子是中国文学古典名著《西游记》动画版最好的诠释。"

影片的筹备期达半年之久。美影厂编剧李克弱和万籁鸣一起对《西游记》前七回进行了改编，剧本通过后，1959 年由主要创作人员组成的摄制组成立，大家一起分析、讨论文学本，同年年底出外景。

筹备工作结束后开始投入到"大生产"的绘制阶段。参加创作的原画、动画人员共有二三十人，被分为五个组，每组由一个原画、助理和几个动画人员组成。原画创作主要的关键动作是把主要情节按导演的要求画出来，动作从初始到结束的中间过程要画 3 到 7 张，由动画人员协助完成。

工作内容按每场戏来划分，就像今天说的"承包"，动画设计中，导演只会把他的主要意图告诉创作人员，具体细节怎么设计处理，要靠个人去发挥想象。副导演唐澄给每个组分了一段戏后要大家去发挥。

当时没有电脑制作，全凭手中的一支画笔。一般来说，10 分钟的动画要画 7000 到 10000 张原、动画，可以想见一部《大闹天宫》工程的浩繁。整个绘制阶段每天都在重复同样的工作，50 分钟的上集和 70 分钟的下集，仅绘制的时间就投入了近两年。

小贴士

《大闹天宫》幕后花絮

当时国内的电影是由中国电影发行放映公司进行统一收购的，据推算，在 20 世纪七八十年代中影公司收购美影厂动画片的价格是在 10 分钟 8 万块钱，那么《大闹天宫》收购价应该近 100 万元人民币，大约相当于现在的一两千万元左右。《大闹天宫》1964 年下半年完成的下集适逢"文革"，沉寂了 10 年有余，直到"文革"结束才有机会面对观众，而当时绘制的原画、动画、赛璐珞版有很大一部分被损毁，只幸存下少量画稿成为珍贵资料。

2001 年，美影厂以 10 万美元的价格将《大闹天宫》的电视播映权卖给了美国一家代理商。此前，《大闹天宫》曾经登陆法国、日本、中国香港、中国台湾及东南亚等国家和地区。2001 年，比尔·盖茨开发 XP 软件时，找到美影厂，表示希望由在中国家喻户晓的孙悟空出任 XP 中的 Office 助手，为此微软支付了一笔设计费。

《大闹天宫》获得的荣誉

1962 年获第二届中国电影"百花奖"最佳美术片奖。
1962 年获捷克斯洛伐克第十三届卡罗维发利国际电影节短片特别奖。
1978 年英国伦敦国际电影节本年度杰出电影。
1980 年 5 月第二次全国少年儿童文艺创作评奖委员会一等奖。
1982 年 8 月厄瓜多尔第四届国际儿童电影节三等奖。
1983 年获葡萄牙第十二届菲格腊达福兹国际电影节评委奖。

2.《哪吒闹海》

1979 年中国第一部彩色宽银幕动画片《哪吒闹海》在上海美影厂问世，这部色彩鲜艳、风格雅致、想象丰富的作品深受国内外好评。片中的哪吒，手执缨枪，身背乾坤圈，脚踩风火轮，身缠浑天绫腾云驾雾，成为最受观众欢迎的动画形象，如图 2-34 所示。

《哪吒闹海》取材于中国古典名著《封神演义》，但在主题和立意上有很多创新，动画片中运用传统京剧配乐烘托出的紧张的战斗场面，不但起到了渲染气氛的作用，更是用中国化的手法，刻画了哪吒个性鲜明的经典形象。这部由上海美影厂王树忱导演的优秀的动画片，曾获得第三届中国电影"百花奖"最佳美术片奖，是第一部在戛纳电影节参展的华语动画电影。

《大闹天宫》开始形成的中国动画民族风格在它的身上得到了延续和发扬，当年动

画人的才智得到极大的发挥空间。直到今天片中哪吒身穿白衣在暗如黑夜的暴风雨中横剑自刎的一幕仍历历在目，这种深沉的悲壮意境，此后的中国动画片再也没有再现。如果说水墨动画片堪称中国动画的经典之作的话，那么《大闹天宫》与《哪吒闹海》无疑当得中国动画片中"双璧"的称誉。

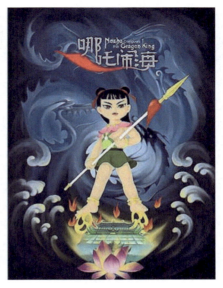

故事情节

它的剧情分为诞生、闹海、自刎、化身、复仇五出重头戏。陈塘关总兵李靖的夫人怀胎三年零六个月后，生下一个肉球。忽然光芒四射，从中跳出一个男孩。李靖闷闷不乐，一位名叫太乙真人的道长却来贺喜，为孩儿取名哪吒，收为徒弟，当场赠他两件宝物：乾坤圈和浑天绫。哪吒七岁时天旱地裂，东海龙王滴水不降还命夜叉去海边强抢童男童女。哪吒见义勇为，用乾坤圈打伤夜叉，又杀了前来增援的龙王之子敖丙。龙王去天宫告状途中又被哪吒打得半死。于是东海龙王请来三位兄弟共商报复之计。

图 2-34 《哪吒闹海》海报

第二天，四海龙王带领水兵水将兴风作浪水淹陈塘关，要李靖交出哪吒才肯收兵。哪吒想要反击却遭到李靖的阻拦并收去哪吒的两件法宝。哪吒为了全城百姓的安危挺身而出悲愤自刎，这时太乙真人赶到，把哪吒带回仙山，他用莲藕做成哪吒新的身体令其复活，重获新生的哪吒法力大增，他找到四海龙王为民除害，东海龙王最终被钉死在长枪下，正义得到伸张。《哪吒闹海》剧照如图 2-35 所示。

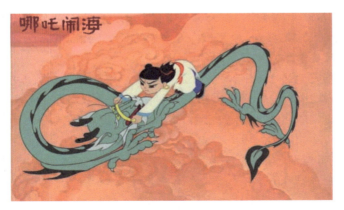

图 2-35 《哪吒闹海》剧照一

小贴士

《哪吒闹海》幕后花絮

本片的拍摄制作用了 15 个月，是美影厂出品的几部动画长片里用时最短的。它是

中国第一部宽银幕动画长片,与前辈《大闹天宫》相比本片有很多创新。比如部分场景采用了多次曝光和重复拍摄,如图 2-36 所示。此外,它还是戛纳电影节上展映的首部华语动画长片。它在中国动画史上的地位也不可忽视,是"文革"后中国动画复苏的标志。

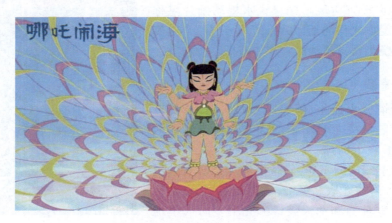

图 2-36 《哪吒闹海》剧照二

扩展阅读

哪吒这个神话人物又被称作那吒,源于元代所著《三教搜神大全》。在明代古典小说《西游记》《封神演义》中都有出现。在《西游记》中哪吒是托塔天王李靖的第三子,虽然年少但神通广大,与孙悟空大战但不敌败北。而在《封神演义》所记述的就有哪吒闹海的故事。哪吒去东海九湾河沐浴,因将太乙真人所赐宝物"乾坤圈"置于水中玩耍,东海龙宫动摇不已。

龙王急忙差巡海夜叉察看,后龙王三太子敖丙调集龙兵与之大战,被哪吒打死。龙王准奏玉帝,捉拿其父母。哪吒又在天宫门前痛殴之。后为表示自己的作为与父母无关,便拆肉还母,拆骨还父。死后,其师太乙真人把哪吒的魂魄借莲花为之复活。又赐火尖枪,脚踏风火轮。后助姜子牙兴周灭纣,战功显赫。

在佛经中哪吒是梵文 Nalakuvara 的音译之略。相传是四大天王中之北方多闻天王毗沙门之子,是佛教护法神之一。毗沙门天王有五子,除了三太子哪吒之外,二太子独健也就是我们所说的二郎神也是神通广大,母亲是吉祥天女,姊妹也是天女,属佛门中豪门之家。

《哪吒闹海》有悲壮色彩,造型美术都极其古典唯美,不乏令人叹为观止的大场面,设计的动作京剧功底很深,一举手一投足都充满了仪式般的美感,《哪吒闹海》中三头六臂的哪吒与四海龙王交战,其动作的繁复高难令人惊叹。

《哪吒闹海》获得的荣誉

1979 年,文化部优秀影片奖、青年优秀创作奖。
1980 年,第三届电影百花奖最佳美术片奖。
1983 年,菲律宾第二届马尼拉国际电影节特别奖。

1988年，法国第七届布尔波拉斯文化俱乐部青年国际动画电影节评委奖、宽银幕长动画片奖。

第二节 香港动画

香港人的童年是在老夫子和大番薯两个漫画人物的陪伴下度过的。阅读《老夫子》漫画是香港一代人的童年记忆，因此由于对漫画原作的热爱，对以《老夫子》为基础改编拍摄的动画无论制作水准的好坏，都有一批忠实的电影观众。

在麦兜等新兴动漫角色尚未诞生前，《老夫子》银幕化后，同样保持着漫画谐趣搞笑、戏剧冲突强烈的特点。1981年，准备拜师学武的《老夫子》卷进了一宗劫案；1983年的《山.T.老夫子》如图2-37所示，可以看做是美国电影《E.T.外星人》的中国老年版——老夫子偶遇外星人山T，并成为好友，山T帮助老夫子惩戒了地皮王，老夫子则将山T成功送回了星球。2003年，由杜汶泽、曾志伟担纲配音的《老夫子动画大电影：反斗侦探》则顺应时代潮流，玩起了网络大冒险。邱礼涛在2001年拍摄的真人电影《老夫子》中，仍保留了这个可亲可爱的动画人物，可见老夫子魅力无穷。

在《老夫子》和《麦兜的故事》系列动画大行其道之时，1990年香港著名武侠导演徐克借鉴了好莱坞电影《谁陷害了兔子罗杰》的真人加动画的形式拍摄了《摩登如来神掌》。另外一部《龙刀奇缘》是香港首部3D动画电影，影

图2-37《山.T.老夫子》海报

片考究的画面质量与华丽的配音阵容都使港人为之骄傲。来自"特思数码"公司的幕后制作团队，用两年的努力换回了具有历史意义的第一步。当然，想让香港本土动画向前跃进，动画电影人需要在故事构建和情节推进上再下苦功。马荣成的武侠漫画《风云》在香港的地位相当于美国的星球大战系列，连载多年深受动漫爱好者追捧。漫画《风云》在2005年被改编创作为动画在全国上映。

🔍 学习与欣赏

《麦兜的故事》

《麦兜的故事》海报如图2-38所示，作为麦兜系列动画的开山之作于2001年上映，导演袁建滔，编剧麦家碧、谢立文，片长为75分钟。香港漫画家谢立文、麦家碧夫妇笔下的"麦兜"成为香港最成功的原创Q版漫画人物。麦兜的成功，在于它的本土化、亲民性。

一只木木讷讷的肥胖小猪以自己的幻想和视角看待当今社会的现实,影射出一个寻常中透着蠢劲的普通"人"。无论是《麦兜的故事》、《麦兜菠萝油王子》,还是最新上映的《麦兜响当当》,我们在他略显灰色的童年中,看到了嬉笑怒骂中弥散着的淡淡哀伤,也看到了港人不变的乐观精神。

故事情节

故事发生在九龙一个叫大角咀的地方,讲述小猪麦兜小朋友的成长故事,由他的出生、上幼儿园、上中学,再到负家产的故事。他的智商不高,生活拮据的家庭地位不仅称不上显赫甚至有几分低微,因为在故事里他是香港人,应该算是生活在香港社会底层的人。

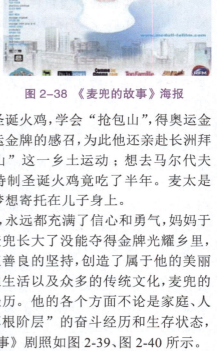

图 2-38 《麦兜的故事》海报

麦兜单纯乐观、资质平平,和春田花花幼儿园的小朋友们一起有很多梦想,例如去马尔代夫旅游,吃圣诞火鸡,学会"抢包山",得奥运金牌等。想做奥运冠军是受了香港帆船运动员获得奥运金牌的感召,为此他还亲赴长洲拜师学习帆船技术,结果却学会了失传多年的"抢包山"这一乡土运动;想去马尔代夫旅游,妈妈却只能带他去附近的山头一游;盼望的特制圣诞火鸡竟吃了半年。麦太是单亲妈妈,在妈妈心目中总希望他与众不同,把所有梦想寄托在儿子身上。

希望、失望,不论怎样的失败,却从来没有气馁过,永远都充满了信心和勇气,妈妈于是带着麦兜找到了教练,希望麦兜也能为国争光。麦兜长大了没能夺得金牌光耀乡里,但是他还是麦兜,独一无二的麦兜。麦兜凭着他正直善良的坚持,创造了属于他的美丽的世界。人们可以亲切地看到香港的普通街景、普通生活以及众多的传统文化,麦兜的人生故事很平常,上学、工作、希望、失望,他都一一经历。他的各个方面不论是家庭、人生、梦想和追求可以说都是代表了香港最普通的"草根阶层"的奋斗经历和生存状态,反映了很多香港普通百姓的人生历程。《麦兜的故事》剧照如图 2-39、图 2-40 所示。

图 2-39 《麦兜的故事》剧照一　　　　　　图 2-40 《麦兜的故事》剧照二

动画风格

《麦兜的故事》之所以能够令港人如此接受，除了故事接近香港百姓之外，还因为片中大量出现的香港各地的景色和香港的文化特征，如图 2-41、图 2-42 所示。麦兜在向大家讲述他的故事的同时，令观众亲身游遍香港的大街小巷，亲身体会香港的各种文化现象，绝对是一件令人愉悦的事。

图 2-41 《麦兜的故事》剧照三

图 2-42 《麦兜的故事》剧照四

在《麦兜的故事》里出现了很多难得一见的香港特有的景致。影片在开头便放了一大段电脑 3D 动画制作的旺角、大旺咀的空中街景，这些嘈杂灰暗的景色并不漂亮，是很破败的景象，但这却是香港经历亚洲金融危机后很真实的写照。这种以香港特有的街景来展示香港特色的做法，更易为观众所接受，拉近了动画与观众的距离。而片中实景拍摄的香港山顶、长洲、南丫岛和离岛码头、天星码头等地人多拥挤，天桥、汽车、广告招牌和各种各样店铺林立的旧街区，都是香港街景的特色。

片中出现的面档和茶餐厅，都是香港人的日常去处，瓷砖装饰的老旧房屋、旋转的吊扇具有典型的香港特色。香港多种方言混杂，麦兜所读的春田花花幼儿园的校长讲潮州话，以致小同学也跟着用潮州话读书；而麦兜用中文音来记英语单词学英语。片中出现的长洲的抢包山、张保仔宝藏传说、李丽珊的奥运金牌、香港申办亚运会等，使得影片有一种让人迷失其间的奇幻真实感。

小贴士

《麦兜的故事》获得了空前成功后，谢立文、麦家碧又先后制作推出了两部麦兜系列动画电影《麦兜菠萝油王子》（如图 4-43 所示）、《麦兜响当当》（如图 4-44 所示），依旧秉承着其一贯的温情、无厘头的搞笑风格，快乐中带着淡淡的忧伤。期间在 2006 年还推出了真人和动画交错的《春田花花同学会》（如图 4-45 所示），得到香港众多演艺明星的加盟，升华了麦兜的"草根精神"。

麦兜将大人与孩子的审美理念完美融合，在充分考虑孩子的需求同时，融入了成人式的纯真，让孩子与大人都能体验最原味的港式幽默，在观看完影片后，孩子感受到的快乐，大人未必能感受到；大人感受到的辛酸，孩子也未必能够明白。

经典动漫作品赏析

图 2-43 《麦兜菠萝油王子》海报

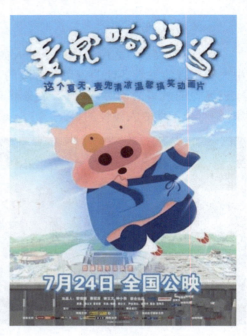

图 2-44 《麦兜响当当》海报

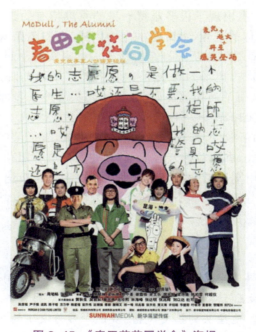

图 2-45 《春田花花同学会》海报

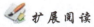 扩展阅读

谢立文、麦家碧是香港漫画界的夫妻搭档,二人的作品在香港可谓独树一帜,完全不同于香港流行的武侠漫画。不仅角色造型上可爱,故事也老少皆宜。《麦兜的故事》是

他们1988年开始创作的《麦唛》漫画系列中的一部分。在改编成电影时,故事的内容做了部分更改,更贴近观众。《麦唛》漫画中的麦唛和麦兜的形象,对于港人来说,一点都不陌生,因为麦唛和麦兜的形象在香港地区的文具、玩具中经常有见。麦唛和麦兜的故事也已经在香港的电视上出现过,改编成电影是谢立文、麦家碧一直以来的心愿,其对香港电影人动画创作热情的鼓励和投资者信心的鼓舞是前所未有的。或许能在"麦兜"的精神鼓励之下,香港的动画创作开创一个新的天地。"麦兜"不仅是香港漫画界的一个传奇角色,更是香港动画历史上成功的先行者。

第三节 台湾动画

20世纪50年代诞生了最早的台湾动画——桂治洪兄弟的动画短片《武松打虎》,但现在我们能看到的最早的台湾本土动画是20世纪60年代末光启社制作的动画短片《龟兔赛跑》。20世纪70年代,我国台湾动画界开始向美、日等动画产业强国学习当时最新的动画制作技术,至此台湾的动画产业才开始走上正轨。

在这个阶段最具有代表性的媒体制作公司是由卜立辉组建的光启社,他最先从美国购买旧的动画制作设备,开始制作台湾动画。光启社的动画师赵泽修是最早到美国学习动画的中国台湾画师,在他学成归国后光启社才开始真正意义上的动画制作。1968年光启社的第一部动画《石头伯的信》诞生,次年又制作了《龟兔赛跑》。后来光启社的主创赵泽修离职,自立门户成立台湾早期专门培育动画人才的机构——泽修美术制作所。

20世纪70年代与日本动画师合作加工日本动画的影人卡通制作中心成立,这是最早的我国台湾的对日合资动画机构。同期邓有立成立了中华卡通自制动画,在1972年推出了由朱明灿导演的具有实验动画特征的《新西游记》。在中华卡通拍摄的动画作品中,电影《封神榜》曾于20世纪90年代在国内电视台播出,影片利用了李小龙过世的契机,在剧中加入武打情节,并在人物角色上借用了很多影视明星的形象。

1979年由蔡明钦执导了动画长片《三国演义》,这是一部由中华卡通与日本东映合作的动画长片。该片更是获得了1980年的金马奖最佳卡通片奖。1974年泽修美术制作所培养出的动画师黄木村成立了中国青年动画开发公司,他执导拍摄的《未雨绸缪》获第十四届金马奖最佳卡通片奖。

同样有美国留学经历的王中元在1978年成立了宏广公司,作为当时全世界出口量最大的动画代工制作中心,宏广公司主要承接美国动画的外包业务,大量制作美式动画。

20世纪80年代漫画在港台盛行,台湾动画也由此转向制作由漫画改编的作品,其中1981年由远东卡通制作、蔡志忠与谢金儒导演的《老夫子》上映,在港台地区的票房超过一亿新台币。这部影片就改编自香港漫画家王泽的同名四格漫画。《老夫子》获得第十八届金马奖最佳卡通片奖。通过蔡志忠的执导,远东卡通还将敖幼祥的四格漫画《乌龙院》改编为了动画。

但好景不长,泰威公司与日本动画大师手冢治虫合作的合拍片《四神奇》获得了第

十九届金马奖最佳卡通片奖。台湾本土动画开始面临合拍片的压力,失去了发展的机会。

20世纪80年代中期之后,我国台湾的动画产业,大多靠着承接美国动画的代工订单来维持。在定格动画制作方面,有1985年由张振益所制作的《儿时印象》,1987年躲猫猫黏土动画工作室与广电基金会所制作的《阿公讲古》,李汉文与陶大伟合作研发制作的纸雕动画《小葫芦历险记》等。

20世纪90年代初期,为了降低成本,动画代工厂纷纷离开台湾,到中国内地、东南亚设厂制造。1989年朝阳动画是第一批前往内地的台湾动画公司。1994年远东公司制作,谢锡贤导演,蔡志忠原著的《禅说阿宽》,除了动画、着色等在中国制作外,导演、原画与编剧等皆为台湾制作,也曾获得第三十一届金马奖评审特别奖。1998年王小棣导演的《魔法阿妈》(如图2-46所示),与韩国合作制作,将我国台湾本土风俗人情与民间信仰作为动画主题,获得第一届台北电影节商业类年度最佳影片。

1995年,台湾的首部3D动画短片由阳光基金会制作,郑芬芬导演的《小阳光的天空》也在同时制作完成,主题描述一般女孩与烧烫伤女孩间的故事。

20世纪90年代末期,春水堂所制作的Flash动画《阿贵》,在网络上取得了成功,并在2002年改编成为动画长片《阿贵槌你喔》,是第一部获得台湾地方机构补助的电脑动画。还有2003年中影的《梁山伯与祝英台》以及2005年宏广公司的《红孩儿大话火焰山》,是结合了3D动画制作以及中国传说的动画电影。

21世纪初,由会宇公司与美国动画公司合作制作的《儿童十诫》开始以欧美而非中国台湾地区为主要市场。2004年的电视动画《魔豆传奇》(如图2-47所示),陆续在中国台湾、日本、中国内地、欧洲、美国、韩国等地区和国家播出。2007年夏天预计上映的《海之传说——妈祖》,由中华卡通制作。

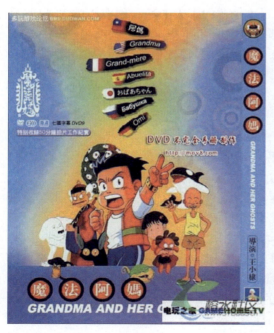

图2-46 《魔法阿妈》

图2-47 《魔豆传奇》

学习与欣赏

1.《红孩儿大话火焰山》

《红孩儿大话火焰山》海报如图 2-48 所示，2005 年上映，中国台湾喜剧动画，是王童导演的一部动画电影，陈昭荣、玛莎、彭恰恰、杨贵媚等为电影主要角色配音，片长 95 分钟。

图 2-48 《红孩儿大话火焰山》海报

故事情节

影片讲述聪明孝顺的红孩儿为医治重病的母亲，听信于蟾蜍精，欲取唐僧肉炼药，红孩儿和孙悟空斗智斗勇但最后却联合起来对付敌人，最终化险为夷。《红孩儿大话火焰山》剧照如图 2-49、图 2-50 所示。

图 2-49 《红孩儿大话火焰山》剧照一　　图 2-50 《红孩儿大话火焰山》剧照二

在西天取经的路上唐僧带领徒弟孙悟空、八戒、沙僧与白龙马,来到终年燃烧不息的火焰山,他们从土地公那里得知只有牛魔王之妻铁扇公主的芭蕉宝扇才能扑灭熊熊烈火,但还未能见到铁扇公主借宝扇就遭到欲用唐僧肉炼成长生不死之药救母的红孩儿袭击,在悟空和红孩儿大战之时唐僧又被狡猾的蜘蛛精劫持。

师徒五人虽多次经历劫难,但终于凭借着勇气与智慧坚持斗争化险为夷,并用诚意感化红孩儿交出宝扇,让火焰山重新成为充满绿色的富饶土地。情节主线与20世纪40年代万氏兄弟拍摄的《铁扇公主》基本一致,但增添了大量的时尚元素和现代社会生活中的现象,人物更加丰富,故事结局也更加人性化,可以说具有脱胎换骨的变化,让人耳目一新。

动画风格

动画片《红孩儿大话火焰山》作为一部合拍动画,由台湾宏广公司与北京儿艺股份有限公司联合制作发行。在2005年能够投资3000多万元人民币拍摄一部动画在当时堪称国内的动画大制作,影片由曾任电影金马奖评委会主席的台湾著名导演王童执导。该片颠覆了以往的《西游记》故事,对人物角色的形象和行为特征进行了适度的夸张,并加入极多的现代流行娱乐元素。

例如,唐僧精通知识与医术,还会说英文;孙悟空拥有动作武侠片的身手,担当贴身保镖;红孩儿满头的红发身手敏捷,发起脾气怒发冲冠;铁扇公主体弱多病坐上轮椅。另外还加入了一些新角色使故事更加曲折丰满。《红孩儿大话火焰山》剧照如图2-51、图2-52所示。

图2-51 《红孩儿大话火焰山》剧照三　　图2-52 《红孩儿大话火焰山》剧照四

《红孩儿大话火焰山》的人物性格鲜明,贴近当下年轻人的审美取向,为中国本土动画人的创作打开了思路,是摆脱过去模式化路线很好的尝试。《红孩儿大话火焰山》剧照如图2-53、图2-54所示。下面对主要人物角色进行分析。

唐僧:拥有宏图大志但又胆小如鼠,有时非常迂腐解决问题不够灵活。

孙悟空:武功高强性格急躁莽撞,正义感强又有些调皮。

八戒:贪吃又懒惰,有些法术但又不愿出力,是性格开朗的乐天派。

铁扇公主：与原著不同，剧中的铁扇公主体弱多病行动不便，而且心地善良，是位慈祥的母亲。

沙僧：表面孔武有力实际内心善良，喜爱动物又有些童真。

红孩儿：与悟空一样武艺高强，一心救母，容易相信人所以被利用，个性急躁容易冲动难以驾驭。

蜘蛛精：表面温柔、经营娱乐城实际上是拥有庞大军队的大反派。

火龙：本来只是天上的一只壁虎，到了凡间成了一条红龙，是红孩儿的宠物。

筋斗云：从原著中的道具变为有生命和性格的多变角色。

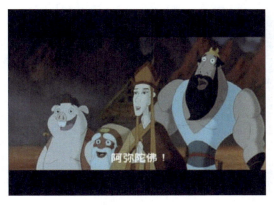

图 2-53 《红孩儿大话火焰山》剧照五　　　　图 2-54 《红孩儿大话火焰山》剧照六

 扩展阅读

影片的音乐专门邀请到了台湾著名音乐组合"五月天"创作，"五月天"的成员还参与到了动画中孙悟空等主要角色的后期配音工作，他们充满生活气息的调侃为角色增加了很多幽默的流行元素。配音演员就是要通过自己的声音塑造角色呈现在画面上，配音时为了配合角色的语气和状态，配音演员要用肢体语言和表情配合增强语气，只有这样才能让配音具有表情，让动画角色因声音变得更有生命力，使观众融入动画片所创造的环境中去，在视觉和听觉上都有身临其境的感受。

影片中很多台词设计构思出人意料，如悟空语录："他想杀我老板，就被菩萨抓去劳改呀！"牛魔王语录："菩萨要是透露点内线消息，马上发简讯或是传 E-mail 给老爸！"唐僧则是双语型领导："STOP！修行要庄重。"充满了当下年轻人的无厘头调侃，为妇孺皆知的古典文学加入了时尚青春的气息。

2.《梁山伯与祝英台》

《梁山伯与祝英台》海报如图 2-55 所示，是 2003 年由台湾导演蔡明钦独立担纲导演、编剧、人物造型，由台湾中影公司发行上映的长篇动画电影。蔡明钦是台湾的著名动画导演，20 世纪 80 年代初期他执导了动画电影《山.T.老夫子》和电视动画《小太极》、《三国演义》，并凭借后者获得了第十七届金马奖优良国语卡通片奖。

经典动漫作品赏析

故事情节

东晋时豪门世家的女孩祝英台活泼好奇,向往自由的生活,于是和自己的侍女乔装成少年私自离家求学。在私塾祝英台遇到了少年学子梁山伯,梁山伯是个儒雅平和为人正直的青年,英台对他印象很好,两人成了好朋友。英台与山伯相互勉励发奋学习,闲暇之余也经常一起四处游玩,每天生活在一起两人成了莫逆之交,而英台对山伯也开始心生爱慕。《梁山伯与祝英台》剧照如图2-56、图2-57所示。

图2-56 《梁山伯与祝英台》剧照一

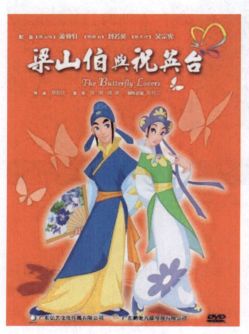

图2-55 《梁山伯与祝英台》海报

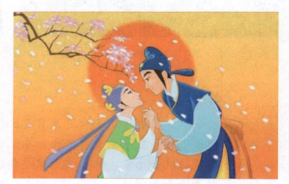

图2-57 《梁山伯与祝英台》剧照二

时光飞逝,两人共同的求学生活即将结束,从童心未泯的儿时玩伴成长为情窦初开的青年男女,英台的父母不断写信催她回家,思念家人的英台在离开私塾前,以女儿身对山伯表白了自己深藏多年的情感,两个人终于私订终身,但这个秘密被对他们怀恨在心的富家子弟马文才发现了。

回到家中的英台,发现自己已经被贪图富贵的父母许配给马文才,英台闻讯万念俱灰,但是马文才的父亲马太守却软硬兼施逼迫祝英台出嫁,为了父亲与母亲,英台只能在内心默默祈祷山伯早日登门提亲。忠厚的山伯放不下对祝英台的思念,拜别老师和同学前往英台家中提亲。却不料刚到祝家就被告知英台已经许配给了马文才,他伤心欲绝地离开祝家,心碎的山伯积郁成疾在悲愤中茫然离世。

梁山伯离世的消息传来,英台痛不欲生,她穿上结婚的盛装,独自离家走到梁山伯的墓前。随着坟墓的轰然倒下,山伯与英台携手相随步入墓中,两人化蝶迎风飞去,在他们

飞向的远方,鲜花和彩蝶漫天飞舞,两人终于可以永远相守,不再分离。《梁山伯与祝英台》剧照如图 2-58、图 2-59 所示。

 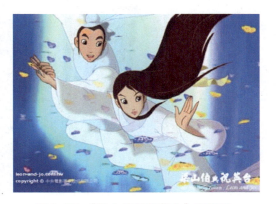

图 2-58 《梁山伯与祝英台》剧照三　　　　　图 2-59 《梁山伯与祝英台》剧照四

《梁山伯与祝英台》这部动画的剧情还是遵循了广为人知的故事版本,没有进行过多的改变去迎合当下的娱乐化。影片本身希望通过表现梁祝二人的纯真爱情来感动观众,为浮华躁动的社会吹来一阵清风。不过本片为了统一全剧温馨浪漫的主题,对故事的悲剧结尾进行了意象化的改编,梁山伯与祝英台双双在梁山伯的墓前恢复成同窗时的装束,在五彩蝴蝶的环绕下携手飞升,完成了化蝶的感人高潮。

本片配乐优美,是由蜚声国际的小提琴协奏曲"梁祝"的作者之一著名的作曲家陈钢谱曲。他创作的这首中国交响乐作品"梁祝"家喻户晓、流传广泛,曾五次获得唱片销量白金唱片奖。陈钢的作品类型丰富,还包括交响诗、室内管弦乐及合唱等。他创作的音乐作品都以高超的作曲技巧使西洋管弦乐具有浓厚的中国民乐元素。

第四节　中国动画的民族风格

中国动画艺术家在动画制作材质的探索上进行了不懈的努力,出于对中国传统艺术的深刻理解,在动画作品中创造性地运用了宣纸、水墨、国画颜色以及剪纸、撕纸和布偶等带有明显中国元素的材料技法,形成了通过动画的形式将传统水墨计白当黑的空灵效果表现得更加鲜活灵动;将原本在民俗中贴于窗户上的套色剪纸、点彩剪纸这些本身就具有意象寓意或传统民俗传说典故的民间艺术,进行了活的动影像形式的拓展,创造出了极富民族特色并为世界动画爱好者赞叹不已的崭新动画形式。

此类动画的代表如《渔童》(如图 2-60 所示)、《金色的海螺》(如图 2-61 所示)和《老鼠嫁女》(如图 2-62 所示)等都是经典之作。

图 2-60 《渔童》剧照

图 2-61 《金色的海螺》剧照

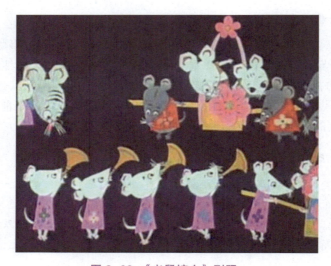
图 2-62 《老鼠嫁女》剧照

在动画形象的设计上，人物的动作、表情和体态特征是创作的基础。在中国传统绘画艺术中强调以形写神，对象独特的精神气质是作品水平高低的评判关键。这种重精神追求的艺术理念直接影响到了中国的动画艺术发展，促成了中国动画特有的意象造型规律。

在动画角色的情感表达上，各种情绪的表现通过相对程式化但又高度艺术化的表情呈献给观众。如同京剧中的脸谱特征，力求直观体现角色的善恶忠奸，往往观众一看到角色的形象就已经能对其在片中的行为进行预判。

在中国动画片中，角色可以是简单线条勾勒的漫画式人物如《三个和尚》（如图 2-63 所示）；也可以是《金色的海螺》、《老鼠嫁女》中结合皮影戏及剪纸特点，左右翻转的侧面或半侧面形象，但这些影片都通过看似简单概括的造型准确精致地将剧情呈献给观

众。而且值得一提的是，在这些影片中，各种精美的传统中国式图案纹样的应用，为突出影片的中国特色增色不少。

图 2-63 《三个和尚》剧照

中国 20 世纪 90 年代以前的这批经典动画作品，多数以片长 30 分钟以内的短片形式呈现，这使影片无法更多地对剧情进行铺垫，所以多采用寓言似的小故事，在故事背后引发观众思考，小中见大教育人们提高道德素质，甚至能使观者对人生有所感悟。

由于当时的计划经济体制，动画制作单位都是国有机构，制作影片不以营利为目的，所以在制作周期上没有太大的限制，这在一定程度上保证了影片的质量。中国动画短片对动画艺术表现形式的探索始终没有停止，不断推陈出新，几乎每一部中国动画短片都有自己的独特艺术面貌，极大地丰富了世界动画艺术片、实验片领域的涵盖范围，张扬了中国动画艺术家的个性和中国艺术的审美情趣。

 对比发现

欧美动画与中国动画比较

欧美动画与中国动画相比，具有以下特色：

（1）西方动画重视透视、光影、明暗、立体感和色彩的表现"取形"再现人物的外在形象。严格按照电影文学规律编脚本，遵循视听语言的程式来设计故事结构和叙述方式。欧美动画剧照如图 2-64 所示。

（2）中国动画注重以线造型、写意性传统的"取神"把握人物的内在精神，叙事方法概括、简练，用极巧妙的手法省略繁余，只交代重点，表现独立的思想主题或某种教化功能。中国动画剧照如图 2-65 所示。

这里仅仅对欧美动画与中国动画做一个简单比较，大家可以在后面学习欧美动画章节时再仔细体会。

图 2-64　欧美动画

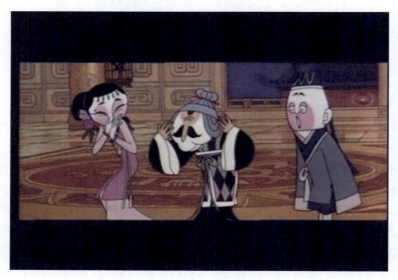

图 2-65　中国动画

课后作业

1. 教师就某一中国动画作品进行讲解，让学生根据自己记忆中的素材用几分钟画张画，然后收上点评。

2. 欣赏一部中国动画后，就其故事的文化背景、人物角色形象设定的中国传统艺术元素，观察在中国传统绘画、雕塑建筑、戏剧作品中是否有类似的艺术形象。用一些简单词汇来概括该动画的主题思想。

3. 学生选取一个中国成语故事改编成一个动画剧本，加入学生创作的性格特征鲜明的新人物。

第三章

日本动画艺术与作品欣赏

学习要点及目标

1. 了解日本动画的发展现状和特点,启发我们对日本动画发展的反思;
2. 在鉴赏日本经典动画影片的同时,思考如何取长补短,发展国产动画。

本章导读

本章通过对日本动画的赏析来介绍日本动画的发展历程,从战前草创期、战后探索期、题材确定期、突破期、成熟期,到风格创新期。通过欣赏日本东映动画公司生产的带有民族特色的动画作品介绍该公司在日本动画界中占据的重要地位,该公司与美国、中国动画的交流与合作。介绍为日本动画做出辉煌成就的日本动画家、工作室及其代表作品。

第一节 日本动画发展历程

 背景知识

动画电影是以动画制作的电影。剧场版电影是动画电影的一个分支。而动画电影包括剧场版、OVA。但严格意义上的动画电影与剧场版电影动画不同,其区别在于,动画电影故事并不从电视动画或 OVA 中取材,只有剧场版或电影动画才从电视动画或 OVA 取材。

日本动画即指日本动画制作公司制作的动画,其动画风格特征与美国动画不尽相同。日本动画风格特点为:①画面对比鲜明;②图像个性化且多姿多彩;③鲜明的角色性格。

日本动画的故事通常有着各种不同的故事背景,面向较大范围的观众群。日本动画的传播手法主要包括电视播送,依靠诸如 DVD 之类的媒介分发,或者结合到电子游戏之内。日本动画常常受到日式漫画的影响。第一套广泛流行的动画连续剧是手冢治虫的《铁臂阿童木》(1963 年)。1969 年开始播放藤子·F.不二雄的《哆啦A梦》,迄今已创作超过 40 年,而且还曾登上过《时代》杂志,可说是卡通里的常青树。

日本动画是随着日本漫画的兴起和发展的脚步前行的。现代漫画的概念最早是由法国人乔治·比戈引入日本的,随后日本艺术家在吸纳美国动画和日本漫画的基础上,创作出早期的日本动画。日本动画前后经历了近百年的发展,根据作品风格和重大技术变革可以将日本动画史分为六个阶段。

(一)草创期

从1917年日本开始有动画到1945年日本战败为止,为战前草创期,这段时期主要以介绍欧洲名著为题材,推行明治维新西化思想,而后期则由于日本军国主义思想影响,因此动画题材不离宣传、夸耀日本军国主义侵略的路线。如1942年拍摄的动画作品《海之神兵》(如图3-1所示),即为此类宣扬日本军国主义思想的动画作品。虽然如此,但在战斗、爆炸画技上有了很大进步,这也是今天日本动画最引以为傲的技术,至今还是日本动画史上的名作。这种军国主义题材的动画到1945年日本战败被终结。

(二)探索期

从日本战败到1947年为战后探索期。1945年后,日本艺术家开始反思"二战"中日本所犯的军国主义错误,创作了很多反战题材的优秀动画作品,同时也尝试了很多其他题材的创作。这个时期的动画作品虽然题材广泛,但制作水平却高低不一。这一时期最成功的作品是1968年拍摄的《太阳王子大冒险》,如图3-2所示,该片后来还成了很多动画作品借鉴的经典。

图3-1《海之神兵》海报

图3-2《太阳王子大冒险》海报

(三)题材确定期

自1974年长篇电视动画《宇宙战舰》播出至1982年,为日本动画题材确定期。动画在日本获得了空前的欢迎。这个时期的日本动画与漫画的联系开始减少,动画创作获

得了独立的发展机会。《宇宙战舰》的脚本及人物设计是由日本著名动画家松本零士独立完成,被认为是日本第一部长篇剧情动画,播出后在日本全国引发了空前的收视狂潮,这部动画在一定程度上甚至刺激了随后的日本动画创作热的爆发,但随后日本动画进入了低潮期。

 扩展阅读

《太阳王子大冒险》

1968年《太阳王子大冒险》是战后探索期作品中的一个成功的范例,之后的很多动画作品在制作时都会以此为参考。该作品是日本著名动画大师宫崎骏的处女作,充分显示了他的绘画天才以及其永无止境的奇思妙想的能力。

故事讲述了少年浩士在与太阳族人的最大敌人冰魔格林瓦和银狼战斗的过程中巧遇岩石巨人,得到一把太阳神剑,他用此剑保护村民。浩士在追赶银狼时,遇到一位会唱歌的女孩。浩士被女孩悠扬的歌声打动,他却意外发现女孩原来是个魔女,随着女孩的到来,灾祸也降临到这个村子。浩士在与女孩相处的过程中彼此都产生了好感。在村民们的共同努力下,太阳神剑终于被打造完好,浩士带领着大家,打败了敌人,保卫了家园,太阳族人重新开始了幸福的生活。该片故事情节曲折、动人,深受观众喜爱,宫崎骏也由此受到极大的鼓舞,开始走上自己的动画之路。

(四)突破期

自1982年《超时空要塞》播出至1987年是日本动画突破期。这一时期由于观众对动画视觉效果提出了更高的要求,因此这个时期的作品在动画技术上发展出很多新的技巧,为日本动画增加了独特的视觉特征。作品《超时空要塞》创造出镜头快速移动的动画效果,增加了画面中物体的高速运动感。这段时期优秀作品层出不穷,如创造日本动画收视率纪录的《TOUCH》、从1982年起连播两年的超级长篇《超时空要塞》、1984年宫崎骏的成名作《风之谷》(如图3-3所示)、1985年的机器人对战系列《机动战士Z GUNDAM》和1986年的《GUNDAM ZZ》、1986年宫崎骏的《天空之城》(如图3-4所示),以及《亚利安》等。日本动画在这个时期已达到很高的水平。

(五)成熟期

在日本动画突破期,日本动画更多关注于低龄观众的需求,忽视了成年观众群体。自1987年后半年起到20世纪90年代初,为成年观众制作的动画电影逐渐增多,而电视动画作品则相对较少,这时期的优秀电视动画难觅踪迹,而电影动画则佳作频出。这段时期出现数部佳片,如动画电影《机动战士GUNDAM——逆袭》、《王立宇宙军》,大友克洋的经典作品《阿基拉》等。

(六)风格创新期

自1993年至今,为风格创新期。该时期的日本动画在画技、制作手法、构思设计日趋成熟的基础上,试图突破原有的模式,在风格上追求创新。如作品《攻壳机动队》(如

图 3-5 所示),以完善的技巧和超越时空的构思,带给观众全新的感官冲击。作品一反以往以明快轻松为主的风格,采用使人感到冷酷与压抑的表现手法,反映出人类对自身未来命运的困惑及人类虽身处高科技时代,却无法摆脱由此产生的孤独与彷徨情状。

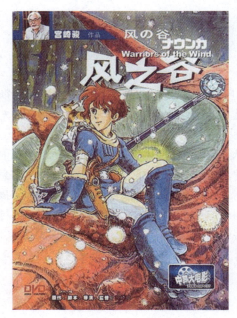

图 3-3《风之谷》海报

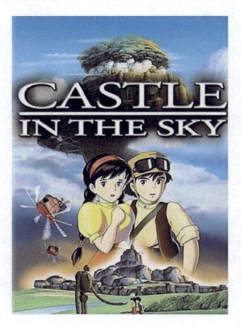

图 3-4《天空之城》海报

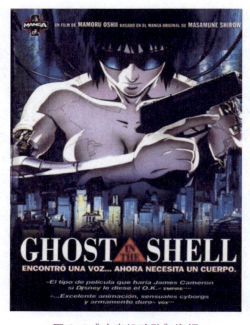

图 3-5《攻壳机动队》海报

20 世纪末,人类对自身未来命运的思考使得这个时期的动画作品逐渐开始关注并

贴近人类自身生存的外部环境和自身的内心世界，其作品主题，由原来普遍以表现爱与友情开始转向注重对人性内心的刻画。

日本动画发展到今天，各方面都日臻完善，由动画引出的很多副产品也同时创造出了巨大的价值。日本的动画产业已经成功地走向国际舞台，在商业上取得巨大收益的同时，日本的文化和价值观念也随着大量国产动画片的输出远播世界。

小贴士

日本现代漫画的历史可追溯到有治时期（1870—1911年），据说是法国画家乔治·比戈将现代漫画引进日本。日本动画主要是在吸取美国动画和本国原有漫画的基础上发展而成的。

公元1909年美、法国开始出口动画片至日本，最早在日本放映的卡通影片为美国动画片《变形的奶嘴》。日本人称动画片为"漫画映画"。

第二节　日本著名动画制作公司及动画介绍

一、东映动画

（一）东映动画成立之初

东映动画于1948年成立，是日本老牌动画制作公司之一。公司成立之初名为日本动画有限公司，1952年更名为日动映画股份有限公司，1956年被东映收购后更名为东映动画股份有限公司。自1998年10月开始，东映动画有限公司的名称改为东映アニメーション株式会社（TOEI ANIMATION CO.,LTD），中文译名不变，简称东映动画。图3-6为东映动画标志。

东映动画第一套剧场版动画为《白蛇传》，而第一套电视动画为《狼少年》。东映动画在日本成立伊始，全体社员在社长大川博的带领开始了艰苦卓绝的探索与实践，为日本的动漫事业打开了新的一页。很多现时著名的动画大师，例如"动漫之神"手冢治虫、"假面骑士之父"石森章太郎、宫崎骏、高畑勋等均是东映动画出身。图3-7所示为社长大川博照片。

图3-6　东映动画标志　　　　　　　　　　图3-7　社长大川博

小贴士

《白蛇传》传说

《白蛇传》中国四大民间传说之一,其故事家喻户晓,源远流长(其余三个是《梁山伯与祝英台》、《孟姜女》、《牛郎织女》)。白蛇传是中国民间集体创作的典范,故事于清代成熟并盛行。描述的是一个修炼成人形的蛇精与人的曲折悲欢爱情故事。故事包括篷船借伞,白娘子盗仙草,水漫金山寺,断桥,雷峰塔等情节,表达了人民赞美、向往男女自由恋爱,反对封建势力无理的束缚。中国四大民间传说的《白蛇传》已被列入"第一批国家级非物质文化遗产"之列。

扩展阅读

《白蛇传》是日本东映动画于1958年制作完成的第一部长篇彩色电影动画,全片时长75分钟。日本版《白蛇传》是根据中国古老的神话传说改编而成,到目前为止,这是世界上唯一一部以"白蛇传"为题材的动画电影。但由于融入了日本的民族特色,改动之处很多。图3-8、图3-9为《白蛇传》海报及剧照。

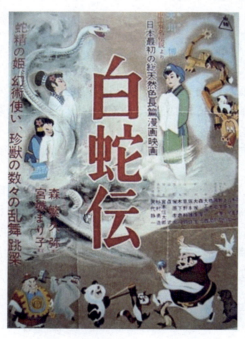

图3-8 电影《白蛇传》海报

图3-9《白蛇传》剧照

故事主线与中国《白蛇传》的传说故事基本一致。主要角色是白青二蛇、许仙、法海。不同之处是小青被定位为青鱼精。其实,这算不得什么创新,在《白蛇传》最古老的版本(如冯梦龙的《白娘子永镇雷峰塔》)中,小青就是由青鱼逐渐演化为青蛇的。因为她是鱼精,所以有许多水族亲戚。这就为"水漫金山"奠定了坚实的"群众基础"。

这部片长75分钟的动画,在日本公映后引起很大轰动,不仅因为动画长片的视觉冲

击,观众更为许仙和白娘子曲折浪漫的爱情而感动。

该片采用中西合璧的拍摄手法,在情节上加入了一些日本元素,但在拍摄手法上,运用了中国水墨画及皮影戏的表现手法,同时吸收了当时欧洲动画的拍摄技巧,因此缺少后期日本动画的独特风格。但它毕竟是一部实验性的开山之作,对后世的影响很大。

该片发行到了东南亚、德国和中南美洲,并获得第一届威尼斯儿童电影节特别奖,它的成功上映也标志着日本动画工业化的开始。

(二)东映动画公司与中国的交往

日中动画的交流与发展也可谓源远流长。1941年,中国动画鼻祖上海万氏兄弟的动画作品《铁扇公主》第一次走出中国,成为当时继美国迪士尼的《白雪公主》之后世界上第二部动画长片。《铁扇公主》的上映使得有"日本动画之父"之称的日本动画家手冢治虫深受鼓舞,更加坚定了他努力实现自己的动画梦想的决心,并称万氏兄弟是自己的启蒙老师。

在20世纪80年代初,中日友好建交不久,中国开始引进日本的动画电影。而首先被批准引进来的就是"东映动画"公司的《龙子太郎》(如图3-10所示)、《天鹅湖》等。之后,《聪明的一休》、《花仙子》、《美少女战士》等陆续走进中国的千家万户。之后,中国内地引进播放的日本动画电影,几乎都是由东映动画出品,如《海的女儿》、《人鱼公主》、《白鸟王子》、《拇指姑娘》等,使"东映动画"在中国深入人心。图3-11所示为东映动画出品的动画。

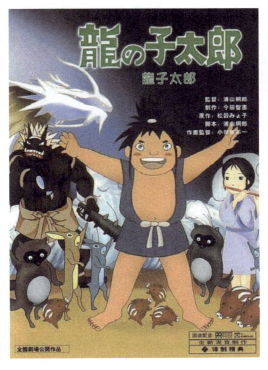

图3-10《龙子太郎》海报

图 3-11 东映动画出品的动画

但从 20 世纪 80 年代末开始,中国内地已经不再放映日本的动画电影,两国之间缺少了彼此的了解,从此,中国内地动漫与日本动漫之间的差距越拉越远,造成现今日本动漫一统天下的局面。

(三)东映动画原创之路

东映动画在 20 世纪八九十年代,凭着大人气漫画改编而名声远播海外,尽管这些大人气的改编动画无论在人气上还是在商业上都取得大成功,但并未给公司带来巨大收益,高昂的版权费让东映动画陷入尴尬境地。东映也因此决定放弃以往走改编漫画的路线,坚持走原创动画的路线。"大泉制作室"就是东映动画旗下的一个以原创女性动画为主的制作群体,1999 年 2 月 7 日其第一部代表作品《小魔女 Doremi》(如图 3-12 所示)的诞生,标志着东映动画原创之路的开始。

图 3-12《小魔女 Doremi》剧照

第二部作品是 2003 年 2 月 2 日放映的《明日的娜嘉》，该片在商业上以惨败收场，主要原因是动画定位问题。首先是作品的故事内涵过于深邃，使小观众们看得不知所云；其次是作品后期的故事开始逐显黑暗，使家长们最终放弃让自己的孩子观看，以免看了会影响孩子健康成长。上述的诸多负面因素导致《明日的娜嘉》只播了一年就草草收场。

第三部作品是 2004 年 2 月 1 日放映的《光之美少女》，如图 3-13、图 3-14 所示。由于吸取了以前的教训，一反传统以拳脚近身的格斗主调，结合《龙珠》系列的打斗模式，采用了战斗型魔法少女路线，使得作品风格更加新颖，一上映就一炮走红。《光之美少女》系列堪称步入 21 世纪后日本动画的一个商业奇迹，为东映动画带来了巨额盈利。这部本来只有 26 集的短篇动画片，之后发展成一部超长篇动画系列，并成为东映动画首部原创国民级动画，该片被称为新世纪魔法少女动画的里程碑。

 小贴士

《光之美少女》

《光之美少女》（PRETTY CURE）又名美丽祭师二人组或俏丽搭档，是由东映动画所制作的超人气动画作品，2004 年 2 月 1 日起至今，前八季总共 389 集，而且还在连载中。该片先后在日本、中国香港、中国台湾、韩国、马来西亚、新加坡、西班牙、意大利、英国、法国等国家和地区播出并掀起热潮，成为小朋友们的新偶像。

（四）东映动画新时代

从建立初始至今，东映动画就一直秉承"给世界上的孩子和人们带来梦和希望"的经营理念，致力于开发制作适合于大众层次的动画片。将自己的经营战略方针定位于儿童市场，走低年龄和娱乐的经营路线。

回顾一下 2009 年，御三家的七部剧场版给东映动画带来了 56 亿日元的票房收入，动画公司中只有东宝和吉卜力能在票房上与其一争高下。

目前，在国内中国观众比较熟悉的动画作品，过半数为"东映动画"出品。例如：

《铁臂阿童木》、《七龙珠》、《圣斗士星矢》、《灌篮高手》、《海贼王》等都是东映动画出品,如图3-15至图3-19所示。这些动画作品在国内电视台多次播放,是伴随着几代人成长的优秀作品。

图3-13 《光之美少女》海报一

图3-14 《光之美少女》海报二

图3-15 《铁臂阿童木》海报

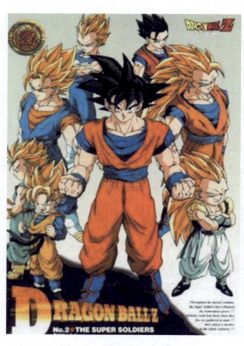

图3-16 《七龙珠》海报

图 3-17《圣斗士星矢》剧照

图 3-18《灌篮高手》剧照

图 3-19《海贼王》剧照

二、吉卜力工作室

（一）吉卜力工作室简介

1984 年，《风之谷》大获成功，高畑勋和宫崎骏就策划成立独立的动画制作公司。1985 年，在德间康快的德间书店支持下，吉卜力工作室正式成立。该工作室的作品以高品质著称，其细腻又富有生气、充满想象力的作品，在世界获得极高的评价。

61

小贴士

"吉卜力"（GHIBLI）其本意是指撒哈拉沙漠上吹的热风。在第二次世界大战的时候，意大利空军飞行员将他们的侦察机也命名为"吉卜力"。宫崎骏是个飞行器迷，于是决定用"吉卜力"作为他们工作室的名字。而且在名字的背后，还有更深的含义，就是希望这个工作室能在日本动画界掀起一阵旋风。

《龙猫》是宫崎骏在吉卜力工作室制作的第三部电影，因为这部平静而温馨的电影使得龙猫这个可爱的生物在全世界都家喻户晓。龙猫的造型具有十足的卡通味，使观众看后忍俊不禁。该造型后被制成玩偶，为吉卜力工作室赢得了丰厚的回报。《龙猫》中那只可爱的哆哆洛龙猫的卡通形象，从此成为吉卜力的标志，如图3-20所示。

图3-20 吉卜力标志

吉卜力工作室是亚洲唯一能与好莱坞动画势力相抗衡的动画制作公司。在三维动画日益成为主流的今天，吉卜力依然坚守着传统的二维动画，在线条勾勒与水墨晕染间表现东方式的细腻和美好。

吉卜力工作室也是一个相当特殊的团体，因为吉卜力工作室原则上只制作由原著改编，剧场放映用的动画电影。但是在时代潮流的影响之下，吉卜力工作室在1974年做了一部TV动画《阿尔卑斯山的少女》，该片由宫崎骏制作，高畑勋导演。这部作品一经播出，就广受全世界观众的欢迎。

（二）吉卜力工作室的主要作品

1986年，天空之城（Laputa - The Castle in the Sky，导演：宫崎骏）

1988年，萤火虫之墓（Grave of the Fireflies，导演：高畑勋）

1988年，龙猫（My Neighbor Totoro，导演：宫崎骏）

1989年，魔女宅急便（Kiki's Delivery Service，导演：宫崎骏）

1991年，岁月的童话（Only Yesterday，导演：高畑勋）

1992年，红猪（Porco Rosso，导演：宫崎骏）

1993年，听到涛声（Ocean Waves，导演：望月智充）

1994年，平成狸合战（Pom Poko，又名"百变狸猫"，导演：高畑勋）

1995年，侧耳倾听（Whisper of the Heart，导演：近藤喜文）

1995年，On Your Mark（音乐电视，乐队：CHAGE & ASKA，导演：宫崎骏）

1997年，幽灵公主（Princess Mononoke，导演：宫崎骏）

1999年，我的邻居山田君（My Neighbors The Yamadas，导演：高畑勋）

2001年，千与千寻（Spirited Away，导演：宫崎骏）

2002年，猫的报恩（The Cat Returns，侧耳倾听的续集，导演：森田宏幸）

2004 年,哈尔的移动城堡（Howl's Moving Castle,导演：宫崎骏）
2007 年,地海传奇（Tales from Earthsea,又名"加德战记",导演：宫崎吾郎）
2008 年,悬崖上的金鱼公主（悬崖上的 ponyo,又名"悬崖上的金鱼姬",导演：宫崎骏）

三、东宝株式会社

东宝株式会社,简称东宝,东宝即为"东京宝冢"之意。为日本五大电影公司之一,以剧场起家,前身是 1932 年 8 月创立的"东京宝冢剧场",后来才经营电影产业。除了电影相关产业之外,目前东京的数个知名剧场也是由东宝所拥有,如日本第一个西式剧场"帝国剧场"等。而 1959 年富士电视台开台时,东宝也是主要发起者之一。图 3-21 为东宝株式会社标志。

图 3-21　东宝标志

东宝株式会社拍摄的 TV 动画作品有：《哆啦 A 梦》系列（1979 年）、《蜡笔小新》系列（1990 年）、《名侦探柯南》系列（1996 年）、《神奇宝贝》系列（1997 年）、《火影忍者》系列（2004 年）、《狼之子雨与雪》（动画剧场,2012 年）、《名侦探柯南》剧场版、《犬夜叉》剧场版系列、《Bleach 死神》剧场版系列等。部分作品如图 3-22、图 3-23 所示。

四、BONES 动画工作室

BONES（株式会社ボンズ）是日本的一家动画工作室,于 1998 年 10 月由前 Sunrise 公司成员南雅彦及逢坂浩司川元利浩共同创办。2003 年,靠着 TV 动画《钢之

炼金术师》、《交响诗篇》接连创造国际性话题并迅速提高其知名度。

"BONES"这个词,在英语中是"骨头(复数)"的意思,是根据公司社长南雅彦"想要做有骨气的充满深刻内涵动画片"("骨のあるアニメを作りたい")的想法和理念而作为工作室名称。BONES保持着一年出品3部左右的水平,属于低产高质类型的公司。

其TV动画代表作品有《钢之炼金术师》(如图3-24所示)、《交响诗篇》(如图3-25所示)、《狼雨》、《鬼面骑士》等。由于旗下的一些质量较高的动画作品,而受到业内外瞩目。

图3-22《犬夜叉》剧照

图3-23《名侦探柯南》海报

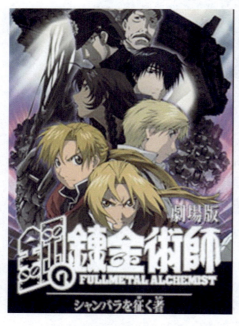
图3-24《钢之炼金术师》剧场版海报

图3-25《交响诗篇》剧场版

第三节　日本动漫大师及其代表作

一、日本现代漫画之父——手冢治虫

（一）作者介绍

手冢治虫（日文名てづか おさむ，Teduka Osamu）（1928—1989年），如图3-26所示，大阪市人，新漫画创始人，被誉为日本漫画之父。幼年时期的手冢治虫特别热衷做两件事：一是到野外捕捉昆虫，制作标本，因此于1939年给自己取了"手冢治虫"的笔名；二是去看电影。他在14岁时看了中国万氏兄弟的《铁扇公主》深受鼓舞，并因此下定决心日后走动画创作道路。是日本战后把电影蒙太奇的手法成功运用到漫画里的第一人。

图3-26　手冢治虫

（二）作品及风格

手冢治虫成名作：《小白狮》、《森林大帝》、《铁臂阿童木》、《怪医秦博士》等，大量脍炙人口的长篇作品，屡次获得各种奖项，其中《蓝宝石王子》是公认的日本第一部少女故事漫画。手冢治虫代表作还有《三眼神童》、《火之鸟》，作品不计其数，题材多种多样。作为日本动画创始人之一，曾与迪士尼合作。

手冢治虫作品风格：往往围绕着生命意义的主题，涉及很多哲学层面的问题，特别表现出对科技发展的担忧，也有包含对社会的批判、人性的探究等严肃话题的作品。手冢治虫以丰富的主题、多元化的视角带领观众作深层次思考，对整个日本动画文化的形成与普及产生了很大的影响，享誉国际，名留日本动画史。

> **小贴士**
>
> 《铁臂阿童木》（日语：鉄腕アトム/てつわんあとむ，台译为原子小金刚）是一套科幻漫画作品，也是日本漫画界一代宗师手冢治虫的首部连载作品，故事讲述少年机器人阿童木在未来21世纪里为了保护人类而战斗。旧译《无敌小飞侠》（中国香港）或《小战士》（中国台湾）。"阿童木"是日语"アトム"的直译，而"アトム"这个词语源自英语的"Atom"，意即"原子"。

> **扩展阅读**
>
> 《铁臂阿童木》
>
> 《铁臂阿童木》是日本漫画界一代宗师手冢治虫的首部连载科幻漫画作品，于1952年至1968年首次连载于"光文社"的《少年》漫画杂志。图3-27至图3-30为不同年

代的《铁臂阿童木》。

1960年虫制作公司制作完成电视动画《铁臂阿童木》(虫制版),作品为黑白版,共193集。在1963年至1966年于日本富士电视台连续播放,收视率高达47%,整个日本每两台电视机中就有一台在收看这个节目。此后,《铁臂阿童木》电视版动画片被译成英文版本,在世界各地播放。它也是日本第一部国产TV版动画。图3-28为1963年电视黑白版动画。从《铁臂阿童木》之后日本动画仿佛找到了属于自己的道路,而后异军突起,成为仅次于美国之后的第二大商业动画片大国。

1980年12月《铁臂阿童木》在中国央视一套播出后,引起巨大轰动,是中国内地播放的第一部TV版长篇译制动画片。

1982年,另外一套以阿童木做主角的动画片将全世界的粉丝的热情再度引向了一个全新的高潮。

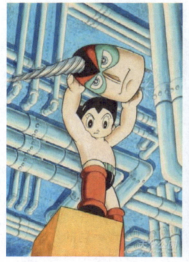

图3-27　1952年漫画版

图3-28　1963年电视黑白版动画剧照

图3-29　1980年版阿童木

图3-30　2003年版阿童木

2003年4月，富士电视开始播放第三度重制的电视动画《自动机器人·铁臂阿童木》。2009年由中、日、美合拍，投资额达8亿人民币的3D动画巨制《铁臂阿童木》（Astro Boy）在全球同步上映。导演：大卫·鲍沃斯，编剧：手冢治虫。

新版3D电影中的阿童木眼睛稍稍变小了，更显深邃；发型则延续了标志性的两个小尖角，但角度变宽，显得更加圆润，如图3-31、图3-32所示。

图3-31　2009年新版3D电影《阿童木》

图3-32　新版阿童木公仔玩具

二、人偶动画大师——川本喜八郎

（一）作者介绍

川本喜八郎（Kihachiro Kawamoto）（1925—2010年），如图3-33所示，出生于东京，是日本最具代表性的人偶动画艺术大师。他从昭和25年（1950年）开始从事木偶艺术创作，并拜捷克斯洛伐克著名木偶动画大师吉力·唐卡（Jiri Trnka）为师。昭和28年参与制作了日本第一部木偶动画。除了曾经创作出《鬼》和《道成寺》这样具有传统东方特色以及作者个性的人偶动画之外，还担任过NHK人偶剧《三国志》和《平家物语》的人偶美术师。

图3-33　川本喜八郎

（二）作品及风格

川本喜八郎一生都在推动着木偶动画的发展，成名作品有1988年与上海美术电影制片厂合作的木偶戏《不射之射》，获得第一届上海国际动画电影节特别奖。制作了《三国志》、《鬼》、《道成寺》、《火宅》、《平家物语》、《冬之日》、《犬儒戏画》、《旅行》等诸多经典木偶动画。其木偶剧具有传统东方特色及作者个性。

扩展阅读

《不射之射》

《不射之射》剧照如图3-34、图3-35所示。我国古代传说中的人物纪昌，在《列子》等古籍中均有记载，日本人中岛敦根据有关传说写成小说《名人传》，该片是根据这部小说改编而成。编导：川本喜八郎（特邀），木偶片，由上海美术电影制片厂1988年摄制。

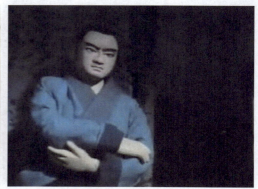

图3-34《不射之射》剧照一　　　　　图3-35《不射之射》剧照二

剧情简介：春秋战国时，赵国邯郸有个叫纪昌的青年，他从小梦想成为天下第一神射手。他先拜名射手飞卫为师，几年后其技艺与飞卫相当。但他只想做天下独一无二的神射手。飞卫介绍纪昌上峨眉山拜甘绳为师，自此纪昌才知道自己的箭术远远不够，为了在箭术上登峰造极，他刻苦练习，晓得箭术的最高境界是"不射之射"，他做人的观念也自此改变。

《道成寺》

《道成寺》剧照如图3-36所示，故事改自日本民间传说《京鹿子娘道成寺》。2006年法国安锡（Annecy）国际动画电影节上，本片被评为"动画的世纪·100部作品"第45名。

剧情简介：年轻俊美的僧侣（安珍）同师父一道去熊野圣山参拜，在歇脚的旅馆，他遇到怀春少女（清姬），少女以身相许，但僧侣未践行诺言，一心弃她而行，少女由爱生恨，化身为火龙，追僧侣到道成寺，酿成悲剧。

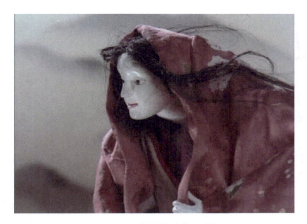

图 3-36《道成寺》剧照

三、宫崎骏

（一）作者介绍

宫崎骏（Miyazaki Hayao），如图 3-37 所示，是日本著名动画片导演，1941 年 1 月 5 日出生于东京。宫崎骏在全球动画界具有无可替代的地位，迪士尼称其为"动画界的黑泽明"，更是获奖无数。被称为日本动画界的一个传奇。他是第一位将动画上升到人文高度的思想者，也是日本三代动画家中承前启后一代的精神支柱。早在 1968 年高畑勋和宫崎骏就已经在东映动画开始了合作。

（二）作品及风格

宫崎骏主要代表作品：《风之谷》、《天空之城》、《龙猫》、《魔女宅急便》、《红猪》、《幽灵公主》、《千与千寻》、《哈尔的移动城堡》、《悬崖上的金鱼公主》、《地海战记》、《借东西的小人阿莉埃蒂》等。

图 3-37 动画片导演宫崎骏

风格特点：宫崎骏的动画电影多涉及人类与自然、反战和飞行的主题。作品清新亮丽、展观童真，很有内涵。

✏️ **扩展阅读**

《千与千寻》是动画大师宫崎骏的复出之作，也是迄今为止吉卜力工作室的最巅峰之作，2001 年 7 月 20 日首映之后成为日本有史以来最卖座电影。一如宫崎骏以往的影片，这部影片以带有神话色彩的故事来警示世人。影片主人公千寻最终重新找回自己的"生命力"，正是因为她明白了"要让自己找到本来的自己"，这一点无疑是对现代日本人的忠告。

小贴士

1958年，作为一名高三学生的宫崎骏观看了东映动画公司制作、日本影史上第一部长篇彩色电影动画《白蛇传》，宫崎骏由此开始对动画产生了兴趣。

1965年秋，宫崎骏到高畑勋导演的《太阳王子大冒险》的制作小组中担任场面设计及原画。由于他出色的表现，得到高畑勋赏识，并逐步开始担负动画制作中更重要的工作。

1963年至1971年宫崎骏曾在东映动画公司工作，1985年中旬创立了自己的吉卜力工作室。

四、大友克洋

（一）作者介绍

大友克洋如图3-38所示，是日本漫画家、动画制作人，被誉为电影感最强的日本漫画家。1954年4月14日出生于日本宫城县登米市迫町。如果说宫崎骏是令日本动画迈向世界的先驱，那么大友克洋就是他的继承者。20世纪80年代至90年代，他的作品同宫崎骏一样，受到国际瞩目。

图3-38　大友克洋

（二）作品及风格

大友克洋成名作有：《童梦》、《阿基拉》、《沙流罗》（与永安巧合绘，未完）。日本第一代动画电影总监，导演。电影《阿基拉》成功打入美国市场。2004年9月30日，由其担任原作、脚本、监督的剧场动画《蒸汽少年》公映，再次使他的名字响彻世界。

风格特点：其作品以精细的画面和巧妙的剧情铺陈而在业界受到好评。擅长表现物体的质感和运动的速度感，作品给人以尖锐黑色的特点。

小贴士

1983年他的处女作《童梦》获第4届日本SF大奖，成为第一位获此殊荣的漫画家。在许多漫画创作者心中，大友克洋的影响力仅次于"漫画之神"手冢治虫。除了漫画和动画制作外，大友克洋还参与了三得利和佳能的品牌代言人形象设计，书籍、录音带、录像带等的包装设计等各种工作。他在《老人Z》、《MEMORIES》、《大都会》等剧场动画的制作中均担任了重要职务。

扩展阅读

《阿基拉》

1983年大友克洋开始连载代表作《AKIRA》（《阿基拉》），并且从1984年开始以每

年一卷的速度发行,并被翻译成 6 种语言发行海外。1988 年该作品由其亲自执导被改编成《阿基拉》剧场动画,如图 3-39、图 3-40 所示,该片花费 310 亿日元,打破日本动画纪录,因作品主旨深刻,制作精美,其影响力遍及欧美。大友克洋亦因此成为国际知名的动画制作人。

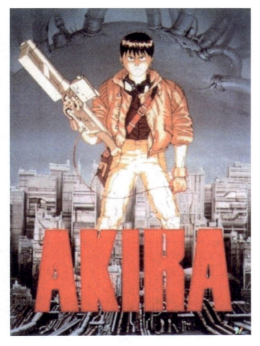

图 3-39《阿基拉》海报　　　　　　　图 3-40《阿基拉》的分镜头设计

这部作品秉承了大友克洋一贯的思想主题:社会动荡不堪,人类没有生存的希望,世界需要拯救。同时影片中穿插大量对人类心理、对整个社会的深层次思考。

《阿基拉》剧场动画采用先录制台词,再根据台词进行画面制作的手段,堪称先例。此外,影片也因追求模拟真人嘴形作画,在未公映时就已备受关注。

影片描写了在 1988 年,日本东京发生了大爆炸,整个东京被毁灭并造成严重伤亡。31 年后即公元 2019 年,重建的"新东京"灯火辉煌,繁华之下却又充斥着无所不在的丑恶。军方一项名为"阿基拉"的研究一直在秘密进行着,日本科学家选了 40 个人作为活体实验,刺激他们脑部的不同部位,从而激发人体深藏的潜力而成为超能者,使日本再次成为世界强国,并能够引领人类走上光明之路。

五、押井守

(一)作者介绍

押井守如图 3-41 所示,1951 年生于东京大田区的大森,日本的动画电影导演。他曾于 2004 年以剧场动画《攻壳机动队 2:INNOCENCE》获得日本 SF 大奖。

(二)作品及风格

押井守代表作有:《福星小子》、《机动警察》、《攻壳机动队》等。

风格特点:合理地结合原著,在作品里大量加入了自己的制作手法,使全剧表现出其独特的个人思想、分镜手法及气氛处理,受到了各界的广泛好评。其动画往往带有居安思危的思想,反思人类种种恶行,太绝望,太冷漠。人与机器,人和野兽,押井守面无表情,不动声色,信手把希望和幻想通通打碎。

小贴士

1984 年的剧场版《福星小子 2——Beautiful Dreamer》(如图 3-42 所示)成为押井守导演生涯中极具代表性的作品,影片集惊悚、喜剧、奇幻于一身,成为他个人风格完全成型的作品。片中大量运用了光暗对比强烈的静止画并附之人物的内心独白,令一套十分商业的动画增添了一点艺术色彩。

1994 年,押井守开始涉入漫画界,与漫画家今敏合作科幻漫画《SERAPHIM》,并在动画杂志《ANIMAGE》重头连载。但由于押井守要兼顾另一位漫画界大腕士郎正宗的电影版动画《攻壳机动队》的制作,被迫放弃了与漫画家今敏的合作。

图 3-41 押井守

图 3-42《福星小子 2——Beautiful Dreamer》

六、今敏

(一)作者介绍

今敏(1963 年 10 月 12 日~2010 年 8 月 24 日)如图 3-43 所示,日本动画导演、漫画家。生于北海道钏路市,在 20 世纪 90 年代初期发行过多本单行本《海归线》、《World

Apartment Horror》。所执导的多部动画作品在国际获奖无数。

（二）作品及风格

早期作品：《恐怖桃源》、《海归线》，代表作：《千年女优》、《东京教父》等。

风格特点：今敏作品中人物角色的设定都个性鲜明贴近你我，而且注重精神层面的探讨描写，以表现梦境与现实之间的暧昧关系为主要特征。画风细腻、剧情紧凑、跳跃而内敛，作品扑朔迷离，场面宏大，具有较强的电影感，受到当时漫画界的瞩目。

图 3-43　今敏

扩展阅读

1990 年，今敏在大友克洋名作《老人 Z》中担任美术设计，开始踏入动画界。

1993 年前后，他参与著名的动画《机动警察 Patlabor2》和《JoJo 奇妙冒险/第五集》的制作并负责脚本和作画监督等工作。

1997 年今敏的《未麻的部屋》引起动画界注目。自此，今敏式的"一个从现实观察点开始，与存在的幻想是混合的，最后被纯粹的幻想所结束"的风格趋于成熟。

2001 年今敏制导的第二部动画《千年女优》（如图 3-44 所示），一口气包揽了众多国内国际大奖。

2003 年今敏导演的《东京教父》获第 58 届每日电影评选的最佳动画电影奖。

2004 年今敏执导的电视系列剧《妄想代理人》以及 2006 年导演的改编自文学大师筒井康隆创作的同名科幻小说的电影《红辣椒》（如图 3-45 所示），分别获得国际大奖。

图 3-44　《千年女优》

图 3-45　《红辣椒》

2010年8月25日下午,正处在创作高峰的年仅47岁的今敏因为胰腺癌晚期离世,留给他的影迷们永远的心痛。

小贴士

《东京教父》

2003年今敏导演的《东京教父》(如图3-46所示),是他的又一部力作。影片的画面质量与《千年女优》不相上下,手绘背景依然细腻逼真,简直达到了照片的程度,东京霓虹流辉的夜景也被描绘得绚丽迷人。今敏用细腻的画风、古怪的人物设计、夸张的肢体动作和逗趣的台词对白使得故事的表现形式非常好笑,但笑过之后却能感受到真切的人间冷暖。动画以2D为主要创作平台,画风精致唯美,叙事流畅紧凑,个人风格的表达到位而突出。

《东京教父》作品表现了现代日本人的现实生活,将众人熟悉的东京转化成魔幻写实的最佳场景。该片通过一段段的巧合让观众自然而然地认识到三位主角流浪街头的原因,从而影射了日本在现代社会整体的现实、经济变迁下的残酷及底层民众的辛酸生活。

图3-46《东京教父》海报

学习与欣赏

1. 《风之谷》

1984年的动画《风之谷》是宫崎骏根据其同名漫画改编而成,是他的成名作之一。如图3-47至图3-50所示,该片以丰富的想象力及有深刻内涵的故事情节震撼了观众,也震撼了整个电影界,同年宫崎骏的《风之谷》入选了1984年《电影旬报》年度十佳影片榜。

故事情节

故事讲述了人类文明被一场战争毁灭了千年之后,幸存的人们在艰苦的环境中生活。辽阔的菌类森林"腐海"中栖息着巨虫,不断散发出的毒气,威胁着人们。"风之谷"是坐落在腐海边的一个小国,由于这里的海风吹走了瘴气,使得这个小国家既宁静又美丽,如同世外桃源。

族长的女儿名叫娜乌西卡,她拥有亲近大自然的非凡能力,并且具有领会巨型王虫意思的特异功能,她喜欢乘着白色的滑翔翼,像鸟儿一样飞翔。多鲁美吉亚王国有一个野心勃勃妄图统治全世界的国王,他派遣其公主带领部队占领了风之谷,并劫持了娜乌西卡作为人质。娜乌西卡被贝吉特王国救下,贝吉特王国为了复仇,引来王虫群进攻风

之谷中的多鲁美吉亚人。娜乌西卡必须急速赶回风之谷拯救家园。

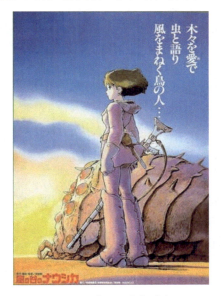

图3-47《风之谷》海报

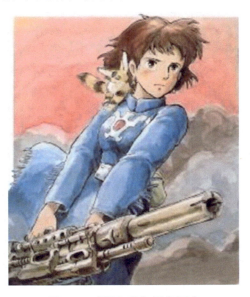

图3-48《风之谷》娜乌西卡

图3-49《风之谷》穿盔甲的娜乌西卡

图3-50《风之谷》剧照

动画风格

《风之谷》中塑造的人物造型比例协调,线条简练,虽不像影片的内容那样具有未来感,却也有人们理想中的异国情调。娜乌西卡的服装造型整体感很强,尤其是在空中飞行时,其飘动的裙摆,增强了角色的动作美感。头发的处理非常细腻,飞行时的头发具有很强的松动感,增强了人物的真实视觉效果。头盔设计借鉴古代欧洲的盔甲风格,身体结构部位表现得非常到位,使人物造型显得既结实又具有人文气息。

该作品充分反映出宫崎骏对人类生活的大自然的深切关怀和对人类科学技术所带来的负面影响的担忧,这一思想也一直成为他后来作品中永恒表现的主题。

2. 龙猫

《龙猫》是日本宫崎骏1988年在吉卜力工作室的第三部动画电影,于1988年4月16日在日本上映。原名:となりのトトロ,片长:86分钟。

本片获《电影旬报》十佳奖第一名、读者评选十佳奖第一名、每日电影竞赛奖的日本电影大奖等多项大奖。《龙猫》原画设计稿及海报如图3-51至图3-53所示。

图3-51 宫崎骏《龙猫》原画设计稿一

图3-52 宫崎骏《龙猫》原画设计稿二

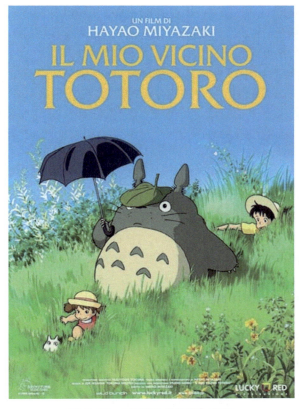

图 3-53　宫崎骏《龙猫》海报

故事情节

故事发生的时间背景大概在 20 世纪 50 年代，宫崎骏曾说这是个"电视还没有带进家"的时代。发生的地点是东京附近的郊区，故事的主人公小女孩小月和四岁的妹妹小梅，在妈妈住院期间，跟着爸爸搬到郊外乡下的新家，一间被人戏称为鬼屋的旧房子。

两个城里来的女孩初到乡下，面对周围崭新的环境，乡下的天空是那么蓝、空气是那么好，没有车水马龙的喧嚣声，没有了厚厚的水泥墙。在大自然的怀抱里，两个孩子体会到了以前从未感受过的欣喜。她们的生活有了许多有趣的新发现。

他们在屋内发现了橡树子，看到许多像故事书里的黑小鬼，以及晚上的怪风。邻家男孩勘太吓唬他们，说他们家是鬼屋；后来经勘太的奶奶解释，才知道那些是煤虫，会在没人居住的老房子里待着，弄得到处都是煤灰。她们还看到了传说中的龙猫。这些有趣的事，令姐妹俩对于新生活充满了期待。有一天，思念妈妈的小梅决定去医院探望她，却在途中迷路了，大龙猫会出现，帮助小月找回小梅……

动画风格

宫崎骏热爱描写自然，热衷于为孩子们编织梦想，"龙猫"的故事也在一片如画的田园风光中展开。在整部《龙猫》的故事中，带有宫崎骏一贯的魔幻现实主义风格，利

用自然景物切入到主角的意识流中,让观者的心得到最真切的共鸣。影片充满了丰富美丽的日本自然乡间景色,营造了温馨甜美的田园气氛,给人以温馨、甜美、童真的感觉。非常适合一家老小一齐观看。

《龙猫》在宫崎骏电影中可以说算是最单纯、最温情的一部电影,反映了日本民族的传统心理,表达了对大和民族所生存的自然环境的深沉的爱。《龙猫》作为宫崎骏早期的代表作品是《熊猫家族》的延续。故事的背景依据是反映日本战后人民的生活状态,希望人类和平永存,互助互爱,即使是动物,人类也能和它们相处得很好的一种美好愿望和思想。

 小贴士

<center>龙猫来历</center>

据说,在宫崎骏的家乡,流传有着一种叫 TOTORO 的生物,大人们是看不到它的,只有听话的好孩子才能看到。宫崎骏就将它搬上了银幕。因为这部平静而温馨的电影使得龙猫这个可爱的生物在全世界都家喻户晓。图 3-54 所示为动画中的哆哆洛龙猫。

如今很多人饲养的所谓"龙猫"小动物,其实并不是宫崎骏笔下的龙猫,他笔下的龙猫是虚构的,而被饲养的小动物,其学名为南美洲栗鼠,属于哺乳纲啮齿目豪猪亚目美洲栗鼠科动物,因为酷似宫崎骏电影 TOTORO 中的卡通龙猫,所以后被香港人称为龙猫。

南美洲栗鼠如图 3-55 所示,原产地南美洲的安第斯山脉,居住在海拔 1600 尺的山洞及石缝里,当地天气干燥,日夜温差极大,南美洲栗鼠平时靠吃一些热带植物(如树皮、树根、仙人掌)维生,所以其生命力极强,对中国的环境也很适应。

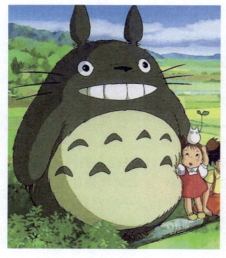

图 3-54　哆哆洛龙猫

图 3-55　南美洲栗鼠

3.《哈尔的移动城堡》

《哈尔的移动城堡》(*Howl's Moving Castle*),为日本著名动画导演宫崎骏拍摄,片

长 120 分钟，由东宝映画株式会社出品，上映时间为 2004 年 11 月 20 日，2005 年荣获第 62 届威尼斯影展荣誉金狮奖。图 3-56 为《哈尔的移动城堡》海报。

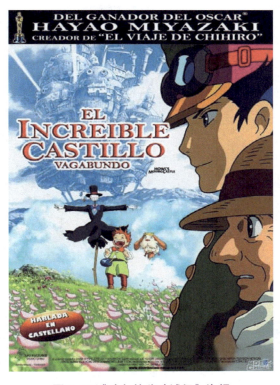

图 3-56《哈尔的移动城堡》海报

故事情节

《哈尔的移动城堡》为剧场版动画，改编自英国的人气儿童小说家黛安娜·W. 琼斯的《魔法使哈威尔与火之恶魔》。这是继 1989 年《魔女宅急便》后，宫崎骏又一部带有浓厚原著色彩的作品。

故事背景为 19 世纪末期的欧洲，以战争前夜为背景。描述荒野中出现了一座会移动的城堡，如图 3-57、图 3-58 所示，人们纷纷相传城堡的主人哈尔是个邪巫师。住在小镇的三姐妹，开了一间帽子店，如图 3-59 所示，大姐苏菲是位制作帽子的手艺人，因她倔强的性格而得罪了女巫，女巫把她从 18 岁的少女变成了 90 岁的老太婆。如图 3-60 所示，她惊恐地离家出走，慌乱中误进了一座带有魔法的移动城堡，她和没有心脏的魔法师哈尔，从相知、相识到相恋，谱出了一段战地恋曲，并且和城堡里的其他人一起想办法，解开哈尔和自己身上的魔咒。

动画风格

《哈尔的移动城堡》的监制由铃木敏夫担任，他也曾是《千与千寻》的监制，影片中的城堡采用 3D 方法移动，是整个影片中的一大亮点。《哈尔的移动城堡》是迄今为止

宫崎骏最深刻的作品。这部动画片情节跳跃,隐喻铺天盖地,和宫崎骏以往绵密、通俗的叙事风格截然不同。图3-61～图3-65所示为《哈尔的移动城堡》的剧照。

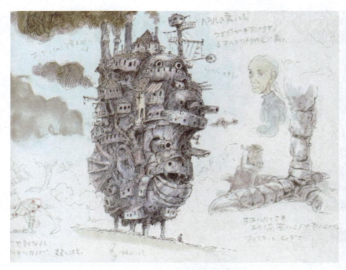

图3-57 《哈尔的移动城堡》的原画设计一

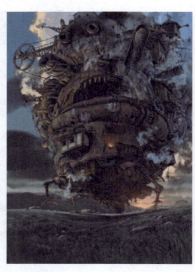

图3-58 《哈尔的移动城堡》剧照一

图3-59 苏菲的帽子店

图3-60 被变成老婆婆的苏菲

图 3-61 躺在自己房间中的哈尔

图 3-62 哈尔的华丽房间

图 3-63 哈尔心灵中的藏身之所一

图 3-64 哈尔心灵中的藏身之所二

图 3-65 《哈尔的移动城堡》剧照二

 扩展阅读

《哈尔的移动城堡》原画设计如图 3-66、图 3-67 所示。

图 3-66 《哈尔的移动城堡》原画设计二

4.《蒸汽男孩》

《蒸汽男孩》是日本动画大师大友克洋 2004 年执导的最新力作,由东宝公司出品,片长:126 分钟。如图 3-68 至图 3-72 所示。

这部电影的创作历时长达 9 年之久,耗资高达 24 亿日元(折合人民币 1.8 亿元左右),该部影片总共绘制出的图片就有 18 万张之多,包含 400 个 3D 段落,成为日本历史上历时最久、制作最昂贵的动画电影。

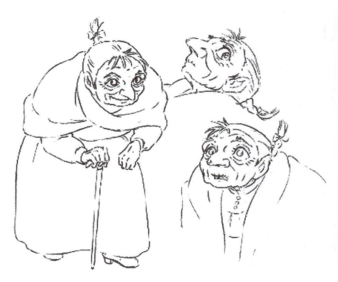
图 3-67《哈尔的移动城堡》原画设计三

图 3-68《蒸汽男孩》海报

图 3-69《蒸汽男孩》剧照一

图 3-70《蒸汽男孩》剧照二

图3-71《蒸汽男孩》剧照三

图3-72《蒸汽男孩》原画设计

本片获得2005年奥斯卡10部最佳动画片提名,并被邀请参加2004年9月的威尼斯电影节,还被作为电影节的闭幕式电影上映。《蒸汽男孩》也成为继《千与千寻》之后的第二部在美国公映的日本动画长片。

故事情节

故事发生在19世纪中叶的伦敦与曼彻斯特,一个蒸汽作为原动力统治世界的时代,

工业革命由此揭开了序幕。背景则是在世界上首次举办万国博览会的英国。出生于发明世家的雷,是一个喜欢发明蒸汽机械装置的天才少年。雷的祖父及父亲也都是发明家,因此会为了科学研究和发明探索常常游走于世界各国。

这一年万国博览会即将在英国召开,在美国做研究发明的祖父罗伊德寄给雷一颗神秘的密封金属球,也因此突遭一伙不明身份人的袭击。雷带着金属球,乘上自己发明的单轮蒸汽自走车踏上了充满危险的逃亡之路。

动画风格

影片依然延续大友克洋以往作品的风格和主题:细致绚丽的画面,被描绘得极为精美的19世纪英国城市的风光和建筑物,以及各种机械设备的呈现也是细密入微,给观众们带来了精彩纷呈目不暇接的视觉冲击感。这部电影,可以称得上是一部典型的"蒸汽朋克式的科幻电影"。

影片是一部日本科幻动画片,其主题在于探讨关于科学这把双刃剑的问题,科学技术的力量可以为人类造福,但也可以造成可怕的屠戮与破坏,我们可从日本历史上遭受到原子弹伤害的史实中看到惨痛的历史鉴证。

可见,劝诫人类要最大限度地控制人类发明给自身带来的伤害,正是这部电影隐含着的内在蕴意。从表面看,这是一部完全以西方题材、西方角色为主体的电影,但其内在主题上却烙印着日本的特色与思考。

正如所有"蒸汽朋克"类作品一样,这部影片内容是荒唐的,是一段不存在的历史,但它却从另一个层面揭示了技术发展所可能走上的歧路。

影片中蒸汽时代的种种发明,实际上都可以在电气时代看到类似的产品,《蒸汽男孩》中对蒸汽时代的科学幻想,完全是立足于电气时代与电子时代所达到的文明高度,以此赋予蒸汽以超凡的力度与完美的想象。因此,当影片把蒸汽时代的古里古怪的发明呈现在我们的眼前时,我们虽然惊诧,但同时又会觉得它是合理的,因为,在我们今天的日常生活中,这种由蒸汽支撑的发明,正与我们发生着亲密接触,影片的幻想正是基于这一现实。

小贴士

"蒸汽朋克"

"蒸汽朋克"(Steampunk)一词,出自威廉·吉布森和布鲁斯·斯德林写于1991年的科幻小说《差分机》,小说主人公是历史上实有其人的英国数学家巴贝奇。1822年,他设计了一台用于数表计算的差分机,可自动完成整个运算过程,1834年,他又研制比差分机更加完善的解析机的发明,这种解析机具有运算器、存储器、控制器、输入输出器,具备了现代电子计算机的雏形。但最终未能成功。

小说《差分机》却改变了历史事实,描写巴贝奇成功制造出由蒸汽驱动的计算机,使蒸汽时代直接跨过了电气时代,改变历史进程,迈入了信息时代。"蒸汽朋克"一词因而含有了特定的内涵,意指科技发展未按照真实的历史流程而走向了另一种状态。

 扩展阅读

水晶宫——第一届世界工业博览会展览馆

名作追踪

水晶宫如图 3-73 至图 3-76 所示,为 1851 年在伦敦举行第一届世界工业博览会而兴建的展览馆,已焚毁。建筑面积约 7.4 万平方米,长度为 564 米,建于 1851 年,高三层,是历史上第一次以钢铁、玻璃为材料的超大型建筑,开创了近代功能主义建筑的先河。

图 3-73《蒸汽男孩》万国博览会水晶宫剧照

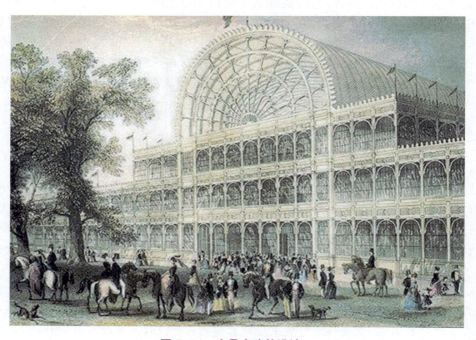

图 3-74 水晶宫建筑设计一

图 3-75　水晶宫建筑设计二

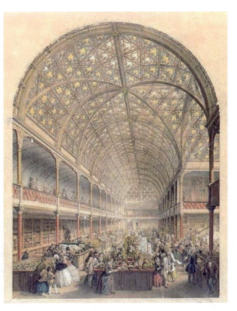

图 3-76　水晶宫建筑设计三

名作鉴赏

由于工业展览馆这种建筑类型以前从未有过,所以,英国特地在 1850 年举行了这一建筑的国际设计竞赛,以便寻找一个理想的建筑设计方案。虽然,欧洲各国建筑师送交了 245 个设计方案,但无一被采纳。原因是这建筑需要有宽敞明亮的内部空间,必须在一年内建成,在展览会结束后又能方便地拆迁。对于这一建筑的功能要求,当时的建筑师们束手无策。

正当展览会准备者为此万分焦急的时候,英国一位建造园艺温室园艺师帕克斯顿提出了用铁和玻璃做构件,仿照建造园艺温室的办法建造展览馆,其设计方案被采纳了。

水晶宫只用半年时间就建成了,呈现出前所未有的建筑形象,一座有巨大室内空间、光线充足的大型展览馆。整体建筑结构为铁,外墙与屋面均为玻璃,通体透明,晶莹剔透,人称"水晶宫"。当时展览会结束后,它被拆迁到伦敦市郊。1936 年不幸毁于火灾。

从现在来看,"水晶宫"虽然只是座功能比较简单的非永久性建筑,但是它在世界建筑史上却具有划时代的意义。它一方面表现出金属与玻璃在建筑上的巨大作用;另一方面则表明建筑预制件和装配化在建筑工程中的优越性。所以伦敦水晶宫成了欧洲近代建筑中的划时代的建筑。

作者追踪

约瑟夫·帕克斯顿（Joseph Paxton）,伦敦水晶宫的工程总设计,伦敦著名的园艺师和温室设计师。水晶宫因展现了园艺师约瑟夫·帕克斯顿的天赋,这位设计者被受封为骑士。

5.《攻壳机动队》

《攻壳机动队》剧照如图3-77、图3-78所示,是士郎正宗的科幻漫画作品。1995年该作品由动漫界"怪才"押井守(日本第一部OVA执导者)导演拍成了电影。此部动画电影是押井守在世界动画领域中享有盛名的一作,也是日本动画中最前线的作品。随着漫画和电影在国内外人气的飙升,他们还推出了PS等不同主机上的游戏。之后士郎正宗又推出了两部漫画续篇《攻壳机动队1.5之人类错误处理器》与《攻壳机动队2之人机交流界面》。后来两部作品还被搬上电视屏幕。《攻壳机动队》对后来的《黑客帝国》等许多科幻作品有显著的影响。

《攻壳机动队》是日本第一部由外国(英国Manga娱乐公司)公司全资投拍的动画片,1996年上映后因为精美的绘画和诡异的情节在日本和欧美各国获得了空前的欢迎。世界闻名的"日本动画风格"在这部作品中有着极为突出的体现。

图3-77《攻壳机动队2.0》剧照

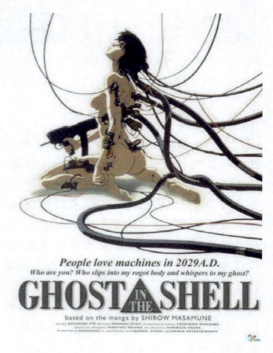

图3-78《攻壳机动队》(1995)剧照

故事情节

影片描绘了虚构与现实的界限,故事的背景舞台设在未来的日本,还以中国香港的街道作为基础。2029年,信息网络遍布全球。在亚洲的某个国家,网络通信产生飞跃性的进步,人体人造化技术不断革新,许多保存着人类灵魂和躯体但内部却是由机械组成的人像普通人一样生活在城市里。彼时进步的科技已可将人体的大部分替换为生化躯体,且透过埋藏在大脑中的线路,人类意识可以进入数字网络之中,此时出现了许多电脑犯罪。

为此，政府成立了直属于首相的"公安九课"（通称：攻壳机动队），特别指派荒卷为部长，组建了一支以草薙素子少佐为队长的秘密特殊部队，以武装实力来直接打击不能公开展开行动的犯罪。

动画风格

《攻壳机动队》该部动画片对于未来科技的考据、设想和精致细密的描写，塑造出独特的世界观，从而吸引众多的科幻爱好者。这部动画片不惜耗费大量的笔墨去描写阴暗忧郁的城市街景和美轮美奂的梦境，以衬托在高科技和物质极其丰富的今天人们所面临的无可挽回的失落感。

该片在形式上摆脱了以往动画片人物画面死板僵硬的缺点，大胆采用了专业电影运动镜头的表现手法，并将许多实地拍摄的场景与动画人物合成到画面中去，以达到影片制作过程中的完美效果。

如果比较起来，士郎正宗原著的漫画以短篇单元为主，人物在不作战时表现很轻松，对世界抱持乐观态度。而押井守导演的动画电影中的人物则相对要严肃，缺少笑容，而且略去了攻壳车角色中的儿童个性。神山健治导演的电视版动画则介于两者之间。

小贴士

《攻壳机动队》（1995），英文名是《Ghost In The Shell》，最初是由士郎正宗1989年4月22日连载于《青年》（Young）杂志月刊海贼版的漫画。

扩展阅读

OVA

OVA是Original Video Animation的缩写，原意是：原创动画录影带。它在日本的动漫历史中占据着重要的地位，一般能够作为OVA的作品一定在首次推出时是未曾在电视或影院上映过的作品，如果在电视或影院上映过的作品再推出的录影带（或LD/VCD）等就不能称作OVA了。而OVA中的"V"亦泛指所有映带/LD/VCD/DVD媒体，已经并不是单单当作录影带。如果说动画中的TV版和剧场版的说法是按照播送的渠道来划分的，而OVA则是从发行渠道来进行划分的。

对比发现

欧美动画与日本动画相比，具有以下特色：

（1）西方传统绘画重视透视、光影、明暗、立体感和色彩的表现，所以美国迪士尼动画中可以感受到其形象造型体积感较强，色彩鲜艳明快，强调表情的大幅度夸张，动感强烈，节奏变化明快，画面的连续性和流畅感方面优势明显。严格按照电影文学规律编脚本，遵循视听语言的程式来设计故事结构和叙述方式。以表现英雄美女和人性化动物角色的美国动画更讲究大魅力，大场面，标新立异，古怪诡异的服饰，超酷超炫的兵器用品等，往往使人更多地感受到强烈的个人英雄主义色彩。

（2）日本动画作品中大多包含有科幻或魔幻元素，表现力比电影更强烈。造型不受

实物的限制，极度夸张，大大的眼睛，有棱角的鼻子，相当于8个头长的身材比例，被美化到极致的外貌等夸张的人物设定，加上充满浓郁日本文化氛围的故事情节，以及独一无二的表现手法，均已成为识别日本漫画的显著特征。善于描摹人物间微妙感情，注重对人物情感生活的关注和主题思想的深度挖掘，思想内敛而深沉。制作技术与国际接轨，动画的剪接技巧和蒙太奇手法的应用，都具有相当的水准。"美少女"和"机器人"作为日本漫画的两大要素，已成为其独有的商业符号，被世界公认为真正的"ANIME"。

课后作业

1. 教师就日本动画某一代表作品进行讲解，让学生用几分钟根据自己记忆中的素材画一幅动画作品，然后收上点评。

2. 欣赏一部日本动画后就其故事的文化背景、人物角色形象设定分析其民族传统艺术元素及现代动画元素的融合，并能用一些简单词汇概括该动画的主题思想。

3. 学生选取一个自己喜欢的著名日本漫画作品，将其改编成一个动画脚本。鼓励学生在进行创作时要大胆创新，使作品体现出鲜明的个性特征和独特的创造性。

第四章

美国动画艺术与作品欣赏

学习要点及目标

1. 了解美国动画的发展现状和特点,启发我们对美国动画发展的反思;
2. 在鉴赏美国经典动画影片的同时,思考如何取长补短,发展国产动画。

本章导读

本章通过对美国动画的赏析,来介绍美国动画的发展历程,从创始时期、成长发展期、繁荣拓展期、蛰伏期、多元化创作时期,了解美国动画发展的概况。通过欣赏美国各动画公司生产的动画作品了解美国动画的特点、模式,振兴中国动画。

第一节 美国动画概览

背景知识

美国动画片经过长期的发展,形成了自己鲜明的特点。它以剧情片为主,多以大团圆结局,悲剧性的影片很少,故事情节起伏跌宕,人物性格鲜明,音乐优美动听,努力迎合广大观众的心理需求。人物造型设计来源于生活,与生活中的原型相接近,形象非常优美;动物形象作了大胆的夸张变形,富有特色:大头、大眼、大手、大脚,成为被世界各国广泛借鉴的经典的卡通模式。

到了20世纪末,由于大量运用数字技术与电影技术结合,使画面更趋逼真形象,达到完美的画面效果。美国善于塑造典型,推出动画明星,如米老鼠、唐老鸭等,美国推出了众多的具有各种造型和各种鲜明性格的为当今耳熟能详和深受大家喜爱的动画明星,这是任何一个国家都难以与之相媲美的。美国动画片在世界动画史上占有重要的地位,它一直引领着世界动画片的潮流和发展方向,能够被各阶层的人们所接受。

据《美国动画大百科全书》(杰夫·伦伯格著,切克马克出版社,1999年,第2版)统计,自1911年至1998年,美国共生产动画片2286部。

动画家主要有:

(1)温莎·麦凯,代表作品有《恐龙葛蒂》(1914年)、《露斯坦尼亚号的沉没》(1918年);

（2）弗莱舍兄弟，代表作品有《小丑柯柯》（20世纪20年代）、《大力水手》（20世纪30年代）、《蓓蒂·波普》（20世纪40年代）；

（3）沃尔特·迪士尼，代表作品有《米老鼠》（1928年）、《唐老鸭》（1934年）和《白雪公主》（1937年）、《小飞象》（1941年）、《睡美人》（1959年）、《幻想曲2000》等41部经典动画片；

（4）汉纳—芭芭拉，代表作品有《猫和老鼠》（1939年）、《辛普森一家》（20世纪60年代）、《杰特森一家》（20世纪60年代）；

（5）凯利·艾西贝瑞，代表作品《小鸡快跑》（1998年）、《埃及王子》（1998年）、《怪物史莱克》（2001年）、《小马王》（2002年）等。

1907年美国拍摄了第一部动画片，至2002年为止，美国动画片的发展史主要经历了创始时期、成长发展期、繁荣拓展期、蛰伏期、多元化创作时期五个发展阶段。

（一）创始时期

1907—1937年是开创阶段。

1907年，第一部动画片《一张滑稽面孔的幽默姿态》由美国人布莱克顿拍摄完成，美国动画片史正式开始。这一时期的动画影片只有短短的5分钟左右，用于正式电影前的加演，制作比较简单粗糙。这个时期的动画先驱还有温瑟·麦凯、派特·苏立文、弗莱舍兄弟等。

麦凯是美国商业动画电影的奠基人，他的代表作品有《恐龙葛蒂》、《露斯坦尼亚号的沉没》等。苏立文创作了美国动画片史第一个有个性魅力的动画人物"菲力斯猫"。弗莱舍兄弟的作品有《蓓蒂·波普》、《大力水手》（如图4-1所示）等。沃尔特·迪士尼在20世纪20年代后期崛起，1928年他推出了第一部有声动画片《汽船威利号》，1932年推出了第一部彩色动画片《花与树》（如图4-2所示）。

图4-1《大力水手》弗莱舍兄弟

图4-2《花与树》沃尔特·迪士尼

 扩展阅读

影片《大力水手》中爱吃菠菜（菠菜可以提升大力水手的力量）并叼着烟斗的大力水手卡通形象，从1929年首次出现在动画银幕上时便受到了大家喜爱。这个故事讲

述的是一个水手奇迹般的遭遇。他有自己顽固的人生哲学，但是在七大洋的航行中，他的人生哲学受到了挑战，以至于后来他问自己：我是什么？但是在旅行中，他遇到了可爱的奥利弗，然后结伴一齐环球旅行。

影片《花与树》讲述的是清晨，森林中的花儿、树儿、鸟儿从睡梦中醒来，舒展腰肢、梳洗打扮，准备充实愉快地度过崭新的一天。自然，枯干的老树桩也醒了过来，不过他可不觉得生活有什么美好，睁开眼即不耐烦地驱赶他身旁的花儿、鸟儿。见男树正向女树浪漫地求爱，他不由分说强行将女树搂入怀中，男树见状，起身与他决斗，老树桩败下阵来。不甘心的老树桩心生毒计，没料想遭殃的是他自己。

（二）成长发展期

1937—1949 年是美国动画片的成长发展时期。

1937 年，迪士尼公司推出了第一部长动画片《白雪公主》（如图 4-3 所示），影片长达 74 分钟，这在美国动画片史上是个史无前例的创举，之后又相继推出《木偶奇遇记》（如图 4-4 所示）、《幻想曲》、《小鹿斑比》等动画长片。第二次世界大战爆发后，迪士尼公司停止了动画长片的拍摄，直到 20 世纪 40 年代末期才恢复过来。查克·琼斯创作的动画短片如《兔八哥》、《戴飞鸭》等在战争期间也非常受欢迎。

扩展阅读

《白雪公主》也称《白雪公主和七个小矮人》，是世界电影史上第一部长动画片，根据《格林童话》改编。故事主要讲述白雪公主因为美丽漂亮而被其后母妒忌，发誓要把她置于死地。但白雪公主先后得到武士、森林鸟兽及七个小矮人的帮助，逃过了一劫又一劫，后母则自食其果死于山崖下。

图 4-3《白雪公主》迪士尼

图 4-4《木偶奇遇记》迪士尼

（三）繁荣拓展期

1950—1966年是美国动画片第一次繁荣时期。

这个时期，迪士尼公司几乎每年都推出一部经典动画片，如《仙履奇缘》、《爱丽丝梦游仙境》、《小姐与流氓》、《睡美人》等。其他的动画制作公司在迪士尼公司的排挤之下纷纷关门停业，迪士尼公司成为动画电影业的霸主。

 扩展阅读

《睡美人》

《睡美人》剧照如图4-5所示，影片讲述了在很久以前，有个小王国住着国王与王后，他们很想要一个孩子，最后终于如愿以偿，且将他们的心肝宝贝命名为爱罗拉，自此生命中充满着阳光，全国上下也因小公主的降临而欢呼庆祝，三个好心且慈悲的仙女也赶来给小公主祝福。邪恶的女巫因为嫉妒而生恨，诅咒她将在十六岁的黄昏被纺针所刺身亡，还好有仙女的帮忙，小公主仅是昏迷，但若要再次苏醒，就必须得求真爱之吻……此片情节跌宕起伏，是一部经典的动画片。

图4-5 《睡美人》迪士尼

（四）蛰伏期

1967—1988年是美国动画的蛰伏时期。

1966年12月15日，伟大的沃尔特·迪士尼因肺癌去世，迪士尼公司陷入了困境，美国动画业也进入萧条时期。此时，电视动画逐渐发展起来，《猫和老鼠》就是制片人弗雷德·昆比、导演威廉·汉纳及约瑟夫·芭芭拉于1939年创作的。

继第一个动画短片《猫得到靴子》大获成功后，25年中米高梅电影公司拍摄了100多部《猫和老鼠》动画片。这套动画片完全以闹剧为特色，情节十分热闹。汉纳和芭芭拉是电视动画的代表人物，他们创作了电视系列片《猫和老鼠》、《辛普森一家》等。整个20世纪70年代，只有数部动画片，质量也很一般。

20世纪80年代初，老一代的动画家都到了退休的年纪，迪士尼公司努力培养新人，由于处于新旧更替时期，拍出了颇有争议的动画电影，如《黑神锅传奇》等。80年代后期，迪士尼公司开始尝试着利用电脑制作动画，1986年的《妙妙探》，第一次用电脑动画制作了伦敦钟楼的场面。同时，公司任用了专业的企业经理人麦克·艾斯纳接管公司。

 扩展阅读

《猫和老鼠》

《猫和老鼠》（又译《汤姆和杰瑞》Tom and Jerry）剧照如图4-6所示，故事讲述的

是汤姆是一只常见的家猫,它有一种强烈的欲望,总想抓住与它同居一室却难以抓住的老鼠杰瑞,它不断地努力驱赶这些讨厌的房客,但总是遭到失败。

而实际上它在追逐中得到的乐趣远远超过了捉住老鼠杰瑞,即使偶尔捉住了杰瑞,结果也不知究竟该怎么处置这只老鼠。《猫和老鼠》共有116个漫画形象,每一集选2至3个不同性格的形象搭配在一起。它的故事内容单一,总是出人意料,但又合乎情理,体现出作者的超人智慧。它采用的哑剧形式,完全依靠滑稽动作而不用对白,给观众的印象极其鲜明深刻。

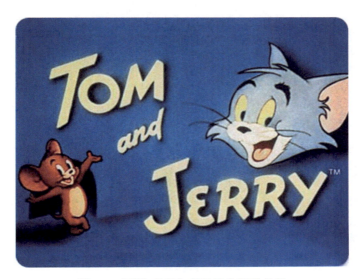

图4-6《猫和老鼠》华纳兄弟娱乐公司

(五)多元化创作时期

1989年是美国动画开始复苏的时期。迪士尼公司制作了《小美人鱼》,获得了极大成功,标志着美国动画片进入多元化创作时期,并一直持续至2002年。这个时期的代表作品很多,如创造了票房奇迹的《狮子王》、第一部全计算机制作的动画片《玩具总动员》以及可以乱真的《恐龙》,等等。20世纪90年代末期,各个大制片公司纷纷涉足动画界,使这一时期的美国动画异彩纷呈,出现了多元化的局面。

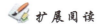 扩展阅读

《狮子王》

《狮子王》剧照如图4-7所示,是动物界中的"哈姆雷特",历史上最受欢迎的多国语言动画片、沃尔特·迪士尼公司的巅峰之作。主角为一头名叫"辛巴"(Simba)的狮子。主要讲的是在非洲大草原上,狮王木法沙和王后沙拉碧的小王子辛巴如何成长为狮子王的故事。利用了当时最先进的2D动画技术,并且配上宏伟的交响乐,融合非洲当地原始音乐,荣获1994年奥斯卡最佳原著音乐和最佳电影主题曲两项大奖,成为迪士尼动画的里程碑作品之一。

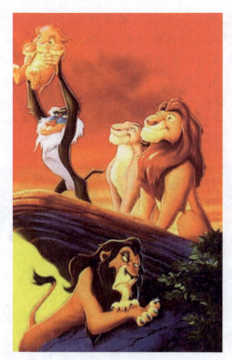

图 4-7《狮子王》迪士尼

第二节 美国商业动画公司介绍

一、迪士尼公司

沃尔特·迪士尼公司创立于 1923 年,一直由沃尔特·迪士尼领衔掌管,目前已是全球最著名的娱乐公司。1967 年沃尔特去世后,由他的哥哥罗伊掌管,后交给沃尔特的女婿米勒,在 20 世纪 80 年代雇佣职业经理人艾斯纳接管,使得迪士尼公司重获新生。其旗下的公司(品牌)有:

皮克斯动画工作室(PIXAR Animation Studio)、惊奇漫画公司(Marvel Entertainment Inc)、试金石电影公司(Touchstone Pictures)、米拉麦克斯(Miramax)电影公司、博伟影视公司(Buena Vista Home Entertainment)、好莱坞电影公司(Hollywood Pictures)、ESPN 体育、美国广播公司(ABC)。

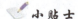 小贴士

迪士尼公司大事记

1901 年 12 月 5 日迪士尼(如图 4-8 所示)生于美国芝加哥市,1919 年建立衣维克·迪士尼广告公司。1928 年 5 月米老鼠系列片第一集《疯狂飞机》上映;9 月,至纽约为《米老鼠》配音;11 月《汽船威利号》上映。1932 年首次推出彩色动画片;

11月,第一部彩色动画片《花与树》和"米老鼠系列"分别获金像奖。1933年卡通片《三只小猪》引起轰动。1934年动画片《白雪公主》开始制作。1937年动画片《白雪公主》获特别金像奖。图4-9所示为迪士尼标志。

图4-8 沃尔特·迪士尼

图4-9 迪士尼标志

二、梦工厂

(一)梦工厂简介

梦工厂,成立于1994年10月,三位创始人分别是史蒂文·斯皮尔伯格(代表DreamWorks SKG中的"S")、杰弗瑞·卡森伯格(代表DreamWorks SKG中的"K")和大卫·格芬(代表DreamWorks SKG中的"G")。梦工厂的产品包括电影、动画片、电视节目、家庭娱乐视频、唱片、书籍、玩具和消费产品。

梦工厂是唯一能与迪士尼抗衡的电影公司。制作的动画包括《埃及王子》、《怪物史莱克》(如图4-10所示)、《小马精灵》、《辛巴达七海传奇》、《小鸡快跑》等,并在2010年推出全新3D动画大片《驯龙高手》(如图4-11所示)。

小贴士

图4-12所示为梦工厂标志,是一个小男孩坐在月亮上钓鱼。该标志的总体思路来自公司的共同创始人史蒂文·斯皮尔伯格,如图4-13所示。

图4-10《怪物史莱克》

图 4-11《驯龙高手》

图 4-12　梦工厂标志

图 4-13　史蒂文·斯皮尔伯格

（二）梦工厂的动画作品

《埃及王子》The Prince of Egypt（1998）

《蚁哥正传》Antz（1998）

《勇闯黄金城》The Road to El Dorado（2000）

《小鸡快跑》Chicken Run（2000）

《怪物史莱克》Shrek（2001）

《小马精灵》Spirit: Stallion of the Cimarron（2002）

《戴帽子的猫》The Cat in the Hat（2003）

《史莱克·四度空间》Shrek 4-D（2003）

《怪物史莱克 2》Shrek 2（2004）

《鲨鱼故事》Shark Tale（2004）

《超级无敌掌门狗Ⅳ：人兔的诅咒》Wallace & Gromit in the curse of the Were-Rabbit（2005）

《马达加斯加》Madagascar（2005）

《篱笆墙外》Over the Hedge（2006）

《蜜蜂大电影》Bee Movie（2007）

《怪物史莱克 3》Shrek the Third（2007）

《马达加斯加 2》Madagascar 2（2008）

《功夫熊猫》Kung Fu Panda（2008）

《马达加斯加的企鹅 第一季》The Penguins of Madagascar season 1（2008）

《怪兽大战外星人》Monsters vs. Aliens（2009）

《驯龙高手》How to Train Your Dragon（2010）

《怪物史莱克 4》Shrek 4（2010）

《超级大坏蛋》Megamind（2010）

《功夫熊猫 2》Kung Fu Panda:The Kaboom of Doom（2011）

《守护者》The Guardians（2011）

《鞋子猫》Puss in Boots（2012）

《马达加斯加 3》Madagascar 3（2012）

三、华纳兄弟

（一）华纳兄弟简介

华纳兄弟娱乐公司（Warner Bros. Entertainment, Inc.），或者简称华纳兄弟（Warner Bros.），是全球最大的电影和电视娱乐制作公司。华纳兄弟标志如图4-14所示。目前，该公司是时代华纳旗下子公司，总部分别位于美国加利福尼亚州的伯班克以及纽约市。

华纳兄弟包括几大子公司：华纳兄弟影业、华纳兄弟制片厂、华纳兄弟电视制作、华纳兄弟动画制作、华纳家庭录影、华纳兄弟游戏、华纳电视网、DC漫画和CW电视网。

图4-14　华纳兄弟标志

华纳兄弟成立于1918年，是美国成立时间第三悠久的电影公司，前两家为派拉蒙电影公司和环球影业，均成立于1912年；其后成立的是米高梅影业。

（二）华纳兄弟娱乐公司创始人

华纳兄弟娱乐公司的公司名称是为了纪念其四位创始人。这四位犹太人兄弟从波兰移民到加拿大安大略的伦敦，包括哈利（1881—1958）、亚伯特（1883—1967）、山姆（1887—1927）以及杰克 L.（1892—1978）。三位哥哥从 1903 年开始从事展映生意，并且买下了一台放映机，在宾夕法尼亚和俄亥俄州的一些煤矿业城镇播放电影。

（三）华纳兄弟娱乐公司发展史

1903 年，他们建立了他们的第一家电影院，名为 The Cascade，位于宾夕法尼亚的纽卡索。到 1904 年，华纳兄弟成立了以匹兹堡为总部的 Duquesne Amusement&Supply Company（华纳兄弟影业公司的前身）发行电影。几年内，电影发行业务发展到了四个州。在第一次世界大战期间，他们开始尝试制作电影，并于 1918 年在好莱坞日落大道成立了华纳兄弟片厂。在 1923 年，他们正式合并为华纳兄弟影业公司。

1925 年接管维泰葛拉夫制片公司，并于 1927 年摄制、发行电影史上第一部有声影片《爵士歌王》，从而使华纳公司于 20 世纪 30 年代初进入了好莱坞 8 大电影公司的行列。华纳公司在 20 世纪 30 年代以拍摄强盗片、歌舞片和传记片著称，尤以 E.G. 鲁宾逊、J. 贾克奈、H. 鲍嘉等人主演的强盗片最有观众。传记片中也有不少受欢迎的作品，如 P. 茂尼主演的《左拉传》（1937 年）等。

华纳的影片一般都比较朴素、紧凑，成本也较低，其主题都或多或少与 20 世纪 30 年代初发生的美国经济危机有联系。20 世纪 50 年代美国电影萧条时期，华纳把财力转向制作电视系列片。20 世纪 60 年代开始，越来越多地采用向独立制片人投资的制片方式。他们成功地拍摄了《窈窕淑女》（1964 年）、《谁害怕弗吉尼亚·沃尔夫》（1966 年）、《邦妮和克莱德》（1967 年）等。1967 年加拿大发行电视片的七艺公司买下了华纳公司，改名为华纳七艺公司。

（四）华纳兄弟娱乐公司的作品

1930 年以来，华纳公司开始制作时长 6 分钟的系列动画短片，如《兔巴哥》、《疯狂曲调》、《达菲鸭》、《快乐旋律》、《猪豆子》等，他们的这些短篇获得当时电影公司的青睐，成为这些公司电影前播放的首选。其中诸如兔巴哥和达菲鸭这样的角色成为历史上的经典动画明星，而当中最耀眼的明星还得数兔巴哥，它曾经三次获得奥斯卡提名，并且在 1958 年成为奥斯卡小金人的主人。

《猫和老鼠》是由好莱坞动画界的传奇人物威廉·汉纳和约瑟夫·芭芭拉于 1939 年共同创作的，它是美国华纳兄弟公司的著名动画品牌，也是世界上最优秀的动画片之一。自这部动画片创作出来后，一直备受世界影迷的喜爱，它创造的业绩至今仍然很耀眼。

1988 年的《谁陷害了兔子罗杰》和 1996 年的由篮球巨星迈克尔·乔丹出演的《空中大灌篮》两部影片（如图 4-15、图 4-16 所示），就是由华纳推出，曾经产生了巨大的轰动效应。多年后，华纳公司汇聚好莱坞影星和公司旗下的兔巴哥、达菲鸭、猪小弟、火星人、爱发先生、大嘴怪、燥山姆、BB 鸟、歪心狼、崔弟和傻大猫等动画明星，隆重推出影

片《巨星总动员》，收到了很好的效果。

图 4-15 《谁陷害了兔子罗杰》

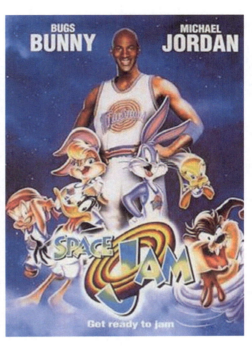

图 4-16 《空中大灌篮》

四、哥伦比亚公司

哥伦比亚电影公司成立于 1920 年，开初叫做 CBC 电影销售公司，它是由 H. 科恩、J. 科恩两兄弟和 J. 布兰特在好莱坞成立的，他们最初是环球影片公司的员工。创建后，这家公司开始摄制喜剧短片，1924 年改名为现在这个名称，通过他们的不懈努力，终于在 10 年后发展成为美国的 8 大电影公司之一。图 4-17 所示为哥伦比亚电影公司标志。

图 4-17 哥伦比亚电影公司标志

1999年，哥伦比亚公司推出《精灵鼠小弟》（如图4-18所示），震撼美国电影市场，成为全美电影票房排行冠军，并且持续了几周。这部影片的风格是幽默，并且充满了家庭氛围，是由真人、动物演员和三维动画形象共同完成，给人带来了新鲜的感觉。

2005年，哥伦比亚公司完成了耗资近1.2亿美元的动画大作《最终幻想》（如图4-19所示），它历时四年。为了完成这个浩大的工程，哥伦比亚公司在组织架构上花费了大力气：组织上百名漫画家和电脑技师进行绘画与动画设计，建立专门的制作室。它的影片背景设计的蓝本与众不同，使用的是专人航拍了整个纽约和洛杉矶的地形。片中的动作场面采用虚实结合的手法，其中80%使用的是当时最先进的电脑动画技术，连人物的纹理和衣服的褶皱等细节都达到前所未有的逼真程度。

图4-18《精灵鼠小弟》

图4-19《最终幻想》

小贴士

《精灵鼠小弟》中的小老鼠斯图尔特完全是由电脑三维技术制作成的人格化的小老鼠，毛发清晰，长着一对动人的小酒窝，身穿红毛衣，脚穿休闲鞋，一夜间成为新千年美国人手中第一个炙手可热的小宠物。

五、福克斯公司

福克斯电影公司成立于1935年5月，是20世纪三十四年代好莱坞8家大电影公司之一，这家公司是由默片时代的大公司福斯电影公司和20世纪影片公司合并而成。

在1997年的时候，福克斯公司推出动画电影《真假公主》，它的内容是关于俄国罗

曼诺夫王朝著名的"真假公主"的故事，并且是福克斯公司首部关于这个内容的动画片，虽然它对历史题材作了翻新，但是没有达到想象中的效果即在动画史上留下名字。图 4-20 所示为福克斯电影公司标志。

图 4-20 福克斯电影公司标志

2000 年，福克斯公司推出了曾定名为《冰冻地球》的动画片《泰坦 A.E.》，它是继《真假公主》后的第二部。这是一部科幻动画片，主题是拯救人类和地球，片长为 95 分钟，情节险象环生引人入胜，画面雄伟壮丽、吸人眼球，在场景音乐等方面借鉴过《星球大战》的技巧。主要针对的对象是青少年观众。这部动画片采用了传统动画与 CGI 动画结合的手法，即电脑动画生成技术，而这种手法在创作动画片的时候是很少用到的。

2002 年时，福克斯推出的《冰冻星球》在动画市场上反响平平，原因是其故事老套不合时宜，不受观众欢迎。因此，公司被迫采取裁员的措施对动画部门进行了裁剪，后来投资 6 千万到已签下的蓝天工作室，用三年时间制作出了让众人喜爱的动画片《冰河世纪》。《冰河世纪》（如图 4-21 所示）选用的是弃子归乡的故事，风格幽默搞笑而又浓情其中，感染着广大影迷，成为第一部票房突破两亿的动画长片，让福克斯公司在动画领域站稳了脚跟。

2005 年，蓝天工作室推出了继《冰河世纪》后的第二部动画长片《机器人历险记》（如图 4-22 所示），同时由他们原创的两部动画短片获得了奥斯卡的提名奖，虽然仅仅是提名而已，但是对福克斯电影公司有着非凡的意义，这标志着迪士尼和梦工厂垄断动画市场的局面已经被打破，从此好莱坞动画界有了和迪士尼与梦工厂相竞争的对手了。

六、派拉蒙公司

派拉蒙公司成立于 1912 年，由美国一家演员公司和一家故事片公司合并而成。20 世纪五六十年代，美国影业开始萧条，收入严重下降，派拉蒙也没有逃脱这样的厄运，1966 年石油资本集团购买了走下坡路的派拉蒙，使其成为海湾与西方石油公司的一家子公司。20 世纪 70 年代，美国电影业开始恢复昔日的辉煌，派拉蒙又借着这股东风慢慢回到了以前的样子。图 4-23 所示为派拉蒙公司标志。

图4-21《冰河世纪》

图4-22《机器人历险记》

图4-23 派拉蒙公司标志

派拉蒙历史悠久,而迪士尼是动画王国中的巨人,他们不可同日而语,但派拉蒙近几年推出的动画片《棉球方块历险记》、《天才小子:吉米》连获好评,其中以《天才小子:吉米》最为著名,它得到了奥斯卡最佳动画的提名。派拉蒙公司创作出这些让人叫好的动画片后,又出品游戏和动漫,从中大赚了一把。在过后的经营中,派拉蒙收购了能与迪士尼叫板的动画新贵梦工厂,其在动画市场的竞争力大大增加,加上有《天才小子:吉米》成功的运营模式和梦工厂丰富的实战经验,今后派拉蒙定会有惊人的表现。

小贴士

美国商业动画的特征归纳

(1)以剧情片为主,情节曲折,生动有趣,人物性格鲜明,音乐优美动听;

（2）善于塑造典型，推出动画明星；
（3）注重细节刻画，雅俗共赏，迎合观众审美口味；
（4）大团圆结局，悲剧很少，迎合观众心理需求；
（5）动物形象夸张，成为被广泛借鉴的卡通模式；
（6）人物造型设计规范，与原形差别不大，形象优美；
（7）数字技术与电影技术结合，使画面达到完美的效果；
（8）频繁丰富涌出动画周边产品。

第三节　美国经典短篇动画作品欣赏

一、迪士尼

（一）《花木兰》

《花木兰》取材于中国《木兰辞》，是迪士尼第一部以中国为背景的长篇动画。

故事情节

在古老的中国，有一位个性爽朗、性情善良的好女孩，名叫花木兰，她自小是个聪明伶俐、爽朗率真的女孩，但似乎常常弄巧成拙，相亲也屡屡失败，令她自己伤心不已。她一直期待能为花家带来荣耀。北方匈奴来犯，国家大举征兵，花木兰女扮男装，代父从军，征战疆场多载，屡建功勋。

花家的祖宗为保护花木兰，于是派出一只心地善良的木须龙去陪伴她，这是只爱讲话又爱生气的小龙，而木须龙为了证明自己的能力，一路上为木兰带来许多欢笑与帮助。从军之后，花木兰靠着自己毅力与耐性，通过了许多困难的训练与考验，成为军中不可或缺的大将。然而，就在赴北方作战时，花木兰的女儿身被发现，将士们害怕木兰会被朝廷大官判以欺君之罪，在古老的中国，女人在军中出现是不祥的象征，被认为容易打败仗，所以将她遗弃在冰山雪地之中，自行前往匈奴之地作战。

幸好在这么艰难的时刻里，木须龙一直陪伴在她身边，不时给她精神上的支持与鼓励，而凭着一股坚强的意志和要为花家带来荣耀的信念，木兰最后协助朝廷大军抵挡了匈奴的进军，救了国家。由此，木兰收获了自己的爱情，而木须龙也被封为花家的守护神。

图4-24至图4-32所示为《花木兰》剧照。

动画风格

本片中，中国元素随处可见，如人物的服饰、室内的陈设、人物的动作、自然风光、装饰纹样、建筑的样式等，这些都包含着浓厚的中国文化。中国自古以来都有蟋蟀文化，达官贵人喜欢养蟋蟀、斗蟋蟀，"龙"也是中国的图腾，在片中把这些中国元素串联起来运用得恰到好处，画面也是极近唯美的。

图 4-24《花木兰》剧照一

图 4-25《花木兰》剧照二

图 4-26《花木兰》剧照三

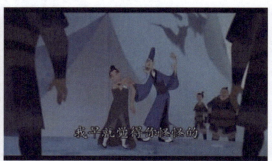
图 4-27《花木兰》剧照四

图 4-28《花木兰》剧照五

图 4-29《花木兰》剧照六

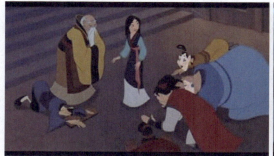
图 4-30《花木兰》剧照七

图 4-31《花木兰》剧照八

图 4-32《花木兰》剧照九

（二）《超人总动员》

《超人总动员》(*The Incredibles*，2004 年)，2005 年奥斯卡最佳动画长片奖，最佳音效剪辑奖，最佳原著剧本提名，最佳混音提名。

故事情节

超人鲍勃曾是世界英雄，但功成名就的鲍勃选择了隐姓埋名，与妻子（弹力女超人）一起隐退，过着与普通人一样的生活。他与妻子生育了三个孩子，而孩子们与他们的父母一样，个个都是天生的小超人。这个由五口人组成的家庭在一起过着快乐而简单的生活。

在隐居了 15 年后，鲍勃现在是一名保险公司理赔员，每天的工作一成不变，还要经常忍气吞声受上司的训斥，最后是实在忍受不了而把老板打了一顿，因此失去了工作。闲适的生活更使他大腹便便。回忆过去的美好时光是鲍勃最快乐的事。

虽然早已远离了以前英雄般的生活，但他也会偶尔瞒着妻子与同样是超人特工队员的好朋友"冷冻侠"一起偷偷地行侠仗义。

终于，他被卷入了一起事先策划好的阴谋当中，鲍勃平静的生活被打破了。自称是超能小子的辛拉登，秘密地展开了针对超人特工队的攻击活动。人类世界再次受到了邪恶的威胁，而这正是鲍勃期盼已久的机会，他决定再次承担起拯救人类的重担。于是他开始健身并找衣夫人定制了服装，然后投入到战斗中……

图 4-33、图 4-34 所示分别为《超人总动员》海报与剧照。

动画风格

执导本部影片的是新近加盟皮克斯的导演布拉德·伯德。影片的故事灵感完全来源于布拉德·伯德本人，他亲自担当影片的编剧工作。他曾说，自己与影片中的男主角一样正遭遇着"中年危机"，于是就创作出了这部影片。影片虽然是以超人为主角，但却与其他的超人题材影片不同，它不但摒弃了传统的个人英雄主义，更让观众发现原来超人也会有自己的烦恼。

图4-33《超人总动员》海报

图4-34《超人总动员》剧照

（三）《飞屋环游记》

《飞屋环游记》是2009年皮克斯动画工作室第十部动画电影及首部3D电影。本片荣获第82届奥斯卡最佳动画长片、最佳配乐两项大奖。

故事情节

《飞屋环游记》剧照如图4-35、图4-36所示。影片讲述的是78岁的卡尔老先生一生都梦想着能环游世界，为了信守对爱妻的承诺，决心带着他与妻子艾丽共同打造的房屋一飞冲天的动人故事。两人一辈子都梦想着到曼茨提到的南美洲"仙境瀑布"去探险，但他们始终都疲于为生活而奔波。直到艾丽病逝，这个愿望也没能实现。

图4-35《飞屋环游记》剧照一

图 4-36《飞屋环游记》剧照二

然而,随着城市的发展,他的屋子正好处在政府计划开发的地皮上,不愿搬离这里的卡尔成了一个"钉子户",政府派人来准备将他送到养老院。卡尔做出决定,用五颜六色的气球带着一整幢房子飞向了空中,离开这里,前往南美,去实现妻子和他共同的梦想!

不过老卡尔没想到的是,他的飞屋上藏着一个小男孩罗素,这个活泼开朗的小男孩也是个探险爱好者。于是卡尔和罗素开始了既惊险又神奇的大冒险。

他们乘着飞屋一直到了悬崖边才停住,卡尔惊奇地发现,"仙境瀑布"就在眼前。他们随后来到了丛林里面。在丛林里,卡尔和罗素遇到一只长着长长红色的喙的色彩斑斓的大鸟,大鸟很喜欢罗素,但不太喜欢卡尔。

他们在一个峡谷里,遇到了探险家查尔斯·曼茨,他的目的是抓住大鸟,证明自己。得知曼茨邪恶目的后,他们便开始了保护大鸟的逃生。最后曼茨和飞屋都坠下云层。爷俩在和大鸟道别后,驾驶着曼茨的飞艇回到了原来的城市,罗素也获得了由卡尔奖励的徽章,他们成了形影不离的好朋友,过着幸福快乐的生活。而他们的飞屋最终随气球独自飘落在仙境瀑布边上,实现了艾丽和卡尔一生的梦想。

动画风格

影片除了技术上的革新(3D)外,还在故事上保持了皮克斯一贯的细腻风格,同时加入了迪士尼擅长的浪漫和温馨。影片开场 4 分半钟讲述了一段甜蜜而忠贞的爱情,此后的故事反复照应了这段平淡而温馨的一生之恋,正是这一段没有对白的戏,在北美公映时,被誉为"史上最令人伤感的 4 分半钟"。

小贴士

仙境瀑布及其周边地形的原型是在委内瑞拉的安赫尔瀑布(世界上最高的瀑布)一带,如图 4-37、图 4-38 所示。

图 4-37 委内瑞拉的安赫尔瀑布

图 4-38 《飞屋环游记》中的仙境瀑布

二、梦工厂

（一）《埃及王子》

《埃及王子》（*The Prince of Egypt*，1998 年）是梦工厂的一部动画片，该片以《圣经·旧约》中"出埃及记"为故事蓝本。《埃及王子》在第 71 届奥斯卡上赢得最佳歌曲奖。

故事情节

在法老（国王）治理的埃及，因为人口暴涨和奴隶造反，于是法老命令把所有男婴扔到河里喂鳄鱼。有位希伯来妇女生了一个儿子，她将儿子放入一个抹上石漆的蒲草箱中，然后恋恋不舍地将箱子放入尼罗河之中。箱子顺流而下一直漂到了皇宫附近的小河，正巧埃及的王后在小河边散步，发现了这个箱子，她打开箱子看到了这个漂亮的小男孩，非常喜欢他，于是她决定收这个婴儿作自己的儿子，并给这个孩子取名叫摩西斯。

从此摩西斯便与王子兰姆西斯一起生活在王宫，王后非常疼爱他，这里没有人知道摩西斯是希伯来人，都以为他是皇后的亲生儿子。长大后的摩西斯遇到了自己的亲姐姐，在姐姐的告白中，得知了自己的真实身世，于是开始对埃及皇室对待奴隶的残酷感到愤慨，他竟然失手打死了一个欺负希伯来人的埃及人，于是摩西斯逃到了米甸地去居住。没过多久老法老去世了，兰姆西斯即位成为新法老。

摩西斯原以为兰姆西斯会使希伯来人的生活得以改善，但却没有想到情况反而变得更加恶化，建宫殿、修金字塔，兰姆西斯无处不在奴役着希伯来人。这时希伯来人的神出现，赐予摩西斯力量让其带领苦难的希伯来人从埃及人的奴役下走出来，在经过一番艰苦的斗争之后希伯来人被摩西斯解救。

图 4-39 至图 4-44 所示为《埃及王子》剧照。

图 4-39《埃及王子》剧照一　　　　　　图 4-40《埃及王子》剧照二

图 4-41《埃及王子》剧照三　　　　　　图 4-42《埃及王子》剧照四

图 4-43《埃及王子》剧照五　　　　　　图 4-44《埃及王子》剧照六

动画风格

《埃及王子》这部动画片比较真实地反映了《圣经·旧约》中描述的希伯来人在摩西斯的带领下逃走埃及的故事。该片有数百位历史及宗教学者为本片担任顾问，耗资近一亿美元历时四年才完成，在制作过程中运用了最先进的电脑动画技术，并且有方·基墨和桑德拉·布洛克等好莱坞当红影星为幕后配音，更有乐坛中的两大天后玛莉亚·凯

莉和惠特尼·休斯顿为该片演唱主题曲。

影片以太阳的颜色做基调,上演了一出族裔情仇。寓教于乐目标:对和平、自由的向往和追求。在西方世界有史以来最伟大的故事中,这个主题得到了很好的体现。

(二)《怪物史莱克》

《怪物史莱克》是一部完全由计算机制作完成的动画片,改编自威廉·斯蒂格的同名童话,自1996年10月开始制作,共耗时四年多的时间,可谓是宏片巨制。

故事情节

很久以前,在一个遥远的大沼泽里住着一只叫史莱克的绿色怪物,他过着悠闲的生活。有一天,他平静的生活被几个不速之客打破,它们是一些从神话王国里逃出来的人物,史莱克为了让他们远离自己沼泽地,还自己平静的生活,就和其中一个会说话而且很贫嘴的驴一起去了那个王国找他们的国王。

国王正在为保住自己王位发愁,因为魔镜告诉他只有娶到公主菲奥娜他才能真正成为国王。国王后来将计就计,让史莱克去救公主,条件是还回史莱克的沼泽地,于是,他和驴上路了。经过一番战斗,史莱克成功地救出公主,但在回来的途中,史莱克发现自己爱上了公主菲奥娜,而公主也已经对史莱克有了感情,但是由于公主自身被诅咒,白天外貌美丽,而晚上会变成怪物,所以一直不敢表白。

最后,正义战胜邪恶,他们历经千辛万苦终于成功地把公主从国王的魔掌中解救出来,而对于我们的英雄史莱克来说,在经历了这一切后,他最大的收获就是学会了怎样与人相处,爱别人和接受别人的爱。只有这样才能拥有真正的幸福。

如图4-45~图4-48所示为《怪物史莱克1》~《怪物史莱克4》的剧照。

图4-45《怪物史莱克1》剧照

图4-46《怪物史莱克2》剧照

动画风格

该影片塑造了一个脾气暴躁、相貌丑陋的绿色怪物史莱克,与以往一统天下的迪士尼动画不同的是,梦工厂这一次创造出了一个全新的童话故事,堪称为对"英俊王子拯救美丽落难公主,两人一见钟情,白头偕老"这种经典迪士尼模式的颠覆和嘲弄。这部

经典动画片已经出了 4 个系列，作为"史莱克"系列的终结篇，《怪物史莱克 4》讲述了史莱克成了名人之后愈发烦躁，并遭遇中年危机。

图 4-47《怪物史莱克 3》剧照

图 4-48《怪物史莱克 4》剧照

（三）《驯龙高手》

2011 年这部《驯龙高手》是一部 3D 电影，总投资 1.6 亿美元。故事改编自葛蕾熙达·柯维尔（Cressida Cowell）的著名童书《如何驯服你的龙》。该片曾获第 83 届奥斯卡最佳长篇动画提名，第 83 届奥斯卡最佳配乐提名，第 63 届金球奖最佳长篇动画提名，第 38 届安妮奖十五项提名，获十项大奖及最佳长篇动画奖。

故事情节

影片讲述了博克岛海盗首领的儿子希卡普（Hiccup），他希望向族人和他爸爸证明自己存在的价值，必须通过屠龙测验，才能正式成为维京博克族的一分子。屠龙测验即将到来，希卡普必须把握这唯一的机会，他必须要杀死一条凶猛的恶龙来证明自己的能力。

于是，希卡普依靠自己的发明，成功地捕捉到了一条最危险的黑煞龙，然而善良的他却放过了那条黑龙。后来那条黑龙和他成了朋友，在他驯服那条黑龙的过程中他的想法慢慢改变，认为要和龙做朋友。而不是靠屠龙为生。他想通过自己和朋友的努力，帮助族人改变想法，就必须除掉住在龙之谷中的那只巨慌龙，解放其他的龙。

后来维京人捉住了黑龙无牙，将无牙绑在船上，让它带路去杀巨慌龙，希普卡就决定带着朋友骑着屠龙训练中使用的龙群一起飞到巢穴，去救无牙，杀巨慌龙，解救族人……

动画风格

影片幽默搞笑，但同时又感人至深，如同去年的 3D 动画片《飞屋环游记》一样，在北美上映时获得了在北美 4055 家影院盛大首映，首映规模超越《爱丽丝梦游仙境》，以 4330 万美元的成绩位列冠军。

三、华纳兄弟

（一）《谁陷害了兔子罗杰》

《谁陷害了兔子罗杰》是一部真人和动画相结合的影片，让真人演员与卡通角色同场表演不是什么新鲜事，而在计算机科技发达的今天更是易如反掌，不过，在当年，当《谁陷害了兔子罗杰》一片横空出世之际，人们却惊讶于它在视觉上的独具匠心和出神入化，该片也因此成为卡通电影史上的一座里程碑。

影片的制作成本为4500万美元，却在当年创造了1.7亿美元的票房奇迹，成为当年最卖座的电影之一。该片更被评为1988年美国国家影评委员会十大佳片，1989年奥斯卡最佳视觉效果、最佳音效、最佳剪辑、特别成就奖。显然，这些都是与它瑰丽奇幻的画面和异想天开的创意密不可分的。

故事情节

影片讲的是：20世纪40年代后期，洛杉矶有一片划由卡通居住的地区，称为"卡通城"。卡通明星兔子罗杰因疑心妻子杰西卡有外遇，拍戏总是表现不佳。卡通电影公司老板马隆便雇佣私人侦探埃迪，去查明情况，并拍下杰西卡偷情的照片，好让罗杰专心投入拍摄。而埃迪因自己的表哥特迪不久前被"卡通城"的卡通人物暗害，便接下了任务。

在卡通城酒吧里，极乐公司总经理马文对女歌星杰西卡的表演十分倾倒。马文靠经营玩具致富，整个卡通城的地产权全都归属他的名下。埃迪从女友多洛丝那里借来相机，暗暗跟踪，偷拍下马文与杰西卡幽会的照片。当罗杰看到这些照片，非常愤怒，便喝下些酒，当他喝完酒后，威力大增，房间被毁。而就在当晚，马文遭暗杀。掌管卡通城治安的法官杜姆认为罗杰是杀人凶手，派出警探黄鼠狼捉拿罗杰。

罗杰仓皇出逃引出一连串麻烦，最后真相大白，原来，杜姆就是这一系列暗杀事件的幕后真凶，兔子罗杰和杰西卡得救了，埃迪和女友多洛丝也重新相聚。马文的遗嘱终被发现，罗杰当众宣读遗嘱，卡通城的地产权归卡通们所有，所有的卡通人物欢声雷动，庆祝这一时刻。

图4-49、图4-50所示为《谁陷害了兔子罗杰》剧照。

图4-49《谁陷害了兔子罗杰》剧照一

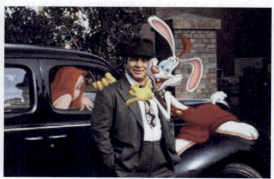

图4-50《谁陷害了兔子罗杰》剧照二

动画风格

影片《谁陷害了兔子罗杰》改编自加里·沃尔夫的同名畅销小说，该片采用黑色侦探片和喜剧片相结合的类型模式，以20世纪40年代好莱坞黄金时期的迪士尼卡通王国为故事背景，采用20世纪80年代当时最先进的电影科技，将真人和动画形象巧妙地融会在一起，赋予动画电影以新的面貌、新的魅力，创造了卡通电影新的纪元。

（二）《僵尸新娘》

《僵尸新娘》是由蒂姆·伯顿导演，约翰尼·德普、海伦娜·伯哈姆·卡特、艾米莉·沃森主演的一部英国喜剧电影。影片最终获得2006年土星奖最佳奇幻类电影，也获得了第78届奥斯卡最佳动画长片的提名。

故事情节

影片讲述19世纪末，暴发户渔业大亨的儿子维克特，将要与没落贵族的女儿维多利亚结婚。虽然他们俩都不愿意结婚，但父命难违。好在彩排的那天，两人一见钟情，可是维克特由于紧张，在婚礼排练上错误百出，很难堪。他想在婚礼前排练宣誓仪式，于是夜晚来到小树林。

然而，意外发生了。当他把戒指套进地上一根树枝上面时，愕然发现树枝竟然变成了一根腐烂了的手指，地动山摇间眼前竟然出现了一个僵尸新娘（艾米丽）。而这个腐烂的手指，正是长在她的身上。她被维克特感人的婚礼誓言触动，便决心跟随他。

僵尸新娘追上了想要逃跑的维克特，带他去了地狱。在交往中维克多不但认识了这个女子，还看到这片死人世界一片欢乐和睦的气氛，他被眼前的情景深深感染，畏惧渐渐散去。

最后善良的僵尸新娘艾米丽看到维克特的未婚妻维多利亚很伤心，就放弃了坚持维克特和她成亲。害死艾米丽的坏蛋误把维克特的毒药当成酒喝了，中毒身亡。维克特和维多利亚终于结婚了，而艾米丽在此时幻化成千万只蝴蝶飞向月亮。

图4-51至图4-56为《僵尸新娘》剧照。

图4-51《僵尸新娘》剧照一

图4-52《僵尸新娘》剧照二

图4-53《僵尸新娘》剧照三

图4-54《僵尸新娘》剧照四

图4-55《僵尸新娘》剧照五

图4-56《僵尸新娘》剧照六

动画风格

该片导演蒂姆·伯顿素有"好莱坞独行侠"之称。据说,《僵尸新娘》花了蒂姆·伯顿整整十年才全部完工。所有角色都是手工制作的真实的木偶,抛弃了现在动画界流行的电脑技术CGI。蒂姆·伯顿和他的制作队伍非常耐心地按照胶片运转的频率,逐格移动木偶,相当繁复且耗时耗力。很多时候一整天的工作,就只能完成银幕上一两秒钟的镜头。

影片《僵尸新娘》延续了导演蒂姆·伯顿一贯的哥特式风格,色彩对比依旧强烈,充满了黑色幽默的温婉和忧伤,冷与暖的交糅,阴森中带着华丽,温暖中藏着残酷,使人看到一个非常诡异的世界。影片的颜色主要是以冷灰色和色彩明艳的暖色为主。人世间灰暗阴冷、死气沉沉,而阴间却色彩明亮、生机勃勃,这种颜色的套用似乎错位,却直接让人们嗅到了蒂姆·伯顿对现实社会的讥讽。片中的音乐也是一大亮点,片子的结尾虽然有些悲凉无奈但依旧充满温情。

小贴士

蒂姆·伯顿(Tim Burton),美国电影导演,如图4-57所示,他在加州艺术学院学习时得到了迪士尼的奖学金,由此他开始正式成为迪士尼的动画师,之后成为导演。蒂姆·伯顿热衷描绘错位,善于运用象征和隐喻的手法,常以黑色幽默、独特的视角而著称。在2007年的第64届威尼斯电影节上,伯顿被授予终身成就奖,这也是威尼斯历史上最年轻的终身成就奖。其代表作有《蝙蝠侠》(1989年)、《剪刀手爱德华》(1990年)、

《飞天巨桃历险记》（1996 年）、《无头骑士》(《断头谷》，1999 年)、《大鱼》(2003 年)、《爱丽丝梦游仙境》(2010 年，如图 4-58 所示）。

图 4–57　蒂姆·伯顿

图 4–58《爱丽丝梦游仙境》

课后作业

1. 教师就某一美国动画作品进行讲解，让学生根据自己记忆中的素材用几分钟画张画，然后收上点评。
2. 欣赏一部美国动画后就其故事的文化背景、人物角色形象的设定进行赏析。
3. 学生选择一些民间故事，设计故事中主角的形象。

第五章

东欧国家动画的发展状况和赏析

学习要点及目标

1. 了解苏联、南斯拉夫、捷克斯洛伐克等一些代表国的动画发展状况；
2. 了解苏联、南斯拉夫、捷克斯洛伐克等国有成效的动画工作者及制作商基本状况；
3. 通过欣赏东欧各国的优秀动画，初步了解东欧各国的动画特点及风格。

本章导读

　　早期欧洲动画家的境遇和美国同行有着天壤之别。美国商业动画制作费用高昂，并有一套经过市场检验的脚本和任务造型规律，所以输入东欧的卡通动画片很受欢迎，东欧本地的动画片无法与之竞争。但另一方面，也刺激了本地动画业另辟蹊径，发展出独特的艺术特色。同时富于创意的欧洲动画家更不想步他人后尘，他们在借鉴美国先进的动画技术的同时也开始探索自己的动画之路。

　　第二次世界大战摧毁了美国动画卡通的商业发行和制作渠道，美国动画的垄断局面被打破。原有世界动画市场的分裂却带来另外一个契机，即不同的国家和地区开始有机会独立发展自己的动画产业，东欧在这样的大环境下也形成了自己的动画风格和特点。通过本章的学习，学生可以了解和欣赏东欧动画影片，使之对东欧动画的认识更深、更广一些。

小贴士

　　政治地理上的东欧仅指苏联的欧洲部分。东欧包括8个原社会主义国家，即前民主德国、波兰、捷克斯洛伐克、匈牙利、罗马尼亚、南斯拉夫、保加利亚、阿尔巴尼亚。但也有国际媒体把苏联解体、东欧剧变后这一地区形成的27个国家，统称为东欧国家。

第一节 苏联及俄罗斯动画片赏析

苏联及俄罗斯动画片的发展得以在世界动画领域取得一定的领先地位,取决于几代动画家们的努力,更离不开俄罗斯民族得天独厚的丰富历史文化资源。该国和其民族优秀的民间神话与童话故事传说、寓言等都是他们创作取之不尽的灵感源泉。在动荡社会和战争的催化下,给动画家们带来的则是更大的挑战和机遇。在动画史上苏联动画片的发展和影响具有深远的意义。

一、苏联及俄罗斯动画片的发展和简介

苏联是一个政治以及民族相当复杂的国家,苏联及其解体后的俄罗斯动画片在世界动画片历史上占有十分重要的地位。其动画发展历程大致经历以下五个阶段:萌芽阶段、缓慢发展阶段、黄金阶段、转变和突破阶段。

在苏联动画发展的萌芽阶段(1912—1929年),有两个代表人物。一个是苏联摄影师、画家兼导演斯塔列维奇,另一个是画家梅尔库洛夫。19世纪初,当"逐格拍摄法"出现后,世界动画史上最初的艺术立体动画片也逐渐产生了,它就诞生于俄罗斯。当"逐格拍摄法"出现后,1907年斯塔列维奇开始独自从事动画创作,并进行探索和实验,于1912年创作了《美丽的柳卡尼达》、《摄影师的报复》等一系列艺术立体动画片作品,为俄罗斯乃至世界动画的发展做出了重要贡献,成为动画电影艺术史上最初的艺术立体动画片。而梅尔库洛夫则于1924年创作了影片《星际旅行》,它的创作完成预示着苏联动画片规模化摄制的形成。

但由于十月革命引发社会的动荡,苏联的动画在当时没能得以发挥出它的潜能。苏联的电影工业发展得不太早,从20世纪20年代中期才开始,社会的变革及工业发展使得苏联电影业得以快速发展,苏联很快进入了世界电影工业的主流。这时苏联动画工作者不断创作出较优异的作品,这其中包括巴斯克金、伊凡诺夫布、布拉姆帕格姊妹等才华横溢的动画工作者。1924年,画家梅尔库洛夫摄制完成了动画影片《星际旅行》,同时也标志着苏联动画片摄制已开始粗具规模。布拉姆帕格姊妹在1925年完成《中国烽火》后,就以每年产一部动画影片的节奏一直延续下来。

苏联在20世纪30年代也同时处于动画发展史中的缓慢发展阶段(1930—1939年)。

20世纪30年代,一批才华横溢的动画家逐渐成长起来,动画职业在苏联社会生活中逐渐固定下来,并在政府主持下成立苏联动画制片厂。但是受当时政治意识形态等诸多因素的影响,苏联这一时期的动画片质量上没有太大的进展,反而在题材选择上发生了停滞甚至后退,只是在生产数量上快速增长。直至1935年由普图什科拍摄的大型木偶剧片《新格列弗游记》才有了新的突破,同时也标志着立体动画片的发展又开始进入到一个新的发展阶段。

第二次世界大战的爆发一方面给苏联动画发展带来困惑;但另一方面却给苏联动

画带来更大的机遇，苏联动画在宣传、教育、观众群体等方面的渗透拓展，极大地扩大了本国动画的影响力。战争使得美国等动画大国受到严重冲击，战争阻断了他们对动画片商业发行的垄断。好莱坞动画业逐渐走向了衰退，而苏联动画电影业却迎来了它的快速发展时期。

20世纪40年代至50年代是苏联动画艺术发展的黄金时期（1940—1959年）。

第二次世界大战开始之后，苏联众多动画家们运用自己的作品，以讽刺漫画及推出宣传动画片等多样形式积极配合反法西斯宣传。战后的苏联动画创作注重现实与传统相结合，苏联动画电影导演们对优秀的民间神话和童话故事、传说、寓言等题材进行改编创作，制作了一批在当时脍炙人口的动画片。如1948年勃龙姆堡兄弟的《费加·扎伊采夫》、阿玛尔里克和波尔科夫尼科夫的《七色花》，如图5-1所示。

图5-1 《七色花》剧照

1950年切哈诺夫斯基拍摄了《渔夫和金鱼的故事》，如图5-2所示，之后又于1954年完成了《青蛙公主》。阿达曼诺夫则于1957年完成了《冰雪女王》的创作。当时苏联动画片不仅在影片的思想内容上积极向上，在构思和艺术手法上也都取得了显著的发展与成就。当时脍炙人口的著名动画作品《长着驼峰的小马》（如图5-3所示），就是苏联动画艺术大师伊凡诺夫在这个时期创作出来的代表作，这个动画片成为苏联现实主义创作风格的标志性典范。当时的苏联是社会主义国家，和中国一样，动画电影也呈现出鲜明的民族特色和政治导向。

1991年苏联解体后，一直到现在，苏联动画艺术发展处于突破时期（1991—2002年）。俄罗斯的动画并没有停止发展，在形式上变得更加多元化，但是在风格上变得有些忧伤和沉重。例如1997年出版的影片《老人与海》，它是由阿里克山大·佩特罗夫根据海明威原著的同名小说改变而成。这些略带忧伤和沉重的影片会感觉有些晦涩，在动画片发展史上起到了先锋和表率作用。

随着苏联动画事业的发展和动画电影作品的激增，动画创作题材越来越广泛，苏联动画家们的创作表现手法也不断创新。

图 5-2《渔夫和金鱼的故事》剧照

图 5-3《长着驼峰的小马》

（一）题材表现形式的变化

这一时期新生动画名家层出不穷，由于所处时代的独特性，苏联动画片艺术风格在这个时期也明显改变。这时已改变原来只面向儿童的局限，开始考虑创作成年人观看的影片，突出时代感和教育性，其内容、语言、造型、风格更加多样化，片长递增注重商业价值。这个时期的代表作品如《巨大的不快》、《罪行始末》、《澡堂》、《岛》等。同时老一代动画大师也在不断进取，伊凡·伊万诺夫创作了《左撇子》、《克尔热茨河之战》，更获得了 1972 年南斯拉夫萨格勒布电影节大奖、美国纽约国际电影节大奖；阿达曼诺夫创作了《长凳子》、《这事我们能干》、系列短片《小猫加夫》；苏捷耶夫创作了《窗子》、《小男孩卡尔松》等作品。

（二）运作手段和制造方法的变化

苏联商业动画影片运作、制造方法逐渐成熟，经济效益增长。20 世纪 80 年代后，苏联的动画片片长等同于故事片的长度，电视动画采取多部多集连续创作的方式，以利于在电视台播放，这样有助于动画片在社会上的推广。这期间有很多优秀的影片，如女导演尼娜·索莉娜的作品《门》于 1987 获德国奥伯豪森大奖；A. 布劳乌斯导演的木偶片《最后一片树叶》；捷日金创作的《洋葱头历险记》；科乔诺奇金创作了 12 集系列影片《等着瞧》。动画家们在动画中对角色的动作和形象进行细致的分工描绘，充分利用动画片和木偶片的艺术成分，取得了很好的票房成绩，如《第三颗行星的秘密》。

（三）解体后的苏联的变化

1991年苏联解体，苏联的主要动画片生产部门，分属独联体各国。解体后的俄罗斯动画片便在世界动画片历史上占有了重要地位。早在20世纪60年代后，苏联动画片的影响力可以同美国、日本抗衡。从苏联解体到现在，俄罗斯动画在形式上更加多元化，而动画的风格则比较忧伤和沉重。如阿里克山大·佩特罗夫根据海明威名作摄制的《老人与海》等，开创了动画片意识上的先锋性和实验性，对当代世界动画影片发展具有深远的影响。

早期的苏联动画突出政治教育作用，为配合现实主义风格，其表现形式则基本采取的是写实主义。20世纪60年代后，动画内容开始反映现实生活，随着创作题材范围的扩大，动画片的表现手段也得到了更新，利用各种材质的动画片纷纷被创造出来。在形式上开始吸收欧洲抽象风格，象征主义、印象主义、表现主义的动画短片的创作层出不穷。同时保持苏联动画片鲜明的绘画性和俄罗斯民族热烈斑斓的色彩取向。人物造型不像美国、日本那样追求程式化，而是突出个性化。

二、苏联卓有成效的动画工作者和制作单位

（一）苏联动画工作者

1925—2002年，俄罗斯（包括苏联）共生产动画片4435部。俄罗斯（包括苏联）的动画大师主要有：

斯塔列维奇，俄国动画片奠基人，其主要作品有《可怕的复仇》、《塔曼》、《夜莺的叫声》、《蕨花》；

代表人物：亚历山大·普图什科，曾于1969年被授予苏联人民艺术家称号，主要作品有《运动场上的事件》、《一百次冒险》、《新格列弗游记》、《金钥匙》；

伊凡诺夫-万诺·伊万·彼得洛维奇，苏联动画片的奠基人之一，曾任国际动画协会副主席，1985年被授予苏联人民艺术家称号，其主要作品有《沙皇图兰德的故事》、《长着驼峰的小马》、《往事》、《魔湖》；

尤里·诺斯坦，主要作品有《雾中刺猬》，于1974年获英伦敦国际电影节年度杰出电影荣誉奖，《鹭鸶与鹤》、《故事中的故事》于1979年获1984年美国洛杉矶动画大奖；

伊波利特·安德罗尼格维奇·拉扎尔丘克，乌克兰动画片始作者之一，原乌克兰苏维埃社会主义共和国功勋艺术活动家，主要作品：《骄傲的小鸡》、《森林公约》、《金蛋》、《生活各半》；

列夫·阿达曼诺夫·康斯坦金诺维奇，古典派动画片创作泰斗之一，致力于以神话史诗为题材的动画片创作，创作年代从1931年至1970年，主要作品有《横穿马路》、《魔毯》、《冰雪女王》；

瓦赫坦戈·巴赫达杰，原格鲁吉亚共和国功勋艺术活动家，一生致力于苏联动画片的发展，主要作品：《萨姆杰尔金历险记》、《桌子的女王》、《萨姆杰尔金在宇宙中》。

（二）主要工作室和动画厂

有资料统计，自 1925 年至 2000 年这 60 多年来，苏联的动画制片厂和动画工作室累计发展了 244 个，主要的代表有以下几个。

1. 苏联动画制片厂

苏联动画制片厂是苏联时期最大的动画制片厂，于 1936 年兼并重组而成。该厂早在 20 世纪 40 年代就出品了《灰脖儿》、《长着驼峰的小马》等享有盛誉的影片，随后的几十年间又涌现出一大批优秀的作品：《金羚羊》、《时间的镜子》、《魔镜》，另外《我给你星星》获 1976 年苏联国家金奖、《第三颗行星的秘密》被授予 1982 年国家金奖。该厂有近百部影片在国际电影节获奖，近 50 部影片在苏联电影节获奖或获荣誉奖。

2. 格鲁吉亚动画片制片厂

格鲁吉亚动画片制片厂以第比利斯电影制片厂为基地，第二次世界大战后其作品受到广泛好评。代表作品：格鲁吉亚民间童话片《尼科和尼科拉》、现代童话片《萨姆杰尔金历险记》以及《松鸦的婚礼》等。

3. 塔林电影制片厂

1941 年起称为爱沙尼亚新闻电影制片厂，1947 年起称为塔林电影制片厂。1958 年起生产木偶片，该厂每年拍摄数部木偶片，后开始生产动画片。

学习与欣赏

1.《老人与海》

《老人与海》是苏联导演阿里克山大·佩特罗夫于 1997 年拍摄完成，片长 22 分钟。图 5-4 所示为阿里克山大·佩特罗夫工作照。

故事情节

故事的背景是在 20 世纪中叶的古巴，主人公是一位圣地亚哥的贫穷老渔夫，里面的配角是一个叫马诺林的小孩。《老人与海》剧照如图 5-5～图 5-14 所示。

这位风烛残年的渔夫一连八十四天都没有钓到一条鱼，几乎都快饿死了。但老人仍然不肯放弃，仍充满对生活向往着的奋斗精神，终于在第八十五天钓到一条身长十八尺，体重一千五百磅的大鱼。大鱼拖着船往大海走，但老人始终不肯松手，风浪里依然死拉着不放，即使没有水，没有食物，没有武器工具，没有助手帮忙，左手又抽筋的情况下，老渔夫也丝毫不灰心。经过两天两夜之后，他终于杀死大鱼，把它拴在船边。但许多小鲨鱼立刻前来抢夺他的战利品。

图 5-4 阿里克山大·佩特罗夫工作照

图5-5《老人与海》剧照一

图5-6《老人与海》剧照二

图5-7《老人与海》剧照三

图5-8《老人与海》剧照四

图5-9《老人与海》剧照五

图5-10《老人与海》剧照六

为保护胜利果实,他必须一个一个地杀死它们,坚持到最后手里只剩下一支折断的舵柄作为武器,但是结果大鱼仍难逃被鲨鱼吃光的命运。最终,老人精疲力竭地拖回的只是一副鱼骨头。

老渔夫艰难地回到自己的家躺在床上,为忘却眼前残酷的现实,他只好到梦中去寻找和体会那昔日美好的岁月。

老渔夫虽然老了,他的人生可以说很倒霉、失败,但他仍旧一直坚持不懈地努力。而且虽然失败,却能在失败中寻求安慰,找到精神及风度上的胜利。这部动画片用感人的画面表现了一种奋斗的人生观,即使面对的是不可征服的大自然,但人仍然可以得到精神意志上的胜利。

虽然结果或许成功或许失败,但在奋斗的过程中,我们可以培养人的自强不息、永不放弃的精神、信念,看到人类如何在大自然中生存,如何在困境中顶天立地。

图5-11《老人与海》剧照七

图5-12《老人与海》剧照八

图5-13《老人与海》剧照九

图5-14《老人与海》剧照十

动画风格

1997年阿里克山大·佩特罗夫克服了资金环境与技术带来的种种困难,用自己的聪明才智将海明威的《老人与海》,改编成为一部具有强烈震撼力,故事情节引人入胜的动画影片搬上了银幕。这位在国际上负有盛名的独立动画制作者,不仅具有动画界少有的写实主义艺术审美眼光,在影片制作中绘制方法也是他所特有的。他是用指尖蘸着油彩在玻璃板表面直接进行动画制作,显示出他惊人的美术绘画功底。

《老人与海》这部动画片的魅力,不仅仅在于海明威原著精彩感人的故事本身,更在于它独一无二的油画的表现风格。本身就是俄罗斯著名画家的阿里克山大·佩特罗夫用手指在毛玻璃上完成了这部巨著。油彩在底部打上灯光,毛玻璃上所表现出的透明和鲜亮颜色以及大胆精确的笔触效果,仿佛是在观看一幅会动的油画,让人叹为观止。《老人与海》剧照如图5-15、图5-16所示。

图5-15《老人与海》剧照十一

图5-16《老人与海》剧照十二

阿里克山大·佩特罗夫认为,因为要独自一人完成整部动画的拍摄绘制,所以用手指作画更容易,可以画得更快,而且想画什么就画什么,心灵与手指相通构成与绘画之间最直接的一条捷径。

阿里克山大·佩特罗夫采用多层玻璃面进行制作,拍摄同一个镜头时,他往往在一层画面上制作人物,同时在另外一层画面上制作背景,灯光逐层透过玻璃拍摄完第一帧画面后,他再通过对玻璃上的湿油彩进行调整来拍摄下一帧画面。这样便于调整,又省力又省时。

《老人与海》拍摄风格也与众不同,它是采用70毫米电影胶片拍摄完成的。一般传统的动画普遍采用的是35毫米的电影胶片,大尺寸动画的制作对于绘画者来说无疑需要更大的工作量。影片绘制中原本微不足道的错误也会被放大到不可原谅,这就需要动画作者具有更好的绘画技巧和动画运动规律知识,还有常人难以想象的耐心和意志力。常规35毫米胶片拍摄的动画影片,绘制的画面均是9英寸到12英寸,而《老人与海》这次用70毫米的胶片,它的投影画面将是35毫米画面的5至7倍之大。不难想象《老人与海》这部动画片艺术魅力和表现风格的巨大创举。

小贴士

阿里克山大·佩特罗夫一直使用油画这种方法制作动画片,他曾这样谈论自己,说他很早就习惯用油画这种创作方法制作动画,不断熟练运用已将近十五年了。他感觉电影可以与绘画艺术一起来创造新的视觉效果。这次独立完成这样的巨制对他来说也完全是新的尝试。当他开始制作《老人与海》这部片子的时候,也没感觉到会有什么特殊之处,只是感觉画面比以往的画面大了许多,但当把画面投到银幕上时,他自己也惊呆

了，那些被投到银幕上放大了的画面就像是巨幅油画，如图 5-17、图 5-18 所示。

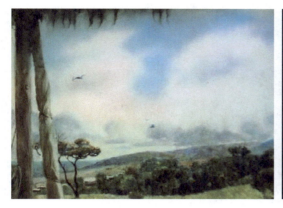
图 5-17《老人与海》剧照十三

图 5-18《老人与海》剧照十四

阿里克山大·佩特罗夫把这篇巨著浓缩于 22 分钟的动画影片里，其难度是超乎寻常的，他花费了整整两年半的时间，独自一人经历了漫长而艰辛的创作生活，而支持他坚持下来的动力是海明威创作的《老人与海》这个感人的故事，小说中的老人对信念的坚持深深地激励了他，最终取得了本片的空前成功。

2.《第一纵队：真实时刻》

2009 年的《第一纵队：真实时刻》其电影导演是谢尔盖·埃斯曼和伊利纳·萨维纳，由日本、加拿大、俄罗斯合作完成，片长为 70 分钟。2009 年该影片在法国戛纳电影节首映，2009 年 6 月在第 31 届莫斯科国际电影节上荣获"处女作奖"及"新进导演特别奖"以及"《俄罗斯商报》奖"三项大奖。《第一纵队：真实时刻》剧照如图 5-19 所示。

图 5-19《第一纵队：真实时刻》剧照一

故事情节

片子原名《First Squad:The Moment of Truth》，是由俄罗斯和加拿大组成的 Molot Entertainment 公司与日本知名的 Studio 4℃动画工作室制作。故事情节是虚构的，讲述的是第二次世界大战期间在苏联和德国的交战时期，一群具有特殊能力的少年被派往前

线与入侵的德国军队作战,而他们的敌人是德军中最让人闻风丧胆的党卫军黑衫队。德国纳粹军的党卫队司令官马丁·林茨妄图通过魔法唤醒 12 世纪东征的十字军的鬼魂为纳粹服务,以组成幽灵军团来侵占苏联领土。《第一纵队:真实时刻》剧照如图 5-20 至图 5-26 所示。

图 5-20 《第一纵队:真实时刻》剧照二

图 5-21 《第一纵队:真实时刻》剧照三

图 5-22 《第一纵队:真实时刻》剧照四

图 5-23 《第一纵队：真实时刻》剧照五

图 5-24 《第一纵队：真实时刻》剧照六

图 5-25 《第一纵队：真实时刻》剧照七

图 5-26 《第一纵队：真实时刻》剧照八

苏军的五位年轻战士纳德娅、雷欧、泽娜、玛尔塔、瓦尔娅在苏联军队中服役,他们临危受命接受手术改造成为"超能力士兵",而他们的任务即是尽全力消灭这批幽灵兵团,以击败纳粹司令官的野心。他们历尽艰辛与纳粹的幽灵兵团作战,终于粉碎敌人的野心。

 动画风格

本片是俄罗斯动画片领域与外国动画同行的合作结晶。场景绘制细腻、色彩冷峻,充分体现了俄罗斯荒凉辽阔的风格,人物设计优美、技术成熟经典体现了日本动画的功力,而加拿大动画的电脑特效也为影片增色不少,如图5-27所示。

图5-27《第一纵队:真实时刻》剧照九

该影片是日本和俄罗斯动画人首次联合制作,影片也存在些许不成熟的地方,故事情节将魔幻与现实交织融入大的历史背景中,引人入胜。但是故事发展太快,情节起伏变化给人程式化的印象,没有出新出奇。综合来说,本片仍不失为俄罗斯动画最新的重量级力作,让人们看到了俄罗斯商业长篇动画振兴的希望。

第二节 南斯拉夫"萨格勒布学派"及动画片赏析

一、"萨格勒布学派"的产生

南斯拉夫共和国的首府萨拉热窝是该国重要的电影生产基地。但早期的动画电影,却是这个共和国家的其他成员国领跑南斯拉夫的动画业,其中萨格勒布和贝尔格莱德成为南斯拉夫的两个最重要的动画中心,并在此基础上产生"萨格勒布学派"。

"萨格勒布学派"是由法国电影史学家乔治·萨杜尔提出的。"萨格勒布学派"并不是一个固定学术团体,而是工作在同一个电影制片厂、作品风格相近、对动画艺术有着相似观念的一群电影动画人。在这里南斯拉夫艺术家有更多的自由空间,艺术家们更关注各自的创作环境和自己独特的艺术特色。

属于"萨格勒布学派"的动画电影制片厂中的动画、描线、上色,以及其他辅助人员

的岗位职业是固定的,而导演、漫画家、原画、艺术指导等创作人员却是流动的。他们还会在编剧或导演等岗位不时地变换职业角色。这些自由艺术家可以按个人意愿与任何一个电影制片厂签约,也可随时参与到动画之外的其他艺术创作中去,如连环画、漫画、插图、招贴等。动画家们有机会经常改变思维方式和工作方式,丰富的艺术经历使他们精通动画制作的各个环节和技巧;通过与不同艺术家的合作,使自由艺术家之间建立起了良好的协作意识并且彼此影响和提高。

"萨格勒布学派"的艺术家有机会参与动画以外的艺术创作,使得他们能够广泛了解其他艺术形式的最新潮流,并能将其很快地运用到动画创作中去。当世界动画在迪士尼风格的统治之下时,萨格勒布的动画艺术却能独树一帜。第二次世界大战后,以社会主义苏联和资本主义美国为首,形成了东方、西方两大阵营进行了数十年的对峙,这就是著名的"冷战"时期。"萨格勒布学派"就是在这特定的历史时期逐渐发展壮大的。"萨格勒布学派"在几十年内制作了六百余部动画片,获得了包括奥斯卡奖在内的数百个能和迪士尼相提并论的动画成就,而在艺术创造性上则更胜一筹,成为世界动画史上的传奇。

"萨格勒布学派"是"冷战"造成的文化奇迹。短暂的"萨格勒布学派"发端于20世纪50年代,至20世纪80年代后期渐渐淡出了国际动画界的舞台。

二、南斯拉夫动画简介

20世纪20年代左右,南斯拉夫动画作品主要集中在商业、教育方面,但是也已开始了一种全新的尝试。南斯拉夫动画界代表了年轻人喜爱的新潮流。而南斯拉夫第一个独立的动画影片《大绘》就顺应了这种潮流。

(一)大众化的艺术动画

在这个动画影片之后,一系列的动画影片不断产生。通过美国、捷克斯洛伐克的动画影片交流学习,他们慢慢形成了自己的风格,有了创新和突破。从发展的角度来说,接下来在"萨格勒布"中心制作的影片就是有一些质的方面的转变。从那时候开始,南斯拉夫的动画不再只属于儿童,而是成为一种艺术。

(二)萨格勒布国际动画节

自20世纪50年代起就一直是克罗地亚动画片的重要生产基地的"萨格勒布电影公司",为了推动动画产业的发展,专门成立动画中心。他们的动画片多为个性鲜明的艺术动画,与以迪士尼动画为代表的商业影片有着明显区别。来自世界各个国家地区的各种风格的动画作品都来南斯拉夫参加"萨格勒布国际动画节"的比赛,"萨格勒布国际动画节"是欧洲第二个世界性动画节,它为当时的艺术动画提供了一个难得的展示交流平台。

(三)灵活自主的创作空间及政府的强有力支持

"萨格勒布电影公司"的动画家们在这里则拥有更灵活自由的发展空间,自由挥洒

发展制作有趣的故事，他们的作品既新奇又给人以震撼和启发。他们的创作也得到了政府的强有力的支持。主要生产电影短篇，他们成立了自己专门的动画部门，开始生产一些富于现代感的原创动漫影片。

每一个导演都有自己与众不同的风格，一切都体现在他们自己的作品当中。萨格勒布的动画片在1962年获得了奥斯卡的动画奖，这是在欧美国家之外，第一个获得奥斯卡的影片。东欧各国相互之间也采取合拍的方式，1981年南斯拉夫和罗马尼亚合拍了《玛丽亚·米拉别拉》。

三、南斯拉夫卓有成效的动画工作者

南斯拉夫有无数优秀的动画工作者，而最有代表的动画工作者则是波尔多。波尔多是"萨格勒布学派"的创始人之一。1950年波尔多离开学校和他的几个同事一起开始制作萨格勒布动画史上的第一部动画片《大绘》，这部完全不同于迪士尼的动画，也被公认为是"萨格勒布学派"动画片的开端。

此片也使波尔多成为萨格勒布动画学派的代表人物。同年，波尔多等人创建了萨格勒布的第一个专业动画工作室——"彩虹电影公司"。

在当时欧洲只有少数几个国家可以拍摄动画作品，南斯拉夫是第四个能够生产动画片的国家，前三位是美国、苏联、捷克斯洛伐克。同时，波尔多带动了整个南斯拉夫动画的发展。但因为当时南斯拉夫经济状况不太好，政府关闭了彩虹电影公司。

20世纪50年代末，萨格勒布的动画家又对动画艺术作了一些新的探索，他们利用绘画和密集线条的形式拍摄了一系列实验性的动画。1957年波尔多回到萨格勒布加入"萨格勒布电影公司"动画部。

1961年，"萨格勒布电影公司"发生了一场称之为"完全创作"的运动，动画师们要求独立指导自己的动画片。通过那次运动波尔多和同事认识到，作为一名艺术家应当独立完成自己所有的想法和创意。在这期间他始终保持自己独特的创作风格，影片以无助的大众作为创作主题，既代表了普通的南斯拉夫人，同时也让每一个观众从中看到了自己的缩影。

🔍 学习与欣赏

1.《代用品》

1961年的《代用品》剧照如图5-28所示。南斯拉夫动画，导演是武科蒂奇，片长为10分钟。1961年获旧金山动画节一等奖；1962年获得第34届奥斯卡动画短片奖；1962年获得贝尔格莱德动画节一等奖；1962年获得萨格勒布城市奖；1962年获得奥伯豪森动画节瑞尔特别奖；1963年获得布拉格动画节第一名及观众奖；1971年获得费城动画节特殊贡献奖。

20世纪60年代东欧各国的政治经济危机已经日趋严重，这种经济政治状态反映在各个领域，此时的动画创作也反映社会现实中的畸形现状，讽刺了人们潜意识中的自私

和虚假的人际关系。该片就是当时比较具有代表性的讽刺作品,影片中虚无的生活正是东欧、南斯拉夫剧烈动荡的社会真实写照。

图 5-28 《代用品》剧照一

故事情节

动画片为我们描绘了一个想象中的抽象世界,一个简化的像几何形的戴帽子男人开车来到美丽的海边度假,而他的财物大到汽车、小到床垫都是充气气球做的,营造出了一个让他满意的安逸的度假氛围。

充气气球不断被他变作帐篷、躺椅、水球等舒适物件,但他并不满足。他又想用气球变出美食和美人,而且由于不满意第一个女人的身材,他毫不犹豫地将其放掉气抛在一边。终于在戴帽子男人一手操纵下制作出来一个颇具姿色的美人,男人非常满意,可是美人却看不上他。《代用品》剧照如图 5-29、图 5-30 所示。

图 5-29 《代用品》剧照二　　　　　　　图 5-30 《代用品》剧照三

为了能赢得美人的芳心,戴帽子男人卑鄙地利用充气气球制作了一条鲨鱼来恐吓她,再跳出来"英雄救美"将鲨鱼也放了气,美人暂时被他征服投入了他的怀抱。《代用

133

品》剧照如图 5-31、图 5-32 所示。

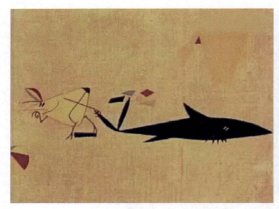

图 5-31 《代用品》剧照四

图 5-32 《代用品》剧照五

但美人并不安心与他为伴，趁他不留神便勾搭上一名健硕的男子，戴帽子男人心生怒火，因妒生恨尾随其后。在一个小岛上将美丽的女人放气杀死，健硕的男子伤心欲绝也拔出了身上的塞子自杀，他也是一个充气代用品。《代用品》剧照如图 5-33 所示。

戴帽子男人心满意足地收起他的充气代用品驾车离开，在路上却意外地碰上了一颗弯曲的小钉子，汽车像气球一样爆炸了，戴帽子男人倒在路旁，随着镜头的推进，男人的手指端蹦出了一个塞子，他顿时泄气瘫软。原来戴帽子男人也不过是可充气的代用品而已。《代用品》剧照如图 5-34 所示。

图 5-33 《代用品》剧照六

图 5-34 《代用品》剧照七

动画风格

《代用品》这部动画在人物造型特点上明显吸收了法国超现实主义艺术大师米罗的绘画风格，纤细的线条勾勒形象非常简洁，用色大胆明快富于童趣，再配合平涂的背景色，既有平面装饰的美感，又有充分表现超现实的神秘感，与影片的情节完美结合。用一个个简单的几何形体把性格鲜明的人物塑造得惟妙惟肖。

在动作的处理上连贯、流畅也是本片的显著特点，虽然一个个人物是由简单的几何

形体构成的,但人物的肢体语言却做得非常好,没有一点不自然。夸张的人物表情与动作也是本片的显著特点,配合角色疯狂的行为更加凸显了影片批判虚伪社会关系下人们扭曲的心灵。

在影片的整体风格上体现了"萨格勒布学派"动画的艺术风格,注重舞台的作用,用一个小人物在自己虚构的舞台当中进行表演,用夸张的情节将平凡生活中的问题放大到让人不寒而栗的地步,从而引起观众的深思,这与以往迪士尼英雄史诗、拯救社会的人物形象大相径庭,更具有了一种批判现实主义的艺术品位。

2.《相册》

《相册》1980 年出品,南斯拉夫动画,它是电影导演克里斯莫·吉莫尼克拍摄的,片长为 10 分钟。导演克里斯莫·吉莫尼克绘制的南斯拉夫超现实动画《相册》是萨格勒布学派的佳作。本片是南斯拉夫萨格勒布动画学派在 20 世纪 80 年代完成的最优秀的动画作品之一,曾在国际上获得多个奖项,1983 年获贝尔格莱德金奖、安妮奖最佳开场影片,1984 年获马德里一等奖。

故事情节

影片表现了一个年轻的女孩在桌前翻看自己的相册,相册里都是黑白的老照片,有幼年的自己、父母还有自己的爱人,十分温馨。《相册》剧照如图 5-35 至图 5-38 所示。

图 5-35《相册》剧照一

图 5-36《相册》剧照二

图 5-37《相册》剧照三

图 5-38《相册》剧照四

当她翻看到一张自己在幼年时摘花的照片时,照片渐渐变得有了色彩,而主角也随之进入了拍照时的场景。《相册》剧照如图 5-39 至图 5-42 所示。

图 5-39 《相册》剧照五

图 5-40 《相册》剧照六

图 5-41 《相册》剧照七

图 5-42 《相册》剧照八

回忆中的女孩碰到了一个牵着大狗的男孩，男孩的狗疯狂地追赶女孩并叼走了她的裙子，女孩非常愤怒，她的怒气幻化成了一个身着铠甲的蓝色巨人，巨人手中宝剑一挥男孩和恶狗都化成了灰烬，巨人把裙子还给了女孩，而女孩自己则变成了长着翅膀的精灵。《相册》剧照如图 5-43 至图 5-46 所示。

图 5-43 《相册》剧照九

图 5-44 《相册》剧照十

图 5-45 《相册》剧照十一

图 5-46 《相册》剧照十二

女孩化身成绿色的精灵冒着风雨在空中飞舞,最终降落在一朵巨大的红花上默默地忍受风雨,她心中浮现出恐怖的魔鬼。这时她身下的花朵开始剧烈地抖动,并且快速长成了一棵大树不断向上,女孩抓住树尖,可树尖却变成一匹马的形状并最终坠落。《相册》剧照如图5-47至图5-50所示。

图5-47 《相册》剧照十三　　　　　　　　图5-48 《相册》剧照十四

图5-49 《相册》剧照十五　　　　　　　　图5-50 《相册》剧照十六

这时画面回到现实,女孩刚洗完澡正在自己剪头发,而思想中的女孩也在梳妆打扮后身着礼服,开着一辆20世纪30年代的老式豪华跑车横冲直撞,消灭排成行的黑帮坏蛋。《相册》剧照如图5-51至图5-54所示。

这时的动画进入了全片的一个经典画面,随着女孩面部特写镜头的推进,她所乘坐的跑车发生了变形,汽车的各部分结构像有生命一样运动着,渐渐地变成了一匹机械构成的烈马在浩瀚的星空飞奔。《相册》剧照如图5-55至图5-60所示。

图5-51 《相册》剧照十七　　　　　　　　图5-52 《相册》剧照十八

137

图5-53《相册》剧照十九

图5-54《相册》剧照二十

图5-55《相册》剧照二十一

图5-56《相册》剧照二十二

图5-57《相册》剧照二十三

图5-58《相册》剧照二十四

图5-59《相册》剧照二十五

图5-60《相册》剧照二十六

女孩的意识回到汽车上,在飞驰的公路上她与迎面开来的另一辆汽车上的男子四目相对瞬间相爱,他们后半生的幸福生活化作一张张相片翻过,女孩转眼已变成满脸沧桑的老人。《相册》剧照如图 5-61 至图 5-64 所示。

图 5-61 《相册》剧照二十七

图 5-62 《相册》剧照二十八

图 5-63 《相册》剧照二十九

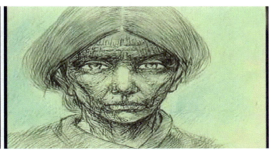

图 5-64 《相册》剧照三十

女孩回到现实继续梳妆,而思绪很快又化成红发少女继续生活在幻想中。《相册》剧照如图 5-65、图 5-66 所示。

图 5-65 《相册》剧照三十一

图 5-66 《相册》剧照三十二

动画风格

在制作上本片以铅笔淡彩的方法绘制,在体现出作者深厚的造型能力的同时又显得清新淡雅,而且因为铅笔线条的无规律性和水彩颜色的不均匀特点,所以每一帧的原画

和中间画不可能百分之百地重合。而这种按一般动画制作规律被认为是缺点的现象,在作者有意的运用下反而增加了动画的超现实感。影片抖动的画面、变幻的色彩体现了惊人的艺术表现力。

在情节上作者运用意识流的方法使观众和角色都游离于虚幻和现实之中,思维随着作者天马行空。而看完全片后又引人深思,每个观众都会结合自己的人生经历对影片的不同情节产生独特的理解。

第三节　捷克斯洛伐克动画发展状况及动画片赏析

一、捷克斯洛伐克的现代动画和特点

(一)捷克斯洛伐克是现代动画运动的先锋

捷克、斯洛伐克有着悠久的动画历史以及文化传统,捷克斯洛伐克由于国家电影局的支持,自1945年以来在布拉格和哥特瓦尔德两地兴起了两个动画片学派,并出现了伊利·唐卡等著名的世界级动画艺术大师。我国的著名动画人靳夕以及日本的动画大师川本喜八郎都曾经师从伊利·唐卡。

小贴士

现代动画运动受德国包浩斯设计学院理念的影响,其主旨在于改变和统一艺术的规则,包括设计、建筑、戏剧和电影。非具象、抽象的前卫动画在此运动下应运而生。

运动主要包括像捷克斯洛伐克、加拿大等国的艺术家,其中芬兰的画家舍唯吉、瑞典的维京·伊果林及德国的奥斯卡·费辛杰、汉斯·瑞希特、沃尔特·鲁特曼等,这些都是先锋主义者的创始人,都是运用动画追求艺术形式的画家。

如瑞希特的动画中重复出现的几何建筑图形,在不同节奏下做角度及大小远近的变化,观者犹如体验观赏建筑物的经验,沉浸在其发展的动作逻辑、美和连续性中。

(二)捷克斯洛伐克动画以对社会和人性深层的探索为主题

捷克斯洛伐克动画片尤其以木偶片著称。由于捷克斯洛伐克特有的历史地理环境造就出与众不同的民族性格,在捷克斯洛伐克动画中常令人感受到一种深沉的黑色幽默感,超现实的心理意识、不合逻辑的各种诡异风格。它经常运用美妙的隐喻和微妙的暗示,探讨展示人性、情感深层的主题,使得观众在诙谐的情节中去深深思考。因此捷克斯洛伐克动画影片的语言结构比常见的商业片要更具有个性化,更丰富、更现实。

在20世纪90年代以前,捷克斯洛伐克动画木偶片的创作每年高达上百部。在捷克、斯洛伐克,木偶戏是一种古老的娱乐形式,无论儿童还是大人都热衷于欣赏木偶戏,因此捷克斯洛伐克动画也以木偶定格动画居多。

二、捷克斯洛伐克代表性动画公司

（一）哥特瓦尔德小组

哥特瓦尔德小组是在1940年为了用动画片给皮鞋企业做广告才组建的动画片制作组。"二战"后，哥特瓦尔德小组的动画家海尔密纳·梯尔洛瓦专门为儿童摄制木偶片，如《木偶造反》、《失败的木偶》这些木偶片都获得了成功。

（二）动画人工作室

捷克斯洛伐克较有代表性的动画人工作室1994年成立于布拉格。工作室制作了50多个原创动画影片以及大量的广告和各种视频。动画人工作室还为捷克的动画艺术学院培养毕业生，资助了很多动画影片的后起之秀。

（三）"毛线衫兄弟"动画片厂

"毛线衫兄弟"动画片厂是1945年成立于布拉格，以画家和雕刻家伊利·唐卡为中心组成。片厂最初制作的都是富于个人特色的动画片，如《祖父和甜菜》、《礼物》和《弹簧玩偶》。1947年具有传统木偶戏表演经验的伊利·唐卡开始专门投入到木偶片的摄制，1948年拍摄的《捷克年》在威尼斯电影节上获得大奖。伊利·唐卡还曾尝试拍摄类似剪影的剪纸片《马戏团》和以浮雕构成的动画片《捷克的古老传说》。

（四）布拉格动画短片及木偶制片厂

在我国广为流传的动画片《鼹鼠的故事》就是捷克斯洛伐克的布拉格动画短片及木偶制片厂制作的。最早的一部鼹鼠动画制作于1957年，当时的鼹鼠形象还比较拟人化，没有我们后来熟知的那么憨态可掬，而且片中是有对白的。从20世纪60年代中期开始，鼹鼠的形象才固定下来。

20世纪60年代末到80年代初是鼹鼠系列的创作巅峰时期。其中1984年出品的《鼹鼠与伙伴》是一个长片。制作时间距今最近的一部片子是《鼹鼠和闹钟》，制作于1994年，如图5-67所示。

图5-67《鼹鼠和闹钟》

三、捷克斯洛伐克动画家

伊利·唐卡，如图5-68所示，是捷克斯洛伐克人偶动画大师，影响了无数来自各国的重要动画家。伊利·唐卡作为在捷克斯洛伐克奠定了定格动画技术的开创者，像东欧的动画家一样，他的作品在歌颂祖国和民族的同时，也隐晦地对当时的社会现实进行讽刺

批判。例如在木偶片《捷克古老传说》中他制作的木偶可爱而细致,场景与服装精细华丽。

他在影片中不是单纯地依靠摆拍木偶,而是利用镜头变化与灯光来烘托气氛。同时严格围绕改编或是自创的故事线对木偶动画进行设计。他让小小的木偶由原本无生命的物体变为栩栩如生的角色,表演出各种悲欢离合的故事。在"二战"后,他被指派成立捷克斯洛伐克国家电影动画部门,十年间几乎所有捷克斯洛伐克的人偶动画作品都出自他旗下的工作室。

最为国人熟悉的伊利·唐卡的作品是《好兵帅克》,伊利·唐卡又将木偶同旧照片和约瑟夫·拉达的著名插图结合在一起,就是完全忠实于雅·哈谢克的小说原著插图造型的《好兵帅克》了,如图 5-69、图 5-70 所示。

图 5-68　伊利·唐卡

图 5-69《好兵帅克》剧照一

图 5-70《好兵帅克》剧照二

《好兵帅克》是一部重视再现小说原貌的片子,甚至有些极端,捷克式的幽默与俚语贯穿始终,读过原著后再看此片别有一股文字般情景再现的感觉。为了把《好兵帅克》搬上银幕,这部影片由于不敢背离贾洛斯拉夫·哈塞克的原作,不得不表现一个滔滔不绝、口若悬河的帅克,说着一口无法翻译的布拉格方言,如图 5-71 所示。

伊利·唐卡此后自由地改编了莎士比亚的《仲夏夜之梦》,该片在某些方面近似《捷克古老传说》,具有杰出的雕刻风格,像一出场面壮丽的歌剧。

小资料

伊利·唐卡 1912 年 2 月 24 日出生,他因心脏病于 1969 年 12 月 30 日在布拉格去世,享年 58 岁,靠着几部动画作品,迅速地使捷克斯洛伐克木偶动画扬名世界。例如 1959 年

改编自莎士比亚名作的长篇动画《仲夏夜之梦》就是其代表作之一。1946年起,由伊利·唐卡出任布拉格原电影制片厂厂长,生产出无数的动画影片,他成了该片厂的金字招牌。该片厂为表纪念之意,从此以伊利·唐卡片厂命名致敬。伊利·唐卡工作照如图5-72所示。

图5-71《好兵帅克》剧照三

图5-72 伊利·唐卡工作照

学习与欣赏

《手》

1965年《手》,捷克斯洛伐克动画,电影导演伊利·唐卡拍摄,片长:18分钟。

伊利·唐卡一生中最重要的、也是绝唱的作品就是1965年完成的《手》,影片讲述了艺术家在一个压抑社会中失去艺术自由创作处境的真实寓言。这部《手》只有两个"演员":一个小木偶和一只大手。

故事情节

片中小木偶代表的艺术家正全神贯注制作黏土罐,这时一只大手像人一样破窗闯入,逼迫艺人照他自己做一个手的英雄雕像出来,艺术家断然拒绝但作品被全部砸烂。《手》剧照如图5-73至图5-77所示。

当艺术家修复了作品后,大手再次出现重复上次的要求。大手见艺术家拒绝就改变策略,用电视反复播放有关手的英雄形象,妄图对艺术家进行洗脑让他服从。这也被艺术家识破,他勇敢地拿起锤子奋起反抗打跑了大手。

艺术家把电视搬出家门认为这样就可以逃离大手的控制,可是大手又通过报纸

图5-73《手》剧照一

用舆论继续干涉艺术家的生活,并用艺术家最心爱的小花来威胁,最终让艺术家屈服,同意为它塑像。《手》剧照如图 5-78 至图 5-81 所示。

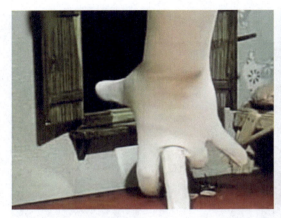

图 5-74 《手》剧照二

图 5-75 《手》剧照三

图 5-76 《手》剧照四

图 5-77 《手》剧照五

图 5-78 《手》剧照六

图 5-79 《手》剧照七

图5-80《手》剧照八

图5-81《手》剧照九

艺术家被逼无奈，只好答应为大手塑像，但并不积极，进度缓慢。后来一只套着网眼袜象征女人的手前来诱惑艺术家，转眼间艺术家就被绳索套住了。醒来后他发现自己已被囚禁，像一个牵线木偶一样为大手雕琢塑像。《手》剧照如图5-82至图5-85所示。

图5-82《手》剧照十

图5-83《手》剧照十一

图5-84《手》剧照十二

图5-85《手》剧照十三

在艺术家完成了雕塑后,大手为他戴上了象征荣誉的桂冠和奖章。艺术家被大手放回了家,但是他却意外地被自己心爱的花盆砸倒。电影结束时,艺术家被折磨致死,象征权力的大手又一次出现,一手操办了艺术家的风光葬礼,盖棺定论后别上了一枚象征荣誉的勋章,并赞颂他为国操劳而死的伟大。《手》剧照如图5-86至图5-88所示。

图5-86《手》剧照十四

图5-87《手》剧照十五

图5-88《手》剧照十六

动画风格

在《手》这部作品中,伊利·唐卡把影片中艺术家的形象制作得像一个小丑,表情无辜又充满哀伤,充满了对自己处境的自嘲意味。虽然片中的木偶面部没有表情,四肢动作僵硬,但照明、色彩和建造得非常出色的布景却赋予它们强烈的生命力。而另一位主要反派角色——大手,虽然是由真人的手来表示,但每一帧的动作都设计得定位准确,富有灵性。把一个虚无的形象设计得充满感情具有表演张力,很好地配合了紧张诡异的情节。

在情节上,伊利·唐卡把艺术家对待强权的态度处理得准确真实,从开始的严词拒绝到激烈的反抗再到受威胁无奈妥协,最终中了欲望的圈套被奴役。艺术家的结局是被

自己牺牲自由来保护的花盆砸死，这可以理解为是自由对他苦难生活的解脱。像本片这样深刻地对现实社会进行批判的动画作品，在世界范围内都是罕见的。

在拍摄手法上伊利·唐卡除了运用木偶和实物还充分利用真实的图片影像，强化"手"的特殊动作在现实生活中所具有的含义，帮助观众认识到独裁和强权的无所不在。伊利·唐卡融汇数十年创作功力来表达反独裁的主题，取得了震撼人心的效果。此后他停止创作，直到1969年离世。

对比发现

如图 5-89、图 5-90 所示，对美国定格动画《僵尸新娘》和捷克斯洛伐克定格动画《手》进行比较，可以发现，虽然两部动画作品的主题基调都是比较阴郁灰暗的，但美国动画始终考虑的是市场和观众群的趣味倾向，商业娱乐的目的明显，所以主题并不深刻，更多的是猎奇心理的表现。反观东欧动画由于社会制度等外部环境作用，创作者主观上的批判意识强烈，所以在主题上更加尖锐深刻，拍摄作品的目的是警醒大众而非娱乐，所以东欧动画在故事情节、人物形象设计、镜头的运用上更加前卫，现代主义、超现实主义风格作品成为东欧动画的主流。

图 5-89《僵尸新娘》剧照

图 5-90《手》剧照十七

温故而知新

纵观东欧的动画发展历程，我们看到社会主义的现实主义文艺精神与东欧各民族传统文化的结合成就了独树一帜的动画艺术语言。区别于欧美动画的脱离现实的甜美、商业以及无节制地追求视觉上的华丽；东欧动画的画面语言简洁尖锐、内容深刻而隐晦，动画艺术形式自由，富有创造力，具有强烈的现代艺术感。即使在21世纪的今天看来依然前卫，难以超越。

通过对东欧动画艺术的赏析，我们可以发现只有真正形成具有民族特色的动画才能得到发展，才更具有生命力。各国都有自己民族的独特文化，我国动画产业要实现可持续发展同样要以培养中国特色的动画艺术为目标，形成自己的动画流派，培养出一批在世界动画业颇具影响的动画大师。

课后作业

1. 简述定格动画。
2. 苏联动画的表现形式主要有哪些？
3. 结合动画片《手》简述捷克斯洛伐克动画的特点。

第六章

西欧动画片赏析

💡 学习要点及目标

1. 了解西欧各国的动画发展过程，了解西欧各国的动画风格特点；
2. 通过对本章的学习、鉴赏，了解西欧各国动画现状。

📖 本章导读

西欧指传统意义上的欧洲国家，如英国、法国、德国、意大利、西班牙等国。"东欧"和"西欧"划分的标准主要依据社会制度。不同国家特定的社会环境、地理位置、民族意识会影响到动画的内涵及外沿。西欧动画具有与东欧动画不同的风格特点。

比如法国是动画发源之地；英国具有高水准的定格动画艺术；还有和南斯拉夫齐名的意大利，西欧国家在动画发展和创作风格上都有着各自独特的成就。本章通过学习、赏析西欧各国的优秀影片，对西欧动画风格和发展历程有一个系统了解。

第一节 法国动画片赏析

一、法国动画的发展

（一）"逐格摄影法"应用

法国动画是诞生于法国近 200 年的漫画发展底蕴上的。1830 年法国诞生了世界上最早的漫画杂志《漫画》。法国漫画艺术长期处于世界前列，法国深厚的传统文化加上浪漫的民族性格，成就了法国漫画的特殊风格。而法国漫画业积累的丰富作品，则为动画片提供了丰富的创作资源。1888 年法国人埃米尔·科尔创作了世界上第一部动画片《一杯可口的啤酒》。

埃米尔·科尔既是世界动画之父，同时也是法国动画电影的创始人，在欧洲把"逐格摄影法"应用到动画的先驱者之一。埃米尔·科尔作为高蒙公司专门摄制特技电影的导演，发现了"逐格拍摄法"的秘密，他在 1902 年拍摄的科幻电影《月球之旅》（如

图 6-1 所示),其中使用了大量动画技术创造了惊人的视觉效果。

图 6-1 《月球之旅》

埃米尔·科尔主张动画制作技术的创新,进一步发展了动画片的拍摄技巧,首创了遮幕摄影技术,可以将动画和真人表演结合在一起。他的动画制作技术对后来的动画大师产生了很大影响。

小贴士

埃米尔·科尔于 1908 年制作的第一部动画《幻灯戏》以炭笔描绘造型,片长仅 80 秒却绘制画稿 2000 余张,是一部表现形状变化的动画,他所表现的剧情具有当时法国喜剧的创造性和自由发挥的特色。

埃米尔·科尔共创作了 250 余部动画短片:1909 年动画《活跃的微生物》、1909 年真人表演与动画结合《西班牙的月光》、1909 年木偶片《小人国的小丑先生》、1910 年第一部剪纸片《在途中》、1910 年木偶片《小浮士德》、1913 年《无法预料的变形》等。

1932 年俄裔法国籍动画大师亚历山大·阿历克赛耶夫和克莱尔·帕克用他们所发明的针幕动画,将穆索尔斯基的交响乐《荒山之夜》拍成动画。

1973 年法国 AAA 工作室成立,该工作室创作了大量大胆、充满新意的影片。如 1975 年皮欧特·康勒的《重复的方块》,1982 年米歇尔·奥赛罗的《驼子传奇》,雅克·罗素的《关于血液》,1984 年帕特里克·丹尼奥的《大海之子》等短片屡获国际大奖,都在视觉艺术领域具有革命意义。

1984 年杰·弗兰西斯·拉奎尼导演 62 分钟长片《沙漠之书》,该片采用了将传统赛璐珞胶片绘制与剪纸动画结合的手法,影片制作精良,秉承了法国动画一贯的特点。

出道于 AAA 工作室的米歇尔·奥赛罗于 1998 年执导拍摄了动画长片《叽哩咕与女巫》，影片上映后大获好评，创造了 650 万美元票房收入；并于 1999 年获法国昂纳西国际动画节最佳影片和最佳动画长片奖，后又在美国芝加哥、芬兰、葡萄牙、加拿大、英国多次获奖。米雪尔·奥斯璐虽是第一次制作动画电影，但却独立承担了原创剧本和导演的重任。米雪尔·奥斯璐的童年是在非洲的肯尼亚度过的，她还是位日本文化爱好者，年轻时曾钻研日本画，所以该片画面还有日本画的精美，充满装饰味道。

2000 年詹尼克·哈斯塔波导演的《想做熊的孩子》，如图 6-2 所示，是一部讲述古老的爱斯基摩传说的法国动画电影。影片动画风格简单流畅，色彩柔和，单纯的水墨线条和极富民族风情的音乐，展示出壮丽神秘的北极景色。通过充满诗意的画面赞颂了生命与自然。

图 6-2《想做熊的孩子》剧照

2003 年希尔文·舒梅特作为编剧和导演拍摄了《疯狂约会美丽都》，如图 6-3、图 6-4 所示。钢笔水彩画纤细肯定的线条，阴暗沉闷的色彩和夸张怪异的造型勾勒出一个惊险离奇的故事。这种艺术但不唯美的风格与迪士尼动画大相径庭，让观者印象深刻。片中大量运用了细节的特写，模仿大变焦的感觉，展示出大体量对比的大场景，造成了视觉的跌宕起伏。

同年，法国疯影动画工作室出品了一部制作期长达六年的大制作《大雨大雨一直下》，如图 6-5 所示。而这部作品是法国投资最大、制作班底最为精良的动画片，影片获得 2004 年柏林国际电影节最佳动画水晶熊大奖。

（二）完善的人才培养机制

当下法国动画年产量在欧洲及世界都处于前列。法国现有动画从业人员近 3000 人，他们大多数是来自法国几十所高校动画专业的毕业生。以著名的戈布兰动画学校为例，该校的课程设置紧跟动画行业技术发展的脚步，针对动画企业用人需求进行教学。

很多该校学生参加各种国际比赛，第 81 届奥斯卡最佳动画短片提名奖的《章鱼的爱情故事》就出自该校的学生之手。优秀的动漫专业人才储备是法国动画取得成功的关键因素。

图 6-3《疯狂约会美丽都》海报一

图 6-4《疯狂约会美丽都》剧照一

图 6-5《大雨大雨一直下》剧照一

（三）众多国际知名动画影星相继问世

让人印象深刻的动画角色是一部影片成功的关键，也可以使动画的衍生产品如玩具、游戏、图书等借助影片的推广在市场上取得骄人的销售业绩，增加动漫产业的增长点。在法国动画中就有很多著名的动漫角色，如描写高卢人反抗罗马人入侵的长篇幽默历史漫画《阿历克斯历险记》中的阿历克斯，由法国世界级导演米歇尔·奥赛罗执导的动画片《叽哩咕历险记》中的叽哩咕和吕克·贝松执导的《亚瑟和他的迷你王国》（如图6-6所示）中的亚瑟（见图6-7）等。

图6-6《亚瑟和他的迷你王国》

图6-7《亚瑟和他的迷你王国》亚瑟

（四）借助国际合作平台，挖掘经典，鼓励创新

传统法国动画都是描写英雄、王子与公主的爱情故事，如今更注重故事的现代感和人文关怀。从动画片《国王与小鸟》中用讽刺的手法嘲笑独裁，赞美真挚的爱情和追求自由的斗争精神，到2007年的动画片《我在伊朗长大》（如图6-8所示），影片用一个流落异国的女孩回忆童年的方式，将一个严苛压抑的社会如此真实地呈现在观众面前，完全超越了人们对动画的理解范畴。法国动画的题材温情地贴近我们真实的生活，在世界范围内都引起了深深的共鸣。

经典动漫作品赏析

图6-8《我在伊朗长大》剧照一

　　法国动画在当今世界动画领域的影响不断扩大，一方面通过举办国际动漫节，如安纳西国际动画片节、昂古莱姆国际漫画节来宣传；另一方面千方百计扩大出口，占领市场，通过与国际合作的形式进行动画的制作和发行，发挥法国高水平的动画制作技术和相对低廉的制作成本优势，吸引包括美国迪士尼公司在内的外国动画制作企业纷纷迁入法国。而法国动画却通常是完全在本国境内完成的，以便更好地保持创作过程的一致性和完整技艺。

二、法国动画的风格与特点

　　早期法国动画以短片居多，为了保持其独特的清新风格，法国动画没有像迪士尼一样将动画全面商业化，而是采取了注重作品艺术性和创新性的道路，法国动画所坚持的独创性与战后法国独立自主的建国理念具有共同的特点，但是也导致早期法国动画缺乏充足的资金和良好的商业制作营销链条，无法支持大量的长篇动画创作，但即使如此法国动画长片依然精品辈出，每一部的风格都可以说是独一无二的，充满了很强烈的艺术感。

　　法国动画艺术家们将法国人特有的浪漫和幽默融入作品中。这些法国动画精品的诞生，标志着法国动画逐渐走向新的繁荣。

三、法国动画的成功

近十年来法国每年都推出二十来部动画长片,其中四分之一是国产片。这些动画片在法国国内非常受欢迎,在国外也同样获得了成功。这些成功是法国动画领域众多制片公司精心制作的成果。这些制片公司无论是从属于大集团还是独立制片,不管是为法国电影院还是为电视台制片,它们都是法国动画生命的支柱。

它们中有20世纪80年代成立的疯影动画公司和90年代创立的阿尔珐南动画公司、迪迪埃·布鲁内执掌下的船主动画公司,还有国际马拉松动画公司以及葛西兰动画公司等。

今天,在法国动画制作企业工会的名录下登记的有五十家动画企业。这些知名动画公司对推动法国动画发展作出了很大贡献,如1998年由船主动画公司米歇尔·奥赛罗导演的动画长片《叽哩咕与女巫》(如图6-9所示),为法国动画带来了新的创作思路。

图6-9《叽哩咕与女巫》剧照

法国动画在国际上的成功,使得技术全面有独立创新能力的法国动画艺术家,有机会参与到其他国家的动画制作中。美国梦工厂动画公司在动画片《功夫熊猫》的主创作团队中,有四名来自法国的动画艺术家。同样在美国皮克斯动画公司的动画片《机器人瓦力》的制作中也有法国动画师的参与。法国、比利时和爱尔兰合作制作的动画长片《布兰登和凯尔经的秘密》(如图6-10至图6-12所示),获得了奥斯卡最佳动画长片奖的提名。

图6-10《布兰登和凯尔经的秘密》海报

图6-11《布兰登和凯尔经的秘密》剧照一

图 6-12《布兰登和凯尔经的秘密》剧照二

为了促进法国的动画创作,法国政府和民间机构给予了大量支持。巴黎的丰特沃修道院为创作动画电影的艺术家提供创作公寓。法国布尔日电影节专门为动画艺术家提供了创作场所。

🔍 学习与欣赏

1.《国王与小鸟》

保罗·格里墨的名作《国王与小鸟》(如图 6-13 所示),拍摄于 1979 年,这部动画曾经是影迷们相当钟爱的作品,是根据安徒生的童话《牧羊女与扫烟囱工人》改编的。

图 6-13《国王与小鸟》海报

157

📖 故事情节

动画《国王与小鸟》通过一只会说话的小鸟的旁白,描述了一个以法国波旁王朝为参照虚构的君主专制王国,国王路易性格残忍,报复心强,且喜怒无常,有强烈的妒忌心和占有欲,对一切让他不满意的人,都毫不犹豫地用无处不在的陷阱投入地牢。他还豢养了大批密探用来抓捕自由的百姓。《国王与小鸟》剧照如图6-14、图6-15所示。

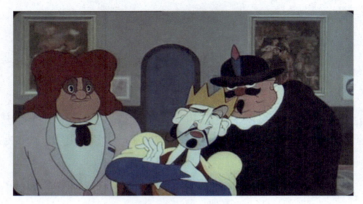

图 6-14《国王与小鸟》剧照一

图 6-15《国王与小鸟》剧照二

国王是残疾人既瘸腿又对眼,为他画像的画师都因为画出了这些缺陷而跌入地牢。一天,在国王庞大城堡最尖端的密室里,国王为自己的肖像画上了一双正常人的眼睛,满意地离开了,但是这幅肖像中的国王神秘地变活了。

同时,同为国王画室里的画作的牧羊女和扫烟囱小伙也变成了真人,并彼此相爱。但国王的肖像同样爱慕牧羊女的美貌,并逼迫她与自己结婚,双方的争吵把真的国王引来。而真的国王却被画里的国王用陷阱打入了地牢,假国王的性格比真国王更为邪恶,他派出密探追捕逃出画作的这对恋人。

扫烟囱小伙和牧羊女为了逃避密探的追赶,在小鸟的帮助下开始惊心动魄的逃亡之旅。在小鸟的帮助下,姑娘和小伙子一时逃过了追兵,但最终由于小鸟被抓,小伙子和小

鸟也被关进地牢。他们团结了在那里的人民和被国王当作宠物的动物,冲出了地牢。而国王为了与牧羊姑娘结婚,动用了藏在城堡中的巨大机器人,妄图杀死扫烟囱的小伙并镇压人民的反抗,但最终只是亲手把自己的城堡夷为了平地并被推翻。《国王与小鸟》剧照如图 6-16、图 6-17 所示。

图 6-16《国王与小鸟》剧照三

图 6-17《国王与小鸟》剧照四

动画风格

　　动画《国王与小鸟》充满了奇思妙想,既有童话的神奇梦幻又映射出很多社会现实的黑暗面,儿童和成年人都能从中找到自己的兴趣点。用超现实主义的思维方式将传统的善良牧羊女爱上扫烟囱小伙子的故事进行了大胆的演绎,角色置身于中世纪与工业革命的大机械中,又融入画像复活、小鸟会说话这样的神秘元素,铺陈出令人惊叹的经典画卷,充满了电影的艺术语言。影片画面的流畅,角色动作细腻有早期美国迪士尼动画的影子但想象力更加夸张,在 20 世纪 70 年代末的国际动画领域是绝对的经典之作。

　　影片色彩协调,色调忧郁略显阴暗,与剧中压抑的社会氛围充分融合,增加了观众的观影心理感受。影片最大的成功之处是将法式幽默与深刻严肃的社会问题巧妙结合,真正是寓教于乐。

小贴士

　　《国王与小鸟》是法国动画大师保罗·格里墨闻名世界的经典之作,从 1953 年开始耗费了五年心血制作动画长片,直到 1979 年才得以公映。影片中的音乐由波兰作曲家沃伊切赫·基拉尔(Wojciech Kilar)创作,这部动画片的诞生标志着法国动画的崛起。影片以寓言式的故事表现了追求自由、平等,反抗压迫奴役的崇高信念。而同时它又以美丽的爱情故事为情节发展的主线不失动画的优美本色。自私凶残的国王,机智无畏妙语连珠的小鸟,正直善良的牧羊姑娘与扫烟囱的小伙子,及生活在城堡最底层但对生活充满乐观的盲人音乐家,这些性格鲜明的人物角色构成了影片引人入胜的情节发展。

经典动漫作品赏析

扩展阅读

本片导演保罗·格里墨早先拍过广告动画片,"二战"期间执导了动画长片《大熊星座的游客》,但因战争影响未能完成,即便如此在战争期间他还是不断尝试新的动画视觉语言,连续拍摄了几部充满温情又描绘精致的短片,如《卖笔记本的商人》《稻草人》《偷避雷针的人》。

这一时期他最著名的作品是《小兵士》,片中人物动作流畅自然,情节在淡雅的画风衬托下引人入胜。法国作家雅克·普列维为这部动画片编写了剧本,故事中透出人们对战争的无奈和厌恶。雅克·普列维也是《国王与小鸟》的编剧,这部影片在情节上延续了剧作家高尚的情操和对战争的痛恨。

我们现在所看到的《国王与小鸟》这部不朽名片并不是格里墨最后完成的,因经济原因他不得不放弃了这个项目,影片最终剪辑和上色都是在他的继任者执导下完成的。在这部影片后,格里墨又离开动画业开始制作广告片。《国王与小鸟》的诞生对世界动画的发展影响深远,以至于后来的日本动画大师宫崎骏及他的创作都从这部影片中获益良多。

2.《大雨大雨一直下》

2005 年的《大雨大雨一直下》(如图 6-18 所示),是法国著名动画制作公司"风影动画工作室"成立二十年来的首部动画长片。导演为风影动画工作室的总裁兼动画导演贾克雷米。

影片的制作聚集了一百多位法国顶尖动画师,历时 6 年完成。电影以极富艺术性和童趣的手绘方式,用类似蜡笔重叠繁密的笔触使画面充满独特的质感,色彩优美丰富赋予了每一个画面无穷的生命力。本片荣获柏林影展最佳动画大奖,并受邀作为中国台北动画影展的开幕影片。

图 6-18《大雨大雨一直下》海报

小贴士

贾克雷米对《大雨大雨一直下》这部作品非常满意。《大雨大雨一直下》在港台地区也被译为《哗啦哗啦漂流记》,而法语片名的原意为《小青蛙的预言》。贾克雷米在作品创作之初认为青蛙是非常积极顽强的动物,青蛙从蝌蚪到成蛙的过程,被看做是人成长的浓缩版。导演相信影片能感动成年的观众,也能引发孩子们心底的真挚快乐,更深层的意义是让所有观者能够认识到环境保护对包括人类在内的地球上所有生物是多么重要。

故事情节

小女孩莉莉的父母有一座家庭动物园,为了增加野生鳄鱼,他们要去非洲,暂时将动物园和莉莉托付给老船长费迪照顾。费迪和他太太茱丽叶、小孩汤姆,一家三口就住在不远处的小山丘上的谷仓内。《大雨大雨一直下》剧照如图6-19、图6-20所示。

图6-19《大雨大雨一直下》剧照二

图6-20《大雨大雨一直下》剧照三

某个夏日的午后,汤姆和莉莉到池塘边玩耍,听见一群青蛙发出了惊人预言:一场大浩劫即将发生,天空将连续降四十昼夜的大雨,大洪水将淹没全世界!说时迟那时快,大雨哗啦哗啦地开始下个不停。老船长费迪连忙将动物们赶到谷仓内避难,大水顿时淹过山丘,谷仓成了避难小舟,这场漫长的漂流旅程展开了。《大雨大雨一直下》剧照如图6-21至图6-23所示。

一家人带着大大小小的动物乘着粮仓漂流在看不到边际的水面上,唯一的食物只有一大堆的马铃薯。对于猪啊、牛啊、羊啊这样的食草动物来说还好,但却难坏了狮子、老虎、狐狸这些肉食性动物,看不到终点的旅程中,这些家伙怎么和睦相处就成了片中的主题。《大雨大雨一直下》剧照如图6-24所示。

图6-21《大雨大雨一直下》剧照四

图6-22《大雨大雨一直下》剧照五

图6-23《大雨大雨一直下》剧照六

图6-24《大雨大雨一直下》剧照七

老船长费迪是这艘"诺亚方舟"上的老大,尽管肉食动物们整天在打着草食动物的主意,但在老船长费迪的威严之下,这些食肉动物只能靠马铃薯度日。但是一只狡猾的乌龟的到来打破了船上本就岌岌可危的平衡。

在乌龟的挑拨之下,肉食动物们偷袭了老船长费迪,把老船长费迪装在大木桶里扔进了水里,妈妈跳进了水去寻找老船长费迪,小男孩和小女孩,以及所有的食草动物们被关了起来,被作为肉食动物们的口粮。《大雨大雨一直下》剧照如图6-25至图6-27所示。

图6-25 《大雨大雨一直下》剧照八

图6-26 《大雨大雨一直下》剧照九

图6-27 《大雨大雨一直下》剧照十

其后乌龟又引来了凶残的鳄鱼,栽赃两个小孩子偷了鳄鱼在洪水中仅存的鳄鱼蛋,想要借此让鳄鱼吃掉孩子们,以报复人类曾经对他做出的伤害。就在这千钧一发之际,猫救了孩子们,大象把乌龟从龟壳里吹了出去,找到了被乌龟偷走的鳄鱼蛋,狡猾的乌龟尽管还想抵赖,但小鳄鱼的出生彻底拆穿了他的谎言,所有动物都对乌龟怒目相视,决定把它撕碎后吃掉,但爸爸和妈妈的到来救了乌龟一命,不过丢了龟壳的乌龟也只能找个竹筐躲了进去。

一个大雾的早晨,母猫生下来小猫,这成了全船最开心的事儿,然而还有更开心的事儿等着他们呢。雾散去之后他们惊奇地发现大洪水已经退去,而且从大洪水中幸存下来的人和动物还有很多,大家一起欢庆躲过了这场浩劫,片子的结尾小女孩的父母也平安归来,带给故事一个皆大欢喜的结局。《大雨大雨一直下》剧照如图 6-28 所示。

图 6-28 《大雨大雨一直下》剧照十一

《大雨大雨一直下》是继《国王与小鸟》之后 24 年来第一部由法国制作的动画长片,也是第一部在中国公映的法国动画片。动画继承了法国动画的简约高雅风格,画工细腻,色调清新,展现了一种手绘插图般的亲切感。电影的配乐同样特别,由 60 多人组成的管弦乐队加上手风琴、风笛及亚美尼亚簧片等传统乐器,使影片弥漫着浪漫的色彩。

从题材上说影片灵感来自于传统《圣经》故事"诺亚方舟",《大雨大雨一直下》像是一部讲述"世界末日"的灾难影片。但改编后却是非常讨人喜欢的童话寓言。影片把上帝显灵跟诺亚说话,改成了一只小青蛙突然从池塘中跳出来提醒小孩子,但两者预示的内容都一样。通过观看这个古老故事的现代版,观者会从中领悟到一些道理,如一定要维持生物多样化,以及不能用暴力解决问题。

3. 《我在伊朗长大》

2007 年《我在伊朗长大》海报如图 6-29 所示,法国动画影片,导演为玛嘉·莎塔碧、文森特·帕兰德。该片曾荣获渥太华动画影展最佳影片,2007 年影评入协会年度最佳动画长片等奖项。

第六章　西欧动画片赏析

图6-29《我在伊朗长大》海报

故事情节

《我在伊朗长大》是伊朗裔女漫画家玛嘉·莎塔碧于2007年以同名自传漫画改编的长篇动画。这部动画片完全是玛嘉成长经历的真实写照。玛嘉的外公曾是前伊朗巴列维王朝的王子，在20世纪70年代伊朗发生革命她流离失所漂流于世界各地，她青年时曾到奥地利首都维也纳学习，成年后回到伊朗结婚后又离婚，最后定居法国从事漫画创作。《我在伊朗长大》剧照如图6-30所示。

图6-30《我在伊朗长大》剧照二

165

影片中女主人公因没赶上航班,坐在候机室独自回忆自己的童年。描述了一个小女孩的生长史。幼年的时候她的家庭幸福美满,祖孙三代生活在现代开放的国家里。

伊斯兰革命爆发,在战争的洗礼和社会的动荡中她失去了很多亲人。由于自己的皇族身份,她在生活的各方面都受到歧视和限制。万般无奈之下,她被父母送往国外求学,在海外孤独的生活,让她体会到各种辛酸和痛苦。歧视与生活的不幸及感情的挫折让她选择回到最亲切的祖国。但是回国后受过西方教育的她无法忍受宗教戒条对自己生活的束缚和监视,再次离婚出走国外。

随着年龄的增长,在反复地思索后,她还是感觉自己不是西方人,又一次回到伊朗。但她发觉自己适应不了新社会的生活方式,最终还是选择离开了她深爱的故乡,去寻找她所向往的自由生活。《我在伊朗长大》剧照如图6-31至图6-33所示。

图6-31《我在伊朗长大》剧照三

图6-32《我在伊朗长大》剧照四

图6-33《我在伊朗长大》剧照五

动画风格

影片以简单明快的平面粗线条描绘出人物和场景,使观众更多地关注于情节的发展,而不是华丽的画面,艺术风格独特鲜明。影片整体采用了黑白两色来烘托压抑无奈的剧情发展,黑白交织加上灰色的肌理仿佛就是一幅会动的老照片。影片分为回忆和现实两条主线,回忆的部分和漫画一样都是黑白二色,颜色浓重,配合主人公的自述娓娓道来,充分表现出了女孩孤独的状态;现实部分则是有颜色的,但颜色也只是少得可怜的几种,而且都是低明度低纯度的冷色,毫无生气。大量黑色的运用令画面充满力量。抛

开敏感的话题,种族有别,艺术无界。

动画片《我在伊朗长大》,无不散发着法国人文精神中的个性魅力和不拘泥于程式的艺术风格。戏剧性的情节故事围绕中心点矛盾不断激化冲突调动观众情绪,跌宕起伏牵动人心。玛嘉笔下的人物鲜活真实,如文雅、有教养、开明、坚强而又自尊的奶奶,热情高尚的革命者阿鲁什等,他们在片中对主人公的影响与她的生活轨迹息息相关,在温情中感到生活的残酷。

4.《幸运鲁克西行记》

《幸运鲁克西行记》,2007年上映,导演奥利佛·让·玛丽,如图6-34所示。

本片导演奥利佛·让·玛丽自2001年起就开始执导幸运鲁克系列,已经拥有丰富经验。斥资1500万欧元完成的《幸运鲁克西行记》累计动用了200多位画师和技术人员,为本片创作了280多个卡通人物及1000多张场景原画,历时近两年,绘制了60多万张CG原画和20多万张手绘原画。本片忠实于经典漫画原著,成功地将动画的资源用到极致。

图6-34《幸运鲁克西行记》海报

故事情节

在1855年的纽约幸运星鲁克是西部牛仔中的传奇人物,远近闻名的快枪手,而且快言快语。醒目的白帽黄衫和红围巾让他在几公里外便一目了然,但这丝毫阻止不了他经常和达尔顿兄弟遭遇。他是达尔顿兄弟的克星,为了将他们绳之以法,他孤身一人坚持追捕。对了,他还有两个同伴,一个是滑稽的大鼻子猎狗,它的嗅觉糟糕透顶;另一个是

可爱的白马约利，搞笑绝技是像人一样坐着。

片中的反派是著名的劫匪达尔顿兄弟。乔·达尔顿是一个经常龇牙咧嘴的暴躁家伙，虽在四兄弟中排行最小，却是小匪帮的首领。不过他的威望，与其说来自决策的智慧，不如说源于毁坏的变态心理。任何对他权威和智力的怀疑都会引起他的暴怒，甚至幸运星鲁克的名字都会让他暴跳如雷。经常脸红脖子粗的乔这次要向世界和母亲证明，自己是多么可怕的暴徒。

杰克·达尔顿和威廉·达尔顿这两人从未停止想方设法把兄弟埃夫里尔和乔分开。他们没有乔那么坏的脾气，也比埃夫里尔聪明，尽管从不缺好主意，却总是如同程咬金的三板斧一样一成不变。作为打架和厨艺的专家，杰克和威廉这次必须付出巨大的努力来保证计划按预想的进行。

埃夫里尔·达尔顿作为三兄弟的哥哥，品行反而像个小弟弟，总是一副阳光灿烂的笑脸。他生活的主要目标是不停地在下一餐前找到喜欢的吃食。埃夫里尔纯洁质朴，却成不了大事，并且经常遭受蛮横跋扈的乔的虐待。

玛·达尔顿是四兄弟的母亲，也是四兄弟的罪魁祸首，儿子们既是她的骨肉，又是她罪恶的作品。虽然他们随了她的姓，却缺乏母亲的野心，于是她灌输给他们犯罪的教育。而在她母亲的外表下，还隐藏着胆大妄为的阴险狡诈。

达尔顿兄弟在无数次的被法庭传唤后又无数次地逃跑，继续抢劫城市里所有的银行。在一次疯狂的追捕中，当乔·达尔顿刚把钱藏到了一个移民商队的运货车里时，就被鲁克逮捕了。而这些移民则是一个可耻的骗子的牺牲品，他们只有80天的时间返回加利福尼亚，去收回他们的土地。鲁克决定帮助他们闯过荒凉的西部，同时也押送达尔顿兄弟去监狱，而他们只想能找回那些钱财。

 动画风格

《幸运的鲁克》是一部由比利时漫画家莫里斯（Morris）首创，主要和法国漫画家勒内·戈西尼共同创作的漫画系列。题材取自于美国西部牛仔的侠义传奇。这部漫画是一部在欧洲和北美家喻户晓的著名漫画系列，至今名声不坠。

 扩展阅读

自从1946年，比利时漫画作家莫里斯（Morris）首创了"幸运的鲁克"的形象开始，直到2001年他去世为止，他的这个系列的创作从未中断过。他的第一个幸运的鲁克的故事名叫"1880年亚利桑那州"，于1946年12月7日，首次发表在法国-比利时漫画杂志《史比露大冒险》上。

经过几年的单独创作后，莫里斯开始和编剧勒内·戈西尼共同创作这个系列的作品，普遍认为他们合作的这个阶段创造了"幸运的鲁克"系列的黄金时代。他们合作的系列作品首次发表于1955年8月25日的《史比露大冒险》上。到了1967年，他们将系列漫画转投于勒内·戈西尼自己出版的漫画杂志《驾驶员》。

1977年，勒内·戈西尼去世以后，莫里斯尝试着寻找其他编剧继续创作。1993年安格拉姆国际漫画节上，"幸运的鲁克"系列漫画成为荣誉展品。2001年，莫里斯去世。

由法国画家和编剧继续创作新的"幸运的鲁克"系列漫画。至2009年,幸运的鲁克漫画系列已经被翻译成:意大利语、英语、西班牙语、葡萄牙语、德语、荷兰语、南非语、土耳其语、波兰语、挪威语、瑞典语、丹麦语、塞尔维亚-克罗地亚语、希腊语、芬兰语、捷克语、泰米尔语、匈牙利语、印度尼西亚语、冰岛语、越南语和汉语。总发行量达到3亿册,在发行量最高的漫画书中排名第6位。

5.《疯狂约会美丽都》

2003年的《疯狂约会美丽都》如图6-35所示,是法国、比利时、加拿大三国合拍的一部动画电影,其导演是西维亚·乔迈。《疯狂约会美丽都》又名《美丽城三重唱》、《贝尔维尔三重奏》。

图6-35《疯狂约会美丽都》海报二

小贴士

《疯狂约会美丽都》是导演西维亚·乔迈的第一部动画长片,片长80分钟,制作方原计划只做两部动画短片,后合并为一部,制作时导演西维亚·乔迈的母亲去世,所以把主角定位一个孤儿。

故事情节

《疯狂约会美丽都》剧照如图6-36所示,影片讲述了从小失去双亲的冠军与婆婆两人相依为命,每天同忠心耿耿的爱犬布鲁诺谈谈心事,和婆婆对着电视机看看美丽都三

姐妹的精彩表演。但是真正令小冠军感兴趣的,却是两个轮子的自行车,于是婆婆便费尽心思将冠军培养成了一名自行车手。但是在一次自行车大赛中,冠军被两个神秘黑衣人绑架了。

婆婆和布鲁诺追到了美丽都,才发现被绑架的3名自行车手是被用来做黑市的赌博道具用。在美丽都里,婆婆得到了美丽都三姐妹的帮助,混入黑帮老巢,凭着大家的智慧,将冠军带出了黑市。但是黑帮的人却在后面紧追不舍,冠军凭着自己自行车手的毅力,以及众人的齐心协力,终于成功地逃离了美丽都。

图6-36《疯狂约会美丽都》剧照二

影片《疯狂约会美丽都》中的城市叫美丽都实际上暗指美国纽约。当冠军的外婆乘船来到美丽都时,码头有一个他们将要面对的与美国众多人群一样肥胖的自由女神雕像;在城中的山顶有大大的字牌"HOLLYFOOD",与美国好莱坞的"HOLLYWOOD"异曲同工。美丽都的生活就是法国人眼中美国社会的缩影。《疯狂约会美丽都》剧照如图6-37所示。

图6-37《疯狂约会美丽都》剧照三

导演在影片中力求表现出社会的疯狂黑暗。片中当年老的三姐妹抓青蛙当晚餐时，随手丢个手榴弹就把青蛙炸上半空，只要打好雨伞伸出篮子去接就好了；这种疯狂的设计是影片对社会充斥着的暴力行为的嘲讽。《疯狂约会美丽都》剧照如图 6-38 所示。

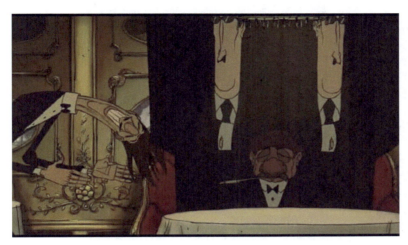

图 6-38《疯狂约会美丽都》剧照四

动画中的黑帮来自法国，头目是个矮小阴郁的角色，总是处在两名高大的手下簇拥之下，仿佛一个畸形的三人连体，这也表明了黑帮的家族帮派性质，让人不由得联想到电影屏幕上常见的意大利黑手党的经典形象。但导演为了突出他的法国身份特意给头目设计了一个巨大的酒渣鼻、爱喝葡萄酒的特征。

影片充分体现了欧洲动画不同于美国商业动画的浓厚艺术风味。《疯狂约会美丽都》，虽然角色造型和设定不像迪士尼动画那样优美、老少皆宜，但讲到人性的表达则更胜一筹。该片角色造型夸张犹如讽刺漫画，人物形象众多，而从不雷同。

色彩运用压抑，怀旧气息浓重，速写一般的线条很好地与水彩般的电脑着色相呼应，使影片画面如同一幅流动的钢笔淡彩风情画。影片还利用电脑 3D 建模营造建筑街道和交通工具的立体效果，CG 动画使很多高速运动镜头更加流畅，具有真实感。全片如默片一样只有几十句对白，更多的只是一些表现角色心情的惊呼和叹息。

影片更多地利用角色动作和画面将故事情节无声地传达给观众，影片被纽约影评人协会选为当年的最佳动画电影就充分体现了导演西维亚·乔迈的惊人才能。

扩展阅读

导演西维亚·乔迈沉寂了七年之后，又于 2010 年推出了动画片《魔术师》。影片讲述一位老年魔术师在偶然认识一位不谙世事的年轻姑娘后两人开始结伴四处周游，后又在现实生活的指引下各自踏上自己的人生路途的略带伤感的故事。影片风格延续了《疯狂约会美丽都》的钢笔淡彩画风，只是更加明快、清新，少了很多阴暗色彩。《魔术师》海报及剧照如图 6-39、图 6-40 所示。

经典动漫作品赏析

图6-39《魔术师》海报

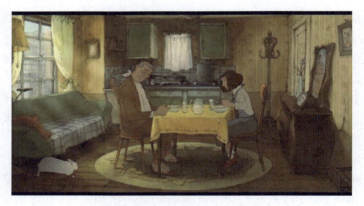

图6-40《魔术师》剧照

第二节　英国动画片赏析

背景知识

英国的动画简介与特点

英国动画的发展历史非常悠久,但与美国、日本等后起动画大国相比,发展速度平稳,没有大的飞跃。英国最早的动画片是1906年由沃尔特·布思拍摄的《艺术家之手》,

内容表现画家的作品中一对夫妻开始活动并跳舞。

英国动画发展到20世纪30年代已达到近30家制作公司400多名动画师的规模，在第二次世界大战期间，他们制作了很多反法西斯的宣传动画短片，如《弥补》、《挖掘胜利》、《丛林战》等。当时英国最著名的动画艺术家约翰·哈拉斯和乔伊·巴切勒夫妇在1945年制作的海军教学动画《船舶驾驶》是英国第一部长度超过60分钟的定格动画长片。

1954年哈拉斯夫妇历时三年完成了英国史上第一部长篇动画《动物庄园》。影片改编自英国作家乔治·奥维尔的小说《动物庄园》，表现了庄园中的动物们由于不堪压榨，团结起来进行夺取庄园，但庄园又被其他动物夺走。影片通过动物寓言影射人类社会，使观众们对残酷的阶级压迫现实进行深刻的反思。1963年他们制作的动画短片《2000自发疯狂症》是较早关注人与自然环境这一主题的动画作品，该片反映的是汽车污染给环境带来的破坏，在1964年获第36届奥斯卡奖最佳动画短片奖提名。

英国的动画没有突出的表现主要原因是英国动画作品较多是广告、电视、电影片段及独立短片等低成本的小制作。动画公司资金缺乏无法完成有影响的商业大制作。

阿达姆（Aardman）动画公司的首脑尼克·帕克，他1958年在英国出生，自称是"以黏土动画为素材的电影人"，如图6-41所示。

图6-41 尼克·帕克

他指导的《超级无敌掌门狗》系列动画片以特殊的英国风格，轻松幽默的人物刻画，精致的拍摄品质著称。因此此系列动画一推出，即成为全球注目的焦点。第一部动画1990年的《月球野餐记》如图6-42所示，在电视首次播放时，就获得观众的好评，并获得奥斯卡最佳动画短片的提名。再度推出的系列作品1993年的《引鹅入室》（如图6-43所示）及1995年的《剃刀边缘》（如图6-44所示）两部动画，也分别得到当年奥斯卡最佳短片大奖。

阿达姆动画公司2000年与美国梦工厂一起历时三年创作了大型黏土定格动画作品《小鸡快跑》（如图6-45所示），由尼克·帕克与皮特·罗德编剧、制作并导演，尼克·帕克早年曾经为了凑钱买一部8毫米摄影机而在一个鸡肉包装工厂打工，每天都要面对流水

线上那些可怜的家禽,这个场面给他留下了很深的印象。他曾表示那就是后来激发他写下《小鸡快跑》的灵感。与《无敌掌门狗》系列动画一样,都是属于"逐格拍摄动画"(Stop Motion Picture),也就是常说的定格动画,并获得了当年的奥斯卡最佳动画长片奖。

图 6-42《月球野餐记》海报

图 6-43《引鹅入室》剧照

图 6-44《剃刀边缘》海报

图 6-45《小鸡快跑》海报

在《小鸡快跑》取得空前的成功以后,尼克·帕克带领阿达姆动画公司的定格动画师先后拍摄了两部《超级无敌掌门狗》系列的动画长片:2005年的《超级无敌掌门狗:人兔的诅咒》和2010年的准长片《超级无敌掌门狗:面包房谋杀案》(如图6-46所示),后者获得了当年的奥斯卡最佳动画短片的提名。

阿达姆动画公司在电视动画方面也没有停下发展的脚步,和英国BBC合作成功地推出了《小羊肖恩》系列动画短片集,如图6-47所示,这部80集的英国黏土动画曾赢得了国际艾美奖。而且从这部动画的一个角色中阿达姆动画公司还衍生出了另一部面对低龄儿童的动画短片《小小羊蒂米》,并且公司雄心勃勃地要在2014年推出《小羊肖恩》的动画电影长片。

图6-46《超级无敌掌门狗:面包房谋杀案》海报

图6-47《小羊肖恩》海报

阿达姆动画公司还将《超级无敌掌门狗》(如图6-48所示)、《小羊肖恩》衍生推出了多款电子游戏和玩偶实现了动漫作品的产业化。值得一提的是阿达姆动画公司积极与美国的梦工厂动画公司合作以电脑技术继《小鸡快跑》、《超级无敌掌门狗:人兔的诅咒》之后,与梦工厂合作发行了第一部全电脑CG动画长片《鼠国流浪记》,如图6-49所示。

🔍 学习与欣赏

《超级无敌掌门狗:人兔的诅咒》

《超级无敌掌门狗:人兔的诅咒》海报如图6-50所示,2005年上映,导演为史蒂夫·博克、尼克·帕克。

图 6-48《超级无敌掌门狗》电子游戏

图 6-49《鼠国流浪记》海报

图 6-50《超级无敌掌门狗：人兔的诅咒》海报

故事情节

《超级无敌掌门狗》系列的主人公华莱士和他忠诚的小狗阿高在小镇上成立了一家除害公司,负责保卫镇上居民种植的蔬菜,为每个菜园都安装了红外报警器。早上,主仆二人运用标志性的自动起床机穿戴整齐,开始了一天的工作。《超级无敌掌门狗:人兔的诅咒》剧照如图6-51所示。

图6-51 《超级无敌掌门狗:人兔的诅咒》剧照一

小镇居民为了参加即将举行的村子里的巨型蔬菜竞赛都将自己种的蔬菜视若珍宝,华莱士和小狗阿高要抓住那些破坏蔬菜的兔子,并养在自己家中。

为了一劳永逸地解决兔子们对蔬菜的威胁,华莱士决定对兔子施行他新发明的洗脑技术,让兔子们不再吃蔬菜。可是没想到实验发生了错误,华莱士自己变成一只爱在夜间吃蔬菜的巨型魔兔,但他自己并不知道。

很快镇上居民的菜园纷纷被魔兔袭击损失惨重,大家只好在教堂开会商量对策。《超级无敌掌门狗:人兔的诅咒》剧照如图6-52至图6-55所示。

巨型蔬菜竞赛赞助人托丁顿夫人决定既往不咎,让华莱士和阿高抓到魔兔但不要伤害它,但托丁顿夫人的追求者维克多却不以为然,他也在偷偷计划杀死魔兔,战胜他的竞争者华莱士。

图6-52 《超级无敌掌门狗:人兔的诅咒》剧照二

图 6-53《超级无敌掌门狗：人兔的诅咒》剧照三

图 6-54《超级无敌掌门狗：人兔的诅咒》剧照四

图 6-55《超级无敌掌门狗：人兔的诅咒》剧照五

　　果然在月光下，华莱士化身魔兔（如图 6-56 所示），偷了居民的蔬菜，并跳到了托丁顿夫人的别墅屋顶上，阴险的维克多向魔兔射出了黄金子弹，幸亏被忠心救主的阿高保护，华莱士才大难不死。

　　最终维克多得到了应有的惩罚，善良的托丁顿夫人同意华莱士和阿高在自己的庄园放养之前捕捉的所有兔子，结局皆大欢喜，如图 6-57 所示。

图6-56《超级无敌掌门狗：人兔的诅咒》剧照六

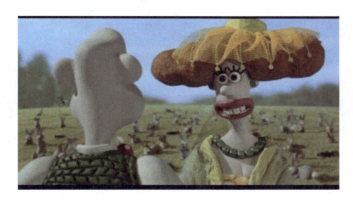

图6-57《超级无敌掌门狗：人兔的诅咒》剧照七

动画风格

《超级无敌掌门狗：人兔的诅咒》有着以尼克·帕克为代表的强大的制作班底。影片的制作花费了大量的人力、物力，仅模型制作组就有二百多人完成了大量的人物角色头部、五官及复杂道具的模型，大量的手工上色做旧的场景和小道具等。影片花费五年的精心制作，故事生动有趣，是继《小鸡快跑》之后的又一部动画经典。

至今《超级无敌掌门狗》已成为英国文化的重要代表，在英国，几乎所有的人都认得它。英国BBC广播电视公司以影片中主人华莱士和小狗阿高的形象推出了系列科学纪录片《BBC超级无敌掌门狗之发明的世界》，还有一些英国的服装企业也邀请阿达姆动画公司以这两个经典动画形象为代言人拍摄电视动画广告，华莱士和小狗阿高也因此成为英国旅游的代言形象。

第三节 其他欧洲国家的动画

欧洲动画除英法等传统强国外，西班牙动画是近年来发展迅猛并较有本国特色的一支动画新兴势力。从2001年的长篇动画《魔法森林》在西班牙国内获得成功开始，西

班牙加利西亚地区出现了很多新兴动画公司,发行动画作品的速度是之前的三倍。西班牙最著名的 Filmax 动画公司成立于 1953 年,总部设在西班牙首都巴塞罗那,公司制作了《老鼠佩雷兹》、《蠢驴左特》、《夜曲》等受大量西班牙观众欢迎的作品,如图 6-58 至图 6-60 所示。西班牙动画企业在每年制作 3D 动画的市场上领先于英法等传统强国,其国内已经形成了百万人以上的固定观众群。

 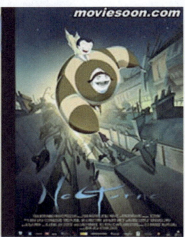

图 6-58《老鼠佩雷兹》　　　　图 6-59《蠢驴左特》　　　　图 6-60《夜曲》

电视动画《Pocoyo》剧照如图 6-61 所示,夺得安锡动画电影节电视动画的最高奖。西班牙动画企业在力图发展本国动画的同时,也遵循市场规律积极争取欧美国家的大量动画外包业务,既为企业赢得了国际声誉也积累了本土动画发展必需的资金。

《埃尔·熙德传奇》

《埃尔·熙德传奇》摄制于 2003 年的西班牙,导演是约瑟·波佐。《埃尔·熙德传奇》海报如图 6-62 所示。

故事情节

主人公青年骑士卢利哥·狄亚斯(埃尔·熙德)出身于贵族卡斯提尔家族,被老国王认作义子与王子桑丘一起学习武艺感情深厚,并与高马兹伯爵的女儿吉梅娜相爱,但并没有得到高马兹伯爵的认可。卢利哥·狄亚斯生活得很幸福。《埃尔·熙德传奇》剧照如图 6-63 所示。

图 6-61《Pocoyo》剧照

但老国王费尔南多去世后,宫廷发生了政变,卢利哥的好友王位继承人王子桑丘被谋杀,桑丘的弟弟王子阿方索篡权登上了王位。卢利哥也因不满新国王而遭到陷害被流放失去了曾经拥有的一切。

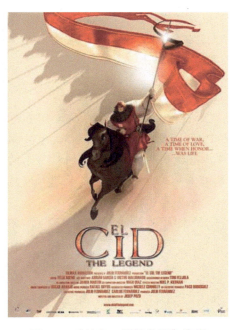

图 6-62《埃尔·熙德传奇》海报

图 6-63《埃尔·熙德传奇》剧照

卢利哥离开家乡来到边境军事要塞布尔戈斯。在这里他与阿拉伯王子穆塔米成为好朋友,并开始与侵略国家的摩尔人作战,夺取战利品。在每次交战中,熙德总能以少胜多,战胜强敌,因此,名声越来越大,许多卡斯蒂利亚和周围王国的武士都慕名前去投奔。最终他击败了摩尔苏丹本·尤素福,收复了被侵占的国土。最终卢利哥作为民族英雄回到了首都卡斯蒂利亚,赢得了属于他的爱情和人民的景仰。

动画风格

作为一部根据历史题材改编的动画片,《埃尔·熙德传奇》凭借其宏大的场景、浓烈奔放的色彩、与众不同的人物造型和流畅的动作设计,使原本人们耳熟能详的人物故事以崭新的面貌呈现在观众观前。在影片的色调上导演试图通过颜色将影片中发生的事件和当时周围的环境背景连接起来。

画面中色彩不单单是感性的随机元素,而是暗示了每个场景后面隐含的不同气氛,这帮助观众更好地理解故事情节和动画角色的心理变化。影片成功地通过在自然环境色的基础上加入主观的感情色彩来呼应故事情节的发展,不仅完美地表现了空间也表现出了时间的变化和剧情冲突。

小贴士

《埃尔·熙德传奇》改编自西班牙12世纪的一部史诗《我的熙德之歌》。当时西班牙的百姓多是文盲,他们获取知识是通过听游吟诗人演唱或朗诵。诗中的"熙德"一词源于阿拉伯语对男性的敬语,"我的熙德"即"我的主人"。

熙德是西班牙著名的民族英雄,原名罗德里戈·鲁伊·地亚斯(又译"卢利哥·狄

亚斯"），1040年生于西班牙比瓦尔的贵族之家，由于他英勇善战声名远播，连敌对的摩尔人都对他敬畏有加，尊称他为"熙德"。卡斯蒂利亚国王阿方索六世为了嘉奖熙德保卫祖国抗击摩尔人的功勋，将自己的堂妹希梅娜（又译"吉梅娜"）嫁给了熙德。

对比发现

通过观察法国动画《魔术师》和俄罗斯动画《老人与海》的画面，如图6-64、图6-65所示，我们会发现虽然同为欧洲绘画体系发展而来的西欧和东欧动画艺术，都具有共同的写实特点，但我们也可以发现东欧动画艺术的写实具有现实主义特点，强调对物象的忠实再现；而西欧动画艺术更多地强调艺术家对物象的主观感受，动画形象虽然写实但却是经过艺术的夸张再创造的，具有表现主义的意味。

图6-64《魔术师》剧照

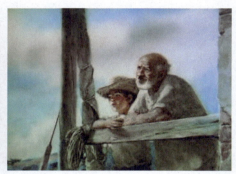
图6-65《老人与海》剧照

温故而知新

西欧国家的历史文化悠久，在传统绘画、雕塑、建筑的艺术领域诞生过众多艺术大师，很多作品成为永恒的艺术经典。这些艺术积淀促使西欧动画艺术具有典雅优美的艺术气质，无论多么激烈的主题，都可以处理得具有浓厚高雅的西方文化底蕴。相比较美国动画显得过于浮华流行，绚璨但不够让人回味；东欧动画前卫现代但过于尖锐不够含蓄。西欧动画艺术的特点以国家区分特色鲜明，法国动画是真正会动的绘画的艺术，每个线条都是灵动而准确地塑造了形体，色彩典雅赏心悦目。英国的定格动画模型精致、情节幽默，表现出了一个以保守著称的民族欢快机敏的本质。

西欧动画是世界动画领域中将西方传统艺术与现代动画技术结合的完美典范。很多高新电脑动画技术应用于作品中却又不漏痕迹，留给观者的只是更加流畅优美的视觉体验。

课后作业

1. 观看各时期的法国动画作品，总结法国动画的特点。
2. 英国定格动画和日本、捷克斯洛伐克的定格动画相比较它们的共同点、不同点有哪些？
3. 简述英国阿达姆动画公司产业化发展的主要方式。

第七章

韩国动画电影

学习要点及目标

1. 了解韩国动画的发展现状和特点,启发我们对中国动画发展的反思;
2. 鉴赏韩国的动画影片,吸取精华,思考如何开创中国动画的未来。

本章导读

韩国目前的动画发展状况在东南亚、亚洲,以至全世界也是令人瞩目的。韩国动画片起步虽晚,但发展势头迅猛,短期内以较高作品数量和并不输于日本的细腻画风与美国、日本进行竞争。导演成白烨的《五岁庵》(如图7-1所示),以优秀的画面、略带禅味的忧伤故事深深地打动了观众。从另一方面来看,韩国动画的崛起对改变整个世界的动画产业经济利益的格局也起到了推波助澜的作用。

韩国动画的目标定位以日本为努力方向,力争早日与日本并驾齐驱争夺以中国为主的亚洲消费市场。韩国动画以独特的民族风格在世界动画业占有一席之地,它的发展历程、成功与不足都可以成为我国动漫产业发展的宝贵经验。

图7-1 《五岁庵》

第一节 韩国动画的发展和崛起

一、韩国动漫产业简介

在20世纪90年代前期,韩国动画业主要还是依靠美日动画的外包工来赚取有限的低端利润,日本动画大量冲击韩国市场,市场几乎全被日本动漫占领,韩国的动画曾和中国动画业一样一度陷入停滞迷茫的状态之中。这种状况极大地影响到了韩国本土动画作家的发展,影响到本民族动画产业以及动画工作者的自身生存空间。

首尔奥运会的成功举办,在"身土不二"的民族精神的指导下,韩国政府在政策资金上为韩国的动画业打开了大门,给韩国的动画工作者们创造了时机和机遇。到了20世纪90年代后期,韩国动漫产业逐渐走上了自主创新的道路,韩国的动画人也才拥有了自己更广阔的发展空间。韩国业内人士积极探寻振兴之策,使动漫产业走出了一条特色之路。

由于政府重视动画工作者有岗位针对性的培养训练,韩国在较短时间内拥有了一支高素质的动漫产业队伍。有了充分的条件后,同时也就推动了动漫制作机制上的改革,逐步实现了从以集体制作为中心向以个人制作为中心的转变。

在动漫的投资模式上,韩国动漫制作投资也灵活务实,适应市场,形成了企业投资、政府投资以及民间集资等多种投资组合形式,在资金上保证了动漫行业的持续发展;在技术上,十分注意学习与借鉴日本与美国等动漫业发达国家的经验,通过外加工在赚取利润的前提下,抓紧学习国际新技术,瞄准时代流行趋势努力追赶。

在学习中创新,注意将动漫制作与自己的优势产业相结合,原创与加工并举。在现代高新技术上迅速将动画制作与网络技术结合,从以2D为中心的制作方式迅速扩大到2D3D结合、全3D等新的合成方式,并且在网络娱乐急速发展的基础上迅速发展Flash等数码动画,在新领域取得对美日动画的优势地位。以韩国自己特有的方式在世界动画领域中赢得了一席之地,一度成为在亚洲仅次于日本的动画生产大国。

二、韩国动画产业发展特色和发展方向

目前,韩国以数码技术为重点的动漫产业战略已经取得了较好的成效。韩国政府下属的教育开发协会认为,韩国动漫产业的成功,得益于它形成了一个从立项、开发、制作、包装、市场推广在内的完整的产业链。

韩国的动漫发展过程有如下几大特点。

(1)韩国动画产业的快速发展首先得力于政府采取的各项政策扶持,一些制度逐步进行改变,注意本国企业之间的协同合作。

(2)勇于探索新的动画技术,韩国打破现有的二维动画制作技巧,率先应用三维图像提高作品视觉冲击力。日本动画则一直沿用精美的二维绘画技巧。目前韩国3D动画

片正逐步完善形成自己本土的创作风格。

（3）充分利用网络媒体，在扩展影响上充分利用网络等现代手段，韩国动画在制作传播上快速加入了网络、新型存储介质等多种形式，充分利用衍生产品扩大影响。

（4）立足发展本国的原创动画，积极参与全球性的动画制作项目，不排斥外加工。韩国没有依靠政策性保护去强硬抵制日本漫画，而是在内容和形式上进行针对性革新、创造、学习、利用。由于国家政策的扶持、经营理念的转变以及技术人才的培养，使韩国拥有了一大批优秀的动画工作者。韩国动画片年产量仅次于美日，位居全球第三，外加工上世界动画业的背景画面大都出自于韩国，韩国日渐成为全球动画市场中的新锐。韩国的动画业在短短的时间里连续超过众多对手，瓜分了全球30%的市场，一跃成为动画片生产大国。

（5）韩国动画对外政策谋求拓展海外市场。2001年韩国政府又出具政策，将韩国动画业的市场发展主要方向定位于亚洲直指中国内地商业市场。这使我国的动画业在面临美日的压力之下，又出现了新的挑战和威胁。

扩展阅读

动漫是现在一些国家较流行的词汇，实际是动画和动漫合起来的缩称。漫画按中国词语解释即是用简单而夸张的手法描绘生活和时事的图画。一般用比喻、象征、变形等手法构成幽默、诙谐、可笑的画面及故事情节。原来这是两个不同的艺术形式，由于动画产业链的形成，现在常常单独使用了，有时就把现代动画统称为动漫。依漫画改编的动画，由于动画的更新速度比漫画快的关系，当动画的剧集快赶上漫画时，动画的剧情就要脱离漫画，开始动画原创。

韩国是当今动漫领域的新贵。近年韩国动画产业发展迅速，目前已经成为在美国、日本之后又一个动画强国。在新世纪韩国动画产业的规模逐年持续增长，到了2008年就已经突破9亿美元。韩国政府提供的数据显示：韩国动画产业的相关企业大约有250余家，从事动画领域的专业人员大约有两万多名，韩国拥有大约1200多个有制作能力的动画工作室。而韩国的整个动画产业所带动的其他产业链也得到共同的发展和繁荣。例如图书出版业三分之一左右的销售来自漫画读物，韩国的动画产业链正在逐级而上步入辉煌。

对比发现

韩国动画产业的飞速发展与其全新的产业链是分不开的，虽然韩国动画摆脱不了日本的影子，但韩国产业链与日本动漫产业链相比在延伸方向上还是不太相同。韩国从网络着手，通过先开发网络游戏，然后再推出一系列相关的衍生产品，甚至反过来再根据游戏角色重新创作漫画和动画片。通过这样一条互动新路，使韩国的动漫产业迅速发展起来，从外来加工一跃成为世界第三动画生产大国。

作为动画领域发展的后起之秀，韩国的地位、影响与经济效益等在亚洲仅次于日本，在全世界韩国仅次于日、美，以动漫为龙头产业现在已经是韩国国民经济的六大支柱产业之一。韩国新一代年轻的动画工作者们重视自己的创新意识，注意发扬自己的优势，

产业内外互相结合。致力于原创动画创作,并且培养了一个个具有企划、设计、制作一条龙的高质量动画制作团队。

第二节 韩国动画动漫产业发展的历程

韩国作为发展起步较晚的国家,也同样伴随初期发展、停滞、再发展这样几个阶段。韩国动画也遵循世界动画的基本划分规律分为原创短篇动画、剧场版动画、电视版动画几个方面。

一、韩国动画动漫产业发展阶段介绍

(一)初期萌芽状阶段

20世纪50年代左右,韩国国内开始有了类似动画形式的广告。最初的动画广告是一部牙膏宣传广告,这标志着韩国动画的开始。随后比较具有代表性的作品有由神能派动画制作所制作的一则动画广告——钟根堂"BIPERA",同期比较著名的还有由韩国早期动画家郑道斌、朴英日制作的启蒙电影型动画《我是水》。

(二)韩国动画的成长期

20世纪60年代后期,韩国的动画开始起步,比较有代表性的是由姜太雄导演,世纪商社制作的韩国国内首部木偶动画《Heungbu Nolbu》。由朴英日导演的动画片《黄金铁人》(如图7-2所示),也在韩国的国际剧场进行首映,他还指导了世纪商社制作的动画片《孙悟空》。这一时期的韩国动画主要为剧场版动画。

(三)韩国动画低潮期

20世纪70年代韩国的动画制作能力有限,但市场需求较大。韩国电视台为了扭转这种局面,开始从国外引进动画片。比较符合东方人心理的日本动画片从此吸引了韩国观众,美国的动画片也同样受到最佳的待遇。

这时期首部长篇剧场版动画《风云儿洪吉东》的成功暂时带来韩国原创动画的复兴,但只维持了很短的时间。荣有秀导演的《虎东王子和乐浪公主》则成了这期间最后一部长篇剧场版动画。从此以后30多年,韩国则成长为世界三大动画片加工厂之一。

(四)韩国动画发展期

20世纪80年代到90年代借首尔奥运会机遇,政府给予韩国动画产业以前所未有的关注,为韩国开启了国产动画的新时代。一直以来因为只能为国外动画片进行加工而耿耿于怀的韩国动画业终于扬眉吐气,这一时期开拓并引导了韩国的动画发展。韩国在这以后每年都推出多部动画影片,林正奎导演的《三剑客 时间隧道001》、大原动画制作的《未来少年Gunter 百慕大5000年》等都是这一时期的著名作品。

（五）新千年后的飞跃

进入到 21 世纪，政府从各方面给予更大的政策性支持。韩国动画在保持原创的同时，不断学习其他强手的制作技术，引用现代科技手段，不断制作出有自己风格特色的动画影片，取得了令世人瞩目的成果，如 Moohan 公司制作的《彩虹精灵彤彤》，Animagic 公司制作的《地球遇难者马伦》，CharacterPlan 公司制作的《锤子小子》，电视版动画《幸福的世界》，3D 动画《Pigmateo》（如图 7-3 所示）等。

图 7-2《黄金铁人》海报

图 7-3《Pigmateo》海报

知识拓展

韩国电视版动画列举：

1987 年，《流浪的小喜鹊》，李学斌、金朱仁、金大中导演，大原动画制作。

1987 年，《小恐龙多儿 1》，吴兴善、李英秀、宋政律、申东宪导演，ACOM 制片、SamyoungMEDIA、Hanho 兴业、申东宪制片制作。

1987 年，《奔跑吧，小虎》，沈相一导演，大原动画制作。

1989 年，《惊慌失措的 Hani》，李学斌、沈相一导演，大原动画制作。

1989 年，《2020 Space Wonder Kiddy》，金大中导演，大原动画制作。

1989 年，《Merturl 道士》，严雨泰导演，新原动画、Dongyoung 动画制作。

1990 年，《很久很久以前》，宋政律、金朱仁、李建设、金东虎、裴永郎导演，Hanho 兴业、新原动画、Dongyoung 动画、Take1 制作。

1990 年，《Merturl 道士与 108 个妖怪》，严雨泰导演，新月制片制作。

1995年,《明天是世界杯》,姜汉英导演,SunWoo 制片制作。

1999年,《黑色胶鞋》,宋政律导演,新韩动画制作。

2001年,《彩虹精灵形形》,Moohan 娱乐制作。

2003年,《幸福的世界》,KBS 制作。

韩国剧场版动画列举:

1982年,《未来少年 Gunter 百慕大 5000 年》,大原动画制作。

1982年,《超级跆拳 V》,金青基导演,首尔动画制作。

1984年,《我的名字叫独孤卓》,洪相万导演,大原动画制作。

1987年,《超人洪吉东》,金青基导演,首尔动画制作。

1991年,《归来的 Wuroemae》,金青基导演,首尔动画制作。

1996年,《小恐龙多儿之大冒险》,林京元导演,首尔电影制作。

1997年,《林格政》,金青基导演,Stone Bell 动画制作。

2004年,《Pigmateo》3D 动画,宋根植导演,Dongwoo 动画、江原信息影像振兴院制作。

2007年,《千年狐》,李成康导演,韩国希杰娱乐株式会社制作。

二、韩国的动画工作室和动画家工作室

在韩国动画的发展历程中,主要出现如下一些工作室和制作公司。

(1)较为突出的是首尔电影制作室。首尔电影制作的《机器人跆拳道 V》的诞生打破了当时韩国动画近五年的空白期,找回了被日本大友克洋导演的剧场动画《老人 Z》称霸的市场。该工作室还出品有轰动一时的金青基导演的《超人洪吉东》。

(2)大原动画制作室。大原动画制作了《未来少年 Gunter 百慕大 5000 年》,还有《我的名字叫独孤卓》,导演是洪相万。

(3)Tin House 制作。该公司制作了全球首部在 90 分钟内完全运用 2D+3D+微型图像合成技术拍摄的动画电影《晴空战士》,本片还被选为第七届日本富川国际幻想映画祭的开幕影片。

(4)世纪商社制作。该公司 20 世纪 60 年代末由朴英日导演制作了长篇剧场动画《孙悟空》,1971 年由荣有秀执导制作了《虎东王子和乐浪公主》。

其他较知名的韩国动画工作室还有新月制片制作、Hanho 兴业、新原动画、Dongyoung 动画、Take1 制作、世英动画制作、Dongwoo 动画制作、ACOM 制片、SamyoungMEDIA、申东宪制片制作等。

扩展阅读

动 画 家

金青基导演是韩国较资深的动画家,推出多部动画影片,包括《少年三国志》、《超级跆拳》、《超人洪吉东》、《归来的 Wuroemae》、《林格政》等,并且都由首尔动画制作。

金荣彻导演被称为韩国动画界的先锋，在 20 年前，他就已经是擅长动画特效制作的出色商业广告导演。1988 年他获得韩国广播传媒奖的一等奖，1996 年获得韩国国际动画节金奖，1997 年获得顶尖大奖。《晴空战士》就是由金荣彻导演执导的动画影片，也是韩国有史以来投资最高的动画电影。

还值得一提的导演是朴英日，他导演了作品《黄金铁人》、《孙悟空》。另外林正奎、李成疆、权五圣、吴兴善、李英秀、宋政律、申东宪、金朱仁、金大中、宋根植、安太根等导演也都有不错的作品。

第三节　韩国的动画欣赏与分析

学习与欣赏

1.《哆基朴的天空》

《哆基朴的天空》动画英文名称为《Doggy Poo》，是一部韩国励志童话，作者为韩国儿童文学家权正生，原著于 1968 年获韩国儿童文学奖，后改编为动画片，2004 年上映。《哆基朴的天空》海报如图 7-4 所示。

《哆基朴的天空》获得的荣誉

2003 年东京国际动画节优秀作品奖；2003 年韩国 FIFECA 最佳动画奖；2004 年入围中国台湾国际儿童电视影展最佳动画。

故事情节

影片讲述了哆基朴在一只小花狗排泄之后来到这个世界。孤单一人趴在农村的小路边上，他感到这个世界很美，但是却不知道自己存在的意义，因为连鸟儿都不喜欢它。一堆被农夫掉落在路旁，原本是从田地里挖来盖房的泥土，告诉哆基朴万物都有存在的意义，他一定会有用的。《哆基朴的天空》剧照如图 7-5、图 7-6 所示。

图 7-4《哆基朴的天空》海报

后来，泥土被农夫又带回了农田，离开了哆基朴。晚上，一片被风吹来的叶子来到哆基朴身边，她告诉哆基朴万物都是生死循环的，只是方式不同，随后，叶子又被风吹走了。一只母鸡带领一群小鸡路过哆基朴的身旁，哆基朴请求她们把他作为午餐，却被拒绝。母鸡告诉他只有自己找到的食物才更甜美。《哆基朴的天空》剧照如图 7-7 至图 7-9 所示。

哆基朴感到自己不被这个世界需要,含着泪度过了雪夜。一场春雨后,哆基朴旁边伸出了一枝蒲公英,她对哆基朴说,她要开出美丽的花,一定要哆基朴的帮助,哆基朴终于知道自己原来可以帮助蒲公英开出美丽的花,激动地接受了这个请求。《哆基朴的天空》剧照如图7-10所示。

图7-5《哆基朴的天空》剧照

图7-6《哆基朴的天空》剧照
哆基朴与泥土

图7-7《哆基朴的天空》剧照 树叶

图7-8《哆基朴的天空》剧照 母鸡妈妈

图7-9《哆基朴的天空》剧照 泥土

图7-10《哆基朴的天空》剧照 蒲公英和哆基朴

蒲公英和哆基朴抱在一起。时光流转到了盛夏,蒲公英开出了美丽的花儿,然后又化作千万个蒲公英种子随风飞过高山,越过峡谷,飘过森林,飞向远方,哆基朴的存在也随这一切升华为伟大的爱。《哆基朴的天空》剧照如图 7-11 所示。

图 7-11《哆基朴的天空》剧照　美丽的田野

动画风格

《哆基朴的天空》是伊泰斯卡工作室(Itasca Studios)出品的一部黏土动画片,即主要的人物以黏土塑形,把物体、大自然事物人性化,把万物赋予生命体。该片的制作看似简单其实很细腻不凡,哆基朴的眼泪,生动可爱的小鸡,真人赶的牛车,处处都显示出制造者不凡的黏土塑形能力和深厚的民族文化积淀。《哆基朴的天空》剧照如图 7-12、图 7-13 所示。

图 7-12《哆基朴的天空》剧照　可爱的小鸡　　　图 7-13《哆基朴的天空》剧照　牛车

该故事表现了大自然中的任何事物都有它存在的理由和必要性,任何物体都来自大自然、回归大自然。它告诫人们永远不要妄自菲薄、轻言放弃,即使再卑微的事物都有其存在的意义。哆基朴是英文 Doggy Poo 的音译,意译是小狗屎的意思。

2.《美丽密语》

《美丽密语》动画的英文名称为《My Beautiful Girl, Mari》,发行时间为 2002 年 1 月 11 日,导演是李成疆。《美丽密语》海报如图 7-14 所示。

图 7-14《美丽密语》海报

 故事情节

这是一个关于成长的故事,是一个男孩发现梦,感受梦,在梦的支持下走过孤独和痛苦,最终变得坚毅、成熟的人生旅程;这又是一段真切而略带忧郁的爱情,在艰难的日子里,在被生活逐渐固化而不再进入梦境的现实中,他们彼此思念。《美丽密语》包含了各种离别:生离、死别、人和物的离别。十二岁的罗武与母亲及祖母一同住在海边的渔村中。小罗武没有什么朋友,唯一的朋友便是同年纪的俊浩及宠物猫猫。《美丽密语》剧照如图 7-15 所示。

有一天,当他经过学校前面的文具店时,发现里面摆放着一粒闪亮的神秘玻璃球。他非常喜欢,为此辗转了一夜,第二天下定决心要去买的时候,漂亮玻璃球却已经不见踪影,令罗武失望万分。

图 7-15《美丽密语》剧照

罗武跟俊浩到海边玩耍,为追猫猫而独自跑进旧灯塔内,竟见到那粒神秘玻璃球安放在架上。当一阵夺目的光芒照过玻璃球时,灯塔内变幻成为一个不可思议的美丽世界。正当罗武要跌进无底深潭时,一个身穿白袍的女孩子突然出现,伸手将他救起。《美丽密语》剧照如图 7-16、图 7-17 所示。

二人于光影组成的幻想国度里相识。第二天,罗武连忙将这段奇遇告诉俊浩,但对方却认为是天方夜谭。为证明真有其事,罗武于是带他一起再闯灯塔,终于找到那位美丽的白衣女孩美丽。《美丽密语》剧照如图 7-18 所示。

图 7-16《美丽密语》剧照　罗武和俊浩

图 7-17《美丽密语》剧照　罗武和白衣女孩

图 7-18《美丽密语》剧照　美丽的玻璃球世界

从此,两个男孩便共同保守这个有趣的秘密,美丽的玻璃球世界便是他们的宝藏。可惜好景不长,罗武的祖母染上重病,生命垂危。俊浩的父亲亦身陷险境,渔村遭受风暴吹袭,罗武的父亲死于暴风雨之中。他在小小年纪已经历过死别。后来,罗武又面对母

亲再婚、祖母重病等，他随时要经历另一次离别。《美丽密语》剧照如图 7-19 所示。

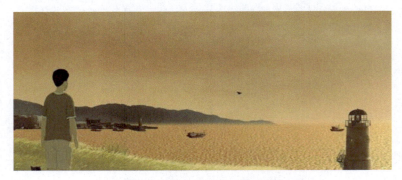

图 7-19《美丽密语》剧照　荒废的灯塔

另一边，俊浩要由乡村到韩城读书，罗武和他都舍不得对方。后来他们重逢后，俊浩又要出国了。他不再有梦。后来，罗武和俊浩居住的村庄突遇暴风雨，有村民出海未归，罗武攀上已荒废的灯塔，相信它会再次发光；这时他再一次遇上美丽，而村庄随即幻化成仙境。暴风雨停了，美丽和仙境也离他而去。

 动画风格

《美丽密语》是导演李成疆在韩国史上的首部长篇动画。在这部作品中，暴风雨预示着成长路上遇到的困难，而仙境则是儿时的幻想和憧憬；当罗武解决了困难而成长起来，梦幻也就消失了。故事仿佛要告诉观众，聚散在人生中实在是普遍不过的事，本来就是人生旅途上必经的，成长本身也就是一种离别。

影片充满了诗情画意，可谓是以千万张水彩画组成的电影。纵观《美丽密语》，画质清新淡雅，色彩美丽，显示了自己的特色风格，但是剧情较简单薄弱。在日本动画风靡全球的今天，影片在构图、造型和人物情节设置等方面也都受到日本的影响，多多少少能看到宫崎骏的影子。

影片在韩国本土上映时请来了大名鼎鼎的安圣基和李秉宪配音，众多影迷冲着他们的声音走进了影院。影片最终获 2002 年第 26 届安锡国际动画节参选资格，并荣获"格兰披治最佳动画长片大奖"。

 小贴士

1962 年出生的李成疆，自小热爱动画，并当上动画团体 Dal 主席。1995 年，他凭《小月亮》荣获计算机设计大赛银奖，《Legend》荣获三星软件大赛金奖。1996 年，他凭《情侣》荣获 LG 高级媒体项目"最佳创意奖"，及汉城国际动画节"最佳美术指导奖"。两年后，他冲出韩国本土，凭《伞》荣获日本映射交流节"特别评选奖"。同年，还凭《Ashes in the Thicket》荣获韩国动画及文化大赛冠军。

他是法国安锡国际动画节的常客。他上一部作品《Ashes in the Thicket》获邀竞逐短片项目，而首次尝试的动画长片《美丽密语》亦获 2002 年第 26 届安锡国际动画节参选资格，与其他优质动画包括大友克洋执导手冢治虫原著的《大都会》一较高低，并荣

获"格兰披治最佳动画长片大奖"。1999 年,他凭着出色的画功,获得世界权威动画影展安锡国际动画节"官方评选奖"、墨尔本电影节"官方评选奖"及巴西动画节"官方邀请"。2001 年,《美丽密语》荣获 SICAF 筹备新片大赛"文化及旅游局大奖"和安锡国际动画节格兰披治最佳动画长片大奖。

3.《五岁庵》

《五岁庵》2003 年上映,导演是成百烨、李成强。《五岁庵》海报如图 7-20 所示。

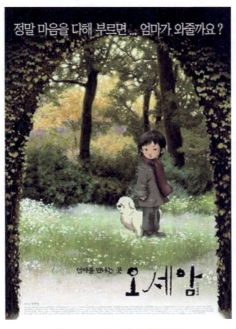

图 7-20《五岁庵》海报

《五岁庵》获得的荣誉

2004 年获安纳西动画电影节大奖、戛纳电影节评委奖;2004 年亚太影展最佳动画片奖。

故事情节

这部动画片片长 75 分钟,故事根据韩国的真人真事改编。韩国动画片《五岁庵》影片改编自韩国作家丁采瑃的同名童话,曾于 1990 年被拍成电影。讲的是一个名叫吉顺的五岁小男孩的故事,吉顺很小的时候,妈妈为了救姐姐坚伊在一场大火中去世了,双目失明的姐姐坚伊带着幼小的弟弟相依为命,浪迹天涯。《五岁庵》剧照如图 7-21、图 7-22 所示。

为了让吉顺更好地成长,姐姐坚伊一直没有告诉弟弟母亲去世的真相,在姐姐善意的谎言中,吉顺长到了 5 岁。但在吉顺的心中,一直有一个美好的愿望,就是去寻找深爱自己的妈妈,他们决定在第二年的春天,一起去找妈妈。坚伊和弟弟踏上了找妈妈的路,

他们一起流浪,虽然孤独,却又是那么温暖。在流浪的路上,他们遇到了两个善良的僧人,还收养了一条美丽的小狗——微风。《五岁庵》剧照如图7-23所示。

图7-21《五岁庵》剧照 姐姐与弟弟

图7-22《五岁庵》剧照 僧人

图7-23《五岁庵》剧照 顽皮的吉顺

姐弟俩被带到了寺院里,他们在寺庙生活得很快乐,但吉顺由于对寺庙内的规矩一窍不通,为寺庙带来了不少麻烦。寺院里单调的生活很快就让吉顺感到厌烦。《五岁庵》剧照如图7-24至图7-27所示。

图7-24《五岁庵》剧照 吉顺和狗

图7-25《五岁庵》剧照 挂僧鞋

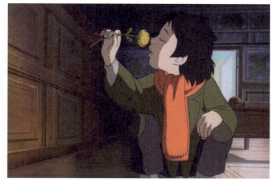 图7-26《五岁庵》剧照 天真的吉顺

 图7-27《五岁庵》剧照 无忧的吉顺

吉顺的到来给寺庙带来了很多麻烦,他把僧人的鞋子全部挂到树上,在僧人打坐的时候捣蛋,虽然这样,他还是给寺庙增添了很多生气。

因为别的孩子嘲笑姐姐坚伊的盲眼,吉顺和那些孩子大打出手,孩子的妈妈出来训斥了吉顺与坚伊,这让吉顺非常伤心,他问僧人,为什么坏孩子可以有妈妈,而我却没有!为了解开吉顺的心结,僧人告诉吉顺,只要你的心里有妈妈,佛祖就会让你看见妈妈的!为了让自己看见妈妈,让姐姐也看见,吉顺决定和僧人一起出去学习。《五岁庵》剧照如图7-28、图7-29所示。

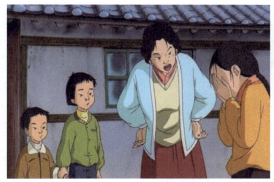 图7-28《五岁庵》剧照 无助的姐姐

 图7-29《五岁庵》剧照 修行

他和僧人走了很远的路,去了山的另一边的大山里,他们在一所破庙里开始了修行的日子。冬天到了,大雪就要封山了,僧人决定在大雪封山之前去市集采买一次东西,以保证有足够的粮食过冬,在走之前,他告诉吉顺,一定要等他回来,僧人在往回赶的路途中跌进了大山里,昏迷不醒,直到春天的时候才恢复。《五岁庵》剧照如图7-30～图7-32所示。

僧人走的第一天,吉顺和庙里的观世音菩萨像聊天。第二天,吉顺还和观世音菩萨像诉说。第三天,吉顺没有可以吃的东西了。第四天,吉顺仍然去和观世音菩萨祈祷。春暖花开的时候,身体康复的僧人带着坚伊和自己的伙伴到山顶去寻找吉顺,在那里他们发现了死去多日的吉顺。

经典动漫作品赏析

图7-30 《五岁庵》剧照

图7-31 《五岁庵》剧照 梦幻中的团聚

小贴士

这个故事来源于韩国境内真实存在的一座庙宇——"五岁庵"。相传古韩国女王时代在名为内雪岳的深山,一个女子带5岁儿子来此庵出家修道,她因庵内断粮而出去化缘,同儿子约定三日内返回,但由于大雪阻隔,到第二年春天才回来,这时,她看到儿子已坐化在佛像前。寺院重建后,此庵改名为"五岁庵"。

动画风格

这是部蕴涵着纯洁童心的感人作品,虽说没有令人叹为观止的视觉效果和出奇的创意,却胜在本片画工清新明快,风格写实像一幅水粉画。动画另一个出色的地方在于小动物的拟人化应用,无论是狗、猫和白兔等,有助于烘托其曲折的剧情。

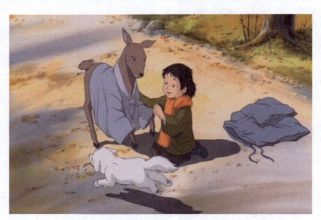

图7-32 《五岁庵》剧照 顽皮的吉顺

孤独姐弟俩的童年在成年的世界里体味世态炎凉,在大自然的怀抱里寻找思念妈妈的温暖和快乐,坚毅谦卑、感恩和爱,吉顺的顽皮、童真、慈爱贯穿影片整个主题。

《五岁庵》贯穿浓郁的佛教精神,结局以吉顺的悟道死亡而告终,吉顺一生虽然短暂,却尝遍了人世疾苦,命运总是给他残酷的打击。对诵经念佛不屑一顾的孩子,在大雪封山的日子,一个人坐在寺庙中,用最虔诚的意念呼唤着菩萨,用心灵寻找到了母爱,这种爱升华为一种宗教上的概念,是神对世人的怜悯,也是创作者对观众的怜悯,却无助于悲

剧影片的主题。该片成功体现韩国文化立国的国策,把佛教、儒教、道教三方糅合到一起,给人毫无拼凑之感。该片细腻的情节,成功的运作及现代人的精神需求是它成功的主要原因。

扩展阅读

最早韩国漫画进入中国市场的是以《浪漫满屋》、《彩虹满屋》而成名的韩国少女漫画家——元秀莲,她的优雅画风区别于日式少女漫画。另外一些韩国少年漫画如《热血江湖》、《龙飞不败》也悄然流传开来,但真正为中国漫迷所熟知的是一些Flash动画和卡通形象,如流氓兔、中国娃娃、小土豆dori、一条叫DOGO的猫咪等。

韩国漫画家的奋斗带给了他们这个群体很高的国际声誉。如朴姬贞的《非洲大饭店》、姜敬玉现代叙事风格的《普通城市》和《17岁的叙述》,李珍珠的最新力作《哈尼快跑》都在国内漫迷中有很高的评价。韩国专攻武侠题材漫画的河承男表示希望在上海成立自己的漫画工作室,招收中国漫画作者当助手。

相对日本动漫多年来培养的全年龄段读者群,韩国的漫迷最初也和中国漫迷一样是从看日本动漫开始,所以从韩国漫画的发展历程看,首先出现并被接受的就是低幼年龄段和青年段的动漫作品。由于韩国政府和民众的强烈大韩民族意识,韩国提出了振奋韩国动漫业界的"让孩子们看自己国家的作品"的口号。从"拿来主义"起步的韩国动漫虽然在分镜、人物造型上还带有浓烈的日式痕迹,但浓烈激昂的情节和主题透露出大韩民族一贯推崇的精神气质来。

韩国动漫业者们非常团结,整个行业推动他们以十几位大师为顶点,带动一批学生助手,再发展一大群动漫新人,以点带面地将整个国家的人才汇集到一起,形成一个资金、人才、技术高效配置的动漫行业发展氛围。

4.《晴空战士》

2003年电影《晴空战士》,导演是金荣彻,出版商是Tin House制片公司。

《晴空战士》获得的荣誉

《晴空战士》,全球首部2D结合3D制作的影片,该片在第七届富川幻想(Fantastic)映画祭开幕式上作为开幕影片。《晴空战士》海报如图7-33所示。

故事情节

影片展现的是在2142年的地球,由于战争和工业污染导致环境不断受到破坏,大地在污染和环境灾害的双重打击下已经处在崩溃的边缘,人类因此受到重创,大批的遭受污染的受害者纷纷死去,幸存下来的人们为了生存苦苦挣

图7-33《晴空战士》海报

扎。最后剩下的只有那些拥有权力和技术的人,他们不但存活了下来,还在南太平洋建起了一个名为 Ecoban（意思是"生态禁止"）的有机城市。这个有机城市就如植物般生长,它利用 Delos 系统,把地球的污染物化作成 Ecoban 城所需的能源。但是,只有极少的经过挑选的人才可以进入这个隔绝的都市,这些人成为城市中的特权阶层,至于更多的其他人,则无助地被抛弃,曝尸于无尽的荒野中。《晴空战士》的角色与剧照如图 7-34～图 7-38 所示。

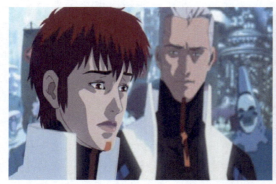

图 7-34《晴空战士》角色洁

图 7-35《晴空战士》剧照一

图 7-36《晴空战士》角色舒阿

图 7-37《晴空战士》剧照二

图 7-38《晴空战士》角色西蒙

成千上万害怕污染的人希望可以在 Ecoban 这片乐土上居住,逃避被尘烟毒雾笼罩的生活环境。可是,住在 Ecoban 城的人却拒绝了他们的请求,独自享受依靠权力建立起来的这块地球晴空。无法进入 Ecoban 城的人们,像难民一样在 Ecoban 城的外围,建起了一座名为 Marr 城(意为"被损害之地")的地方暂住。生活在 Ecoban 的人衣食不缺,而在 Marr 城生活的难民却食不果腹。

于是,Ecoban 城和 Marr 城的对立空前紧张,Marr 城的人们希望地球减少污染后重新看到没有污染的晴空,Ecoban 城却利用权力和技术进行着严苛的统治。

随着地球上的污染物越来越少,Ecoban 城开始出现能源危机。为了继续维持能源的运作,他们竟强迫 Marr 城的人去制造污染。许多 Marr 城的人,开始站起来为他们的未来而战,人们称他们为"晴空战士",为夺回那失落的"幸福时光"而战斗。

舒阿是来自 Marr 城的晴空战士,他偷偷潜入 Ecoban 城疯狂地作案,用破坏和杀戮来报复,设法使其放弃制造污染。如临大敌的 Ecoban 城安全首脑西蒙派出了他的得力干将,女警官洁。

女警官洁接受任务拼命地去追杀这些晴空战士,最后却发现,这个入侵者竟然就是自己的初恋情人舒阿。与此同时,Ecoban 城年轻的指挥员凯德也前来调查此事,而且他心爱着洁。这场两个城市的战争,三个人之间的爱情挣扎就此展开。

尽管如此,Ecoban 城的人还想消灭 Marr 的居民来获得更多的污染物。过了一段日子,突然有报道说这片土地的污染程度正在下降,因而有很多人开始希望整个大地又能恢复生机。冲突发生了,因为有一些政府官员决定继续污染土地,这样他们就能保持住在都市里面。

洁在追捕当中救下了一个小女孩,Marr 居民的生活状况,人性的善良使她最终放弃追捕,没有拿到能源。爆炸毁灭了 Ecoban 城,洁也倒下了。热爱我们的地球,爱护我们赖以生存的环境,同在蓝天下,珍惜我们的每一天,呵护我们的每一寸土地,每一片天空,这就是本片的中心和深远寓意。《晴空战士》剧照如图 7-39 至图 7-42 所示。

图 7-39《晴空战士》剧照三

图 7-40《晴空战士》剧照四

图 7-41《晴空战士》剧照五

图 7-42《晴空战士》剧照六

 动画风格

近几年韩国动画发展迅猛，从 2D 动画开始，韩国动画影片的制作水平就一部比一部精湛。金荣彻导演推出的《晴空战士》，以超大投资及众人倾力打造撼人心魄的超级视效动画为特点，是对韩国动画一次翻天覆地的革新，甚至可以说是一个里程碑式的突破。《晴空战士》剧照如图 7-43 和图 7-44 所示。

图 7-43《晴空战士》剧照七

影片以未来世界为主题，讲述两个主人公之间因为阶层和爱情而发生的战斗。这部动画电影筹备超过 6 年，制作费用超过 120 亿韩元。影片最重要的突破在于画功的精湛和视觉效果的创新。巨额投资成为本片的第一亮点，制作打破了韩国动画电影史无前例的纪录。

本片系环保科幻主题，出品方韩国 Tin House 制片公司是韩国著名的专业电视制片公司。随着计算机特效技术的不断进步，科幻题材影片有了更富于表现力的手段。以往那些科幻场景只能在作家或是漫画家的笔下呈现，难以搬上大银幕。然而频繁使用计算机特效，导致影片的制作成本直线上升，一再地超出电影公司的制作预算，这也是这类动画片产生困难的主要原因。

图7-44《晴空战士》剧照八

影片在90分钟内完全运用2D+3D+微型图像合成技术制作,在世界属首部拍摄的CG动画电影。影片中的CG与二维平面画风共存,稍微有一点游戏经验的年轻观众可以从片中任何一个截图中清楚地区分开来。比如,人物造型一律采用平面画风,建筑、道具对象均采用3D建模构造。

关于CG与平面画风放在一起是否和谐的问题,见仁见智,也有许多的争议,制作技术上的明显割裂让影片所营造的科幻世界不统一。除了这种的明显割裂,还有诸多小细节的不统一。比如摩托车扬起的烟尘,这一次是平面画风的,而下次却又变成了CG的了。影片在动画技术上的选用显然没有做到统一、相互融合,这种不统一的后果是带给观众的混乱感觉,随着新技术的加入动画片也将引出新的课题,剧情的单薄以及对日本动画未了的模仿情结。

知识拓展

随着以计算机为主要工具进行视觉设计和生产的一系列相关产业的形成,国际上习惯将利用计算机技术进行视觉设计和生产的领域通称为CG。它既包括技术也包括艺术,几乎囊括了当今电脑时代中所有的视觉艺术创作活动,如平面印刷品的设计、网页设计、三维动画、影视特效、多媒体技术、以计算机辅助设计为主的建筑设计及工业造型设计等。如用3D模拟引擎制作的动画短片,画面不仅绚丽而且具有真实感,一些著名的游戏开头结尾等都是CG动画。

对比发现

曾经在月刊《Sunday-GX》上发表过作品的韩国漫画家尹仁完与梁庆一推出了在日本本土最成功的韩国原创漫画《新暗行御史》,并以韩日合作的形式制作了同名剧场动画。但是受亚洲读者喜爱的韩国漫画,主要以幽默古装剧为主——与持续发展完善50多年的日本动漫产业相比,韩国仍存在着从制度到营销上的系统性不足。

优秀的动画作品在欣赏优美的人设和巧妙的对白、流畅的镜头及深刻的内涵时很少有人关注作品背后创作人员投入的人力、物力、财力的支撑。从《美丽密语》到《五

岁庵》，韩国动画长片始终秉承"民族的就是世界的"原则；但一旦想要在创作上创新，就难免陷入日本动画的构思模式，毕竟日本动画在世界范围内都太深入人心，以至于长期学习日本经验的韩国和我国动画人都有了一种惯性思维，不自觉地出现老套的剧情和人物关系：比如投资 12.5 亿韩元的公映的《晴空战士》作为当年富川国际幻想电影节开幕片，在视觉效果可谓标新立异具有划时代意义，但剧情的单薄晦涩以及对日本动画经典情节的模仿也令人感到一份无奈。韩、日动画剧照分别如图 7-45、图 7-46 所示。

　　韩国的动漫游戏产业的迅猛发展，是韩国动漫人和政府通力合作的结果。日本、韩国对电玩动漫产业的成功引导，也启发了我国对动漫画人才设立扶助基金的政府行为。其实，作为美日动画业的加工基地，中国沿海城市的起步并不比韩国晚。在很多著名的动画片尾字幕中都可以看到中国动画公司的名号，如今韩国"文化世界化运动本部"（KGO）反过来将漫画家金戍成的《我爱足球》投入到中国的加工市场中。

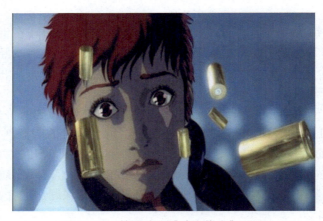

图 7-45　韩国动画《晴空战士》剧照

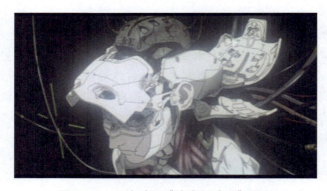

图 7-46　日本动画《攻壳机动队》剧照

　　作为韩国文化振兴的一方面，韩国的动漫还是取得了非常大的成果，虽然也存在一些问题但依然是值得中国学习借鉴的。动画作为一个行业，其涉及的行业范围及从业人员非常广泛，动画发展的许多环节相互间的连接问题都是应该非常关注的。动画的发展

一定要形成产业链,让其动画形象形成动画形象产品,也可以说动画明星衍生到各个领域,互相带动。介于韩国的成长和经验,中国的动画发展任务还是非常艰巨,我们应很好地借鉴他国动画的发展成功经验,促进我国动画业快速发展。

当前随着互联网的高速发展,国际动漫领域的知名度和影响力在悄然发生着改变,打破了美国、日本大制作动画的垄断格局。韩国政府对本国动漫游戏产业的扶持对今天韩国动画能在国际上有一席之地起到了很大的作用。

从动画引进的大环境看,韩国是世界上第一个禁止日本漫画进口的国家,机器猫等动画片要进入韩国,必须全面改版,从动画中的人物姓名到服饰对白内容都要韩国化。连载杂志必须以两国合作的形式发行。但是单纯地阻止外来动漫进入不是解决韩国动漫发展根本的办法,韩国认识到最重要的是培养自己的原创动漫作品抢占市场。

政府补贴出版业赔本出连载杂志,扶持原创漫画作者,力争打造从漫画到动画、游戏乃至影视作品、玩具周边衍生产品的一整套动漫产业链,动漫作品一旦有畅销流行趋势立即加大周边攻势,赚回成本榨取高额利润。韩国动漫画、网络游戏与影视界相互传递脚本的方式已经常态化,如李命进的《仙境传说》,黄美娜的科幻动作片《红月》。李明真的《世界末日》启发了 RO 网络游戏。Magics 公司开发的《破天一剑》同样来自畅销漫画,为打开庞大的中国市场游戏以老子"易经"学说为文化支撑,力求贴近中国玩家。

《快斗1/2》改编自广受欢迎的漫画《VAM1/2》,狼族、熊族、豹族与人类,为找回昔日美好的家园而携手奋进。韩国第一部在中国公映的武侠片《飞天舞》改编自漫画家金惠磷的创作,由韩国影星金喜善领衔主演。2004 年在法国戛纳电影节上获大奖的韩国电影《老男孩》改编自同名日本漫画脚本。韩国动漫界以拓展国际市场为重要发展方向,漫画《十王战》和《血流魂》的作者黄善洪的近期计划是把香港导演徐克的电视连续剧《七剑下天山》改编成漫画。这样的改编动漫作品在韩国很流行而且获得了较好的社会反响。创造一个成功的动漫形象,其周边附加价值不可估量。

比如日本的《哆啦A梦》,不仅寄托了几代人的童年梦想,还应用于各类文具玩具服饰周边产品上,开发成各类剧场版动画电影常映不衰获得了巨大的票房成功,成为日本影响世界的文化符号之一。如果说好莱坞是美国经济的文化支柱,那么日本就是举国投入到动漫产业中的国家,获得了可与制造业相抗衡的回报——日本动画对美国市场的出口额是钢铁产业的 4 倍。美国迪士尼 20 世纪 90 年代末因为作品缺乏创新一度被梦工厂等新锐公司夺走霸主地位,说明只要富有创意、题材及经营模式迎合市场,就能够脱颖而出迅速取得巨大成功。这一切都启发了韩国动漫人,以原创为基础拓展周边、影视、游戏的产业链,时至今日已成为创造近 3 亿美元产值的文化创意产业。

韩国的动漫同人 Cosplay 秀发展很快。相比消耗大量精力时间的原创动漫画,Cosplay 有简单便利、受众广、接受性强的优点,并走在了原创的前面,在各种动漫商业推广展会上总有 Cosplay 表演者的身影。Cosplay 已经成为集舞台剧、改编影视、商业代言为一体的动漫周边产业。中国台湾影视界改编自日本动漫制作青春偶像 TV 剧,如神尾叶子的《流星花园》惣领冬实的《战神》就是 Cosplay 的影视化的成功案例。

在动漫作品的题材、创作脚本的编写和选择上,韩国动漫界选取的独特视角和叙事

方式都更加关注现实直面人生，明显区别于日本的动漫作品的架空时间空间以求新求奇、匪夷所思的情节。在第一届"大韩民国创作漫画征文展"获奖作品集中《77年生》就是这样一部全方位地关注生活的结晶。《那个女人、你、我或我们》以三个生活中普通的剧场女售票员的生活为描绘对象，描述了她们如何面对利益的诱惑和生活工作的压力，几经波折终于找到生活的真谛坦然面对真实的生活，如同一篇以画笔完成的清晰散文。《循环线》与《痛苦的回忆》同样是以日常生活和突发事件为漫画主角活动的舞台，以漫画这一流行文化产物深入探讨了什么是爱情、什么又是人性本善等深刻的哲理。

　　反观中国动漫业界长期低估现实题材对成年观众群的吸引力，作品定位维持在低龄儿童受众，使中国动漫作品始终不能做到在全年龄段都具有影响力和竞争力。事实上，动漫艺术已经悄然进入生活的各个角落：电玩动漫游戏规则——必定会突破液晶屏幕，切实改变一代人的行事准则和生活态度。

　　中国动画《瑶铃瑶铃》、《三国演义》就是共同开发的有益探索。在合作中我国力图通过动漫弘扬民族精神和悠久文化，与韩国合作的系列动画《孔子》就是这种思想指导下的最新成果。

 课后作业

> 1. 观看早期的韩国动画作品，总结韩国动画的特点。
> 2. 韩国的动画和日本、美国的相比较它们的共同点有哪些？
> 3. 简述韩国动画快速发展的主要因素。

附　录

附录1　经典动漫作品赏析

一、《长发公主》

沃尔特·迪士尼动画工作室（Walt Disney Animation Studios）2010年上映的动画长片《长发公主》，由拜恩·霍华德（Byron Howard）和内森·格里诺（Nathan Greno，《闪电狗》的导演）共同执导，改编自同名经典童话《Rapunzel》。影片将带领观众进入一个由CG创造的梦幻世界。图附1～图附11分别为《长发公主》原画设定与剧照。

图附1《长发公主》原画设定一

图附 2 《长发公主》原画设定二

图附 3 《长发公主》原画设定三

附 录

图附 4《长发公主》原画设定四

图附 5《长发公主》原画设定五

209

图附6《长发公主》原画设定六

图附7《长发公主》原画设定七

附 录

图附 8《长发公主》原画设定八

图附 9《长发公主》原画设定九

图附 10《长发公主》原画设定十

图附 11《长发公主》剧照

附　录

二、《悬崖上的金鱼公主》

　　《悬崖上的金鱼公主》是日本吉卜力工作室制作，由日本著名动画大师宫崎骏担任导演和编剧的剧场版动画片，2008年7月在日本上映。这部电影的主人公宗介的原型就是宫崎骏的儿子——同为动画导演的宫崎吾朗。本片表达了他们父子两个人的深情。图附12～图附14所示分别为《悬崖上的金鱼公主》场景设定与分镜。

图附12《悬崖上的金鱼公主》场景设定

图附13《悬崖上的金鱼公主》分镜一

图附 14 《悬崖上的金鱼公主》分镜二

三、《哈尔的移动城堡》

《哈尔的移动城堡》也是日本吉卜力工作室制作，由宫崎骏担任导演和编剧的剧场版动画片，2004 年 11 月在日本上映。本片荣获了第 61 届威尼斯电影节技术贡献奖和 2006 年度奥斯卡最佳动画长片奖提名在内的 12 项大奖。特别值得一提的是本片的场景绘制细腻、优美，可以独立作为艺术进行欣赏。图附 15 和图附 16 所示分别为《哈尔的移动城堡》场景。

图附 15 《哈尔的移动城堡》场景一

图附 16 《哈尔的移动城堡》场景二

四、《超级大坏蛋》

《超级大坏蛋》是美国梦工厂动画公司制作的一部颠覆传统美国超级英雄题材的动画片。片中恶搞了超人的英雄形象,并以一个反派角色——拥有超级智能的外星人麦克迈为主角,演绎了一出正邪交错、诙谐而又充满温情的闹剧。片中的搞怪人物设计是本片的一大亮点。图附 17～图附 19 所示分别为《超级大坏蛋》原画设定。

图附 17 《超级大坏蛋》原画设定一　　　　图附 18 《超级大坏蛋》原画设定二

图附 19《超级大坏蛋》原画设定三

五、《穿靴子的猫》

《穿靴子的猫》是美国梦工厂动画公司 2011 年上映的动画长片,影片的主角是一只穿靴子的猫剑客,这个形象在梦工厂动画公司出品的《怪物史莱克》系列动画电影中已家喻户晓,本片以外传的形式独立对这个形象进行介绍,影片延续了《怪物史莱克》的恶搞精神,在剧情中穿插了大量的知名童话人物和情节。图附 20 ~ 图附 26 所示分别为《穿靴子的猫》原画设定。

图附 20《穿靴子的猫》原画设定一

附　录

图附 21《穿靴子的猫》原画设定二

图附 22《穿靴子的猫》原画设定三

图附 23《穿靴子的猫》原画设定四

217

图附 24《穿靴子的猫》原画设定五

图附 25《穿靴子的猫》原画设定六

图附 26《穿靴子的猫》原画设定七

六、《魔术师》

　　《魔术师》是法国著名动画导演西维亚·乔迈自《疯狂约会美丽都》后完成的第二部动画长片。讲述一位老年魔术师在偶遇一位年轻农家姑娘后,两人人生道路发生的变化。影片画风优美含蓄,造型场景真实又充满艺术气息。本片以实力获得了第83届奥斯卡最佳动画长片提名。图附27～图附30所示分别为《魔术师》原画。

图附27《魔术师》原画一

图附28《魔术师》原画二

图附 29《魔术师》原画三

图附 30《魔术师》场景原画

附录2 历届动画获奖作品

自第 5 届开始设立。

第 5 届 最佳动画短片:《花与树》(迪士尼)

第 6 届 最佳动画短片:《三只小猪》(迪士尼)

第 7 届 最佳动画短片:《龟兔赛跑》

第 8 届 最佳动画短片:《三只孤苦伶仃的小猫》(迪士尼)

第 9 届 最佳动画短片:《乡下表兄弟》(迪士尼)

第 10 届 最佳动画短片:《老磨坊》(迪士尼)

第 11 届 最佳动画短片:《公牛斐迪南》

第 12 届 最佳动画短片:《丑小鸭》

第 13 届 最佳动画短片:《银河》(米高梅);最佳电影歌曲:《在星星下许愿》(《木偶奇遇记》);最佳电影音乐:李·哈林、保罗·史密斯、内德·华盛顿《木偶奇遇记》

第 14 届 最佳动画短片:《给邓一掌》(迪士尼);最佳电影音乐:弗兰克·丘吉尔、奥列弗·华莱士《小飞象》

第 15 届 最佳动画短片:《希特勒的真面目》(迪士尼)

第 16 届 空缺

第 17 届 最佳动画短片:《鼠》(米高梅)

第 18 届 最佳动画短片:《请肃静》(米高梅)

第 19 届 最佳动画短片:《猫队协奏曲》(米高梅)

第 20 届 最佳动画短片:《小猫咪咪叫》(华纳兄弟)

第 21 届 最佳动画短片:《孤雏泪》(米高梅)

第 22 届 最佳动画短片:《寻猫记》(华纳兄弟)

第 23 届 最佳动画短片:《杰拉尔德·麦克波音》(哥伦比亚电影公司)

第 24 届 最佳动画短片:《双剑客》(米高梅)

第 25 届 最佳动画短片:《小猫约翰》(米高梅)

第 26 届 最佳动画短片:《嘟嘟,嘘嘘,乒乓,呼!》(迪士尼)

第 27 届 最佳动画短片:《马戈飞翔》(迪士尼)

第 28 届 最佳动画短片:《敏捷的冈萨拉》(华纳兄弟)

第 29 届 最佳动画短片:《梅古先生的小车》

第 30 届 最佳动画短片:《无名鸟》

第 31 届 最佳动画短片:《武士狂热者》

第 32 届 最佳动画短片:《月之鸟》

第 33 届 最佳动画短片:《芒罗》

第 34 届 最佳动画短片:《代用品》

第 35 届 最佳动画短片:《洞》

第 36 届 最佳动画短片:《评论家》

第 37 届 最佳动画短片：《名流菲恩克》

第 38 届 最佳动画短片：《点与线》

第 39 届 最佳动画短片：《赫布·阿尔珀特和蒂乔纳布拉斯的两重性》

第 40 届 最佳动画短片：《盒》

第 41 届 最佳动画短片：《暴风日》

第 42 届 空缺

第 43 届 最佳动画短片：《一贯正确就是正确吗？》

第 44 届 最佳动画短片：《嘎吱鸟》

第 45 届 最佳动画短片：《圣诞节颂歌》

第 46 届 最佳动画短片：《弗兰克电影》

第 47 届 最佳动画短片：《星期一休息》

第 48 届 最佳动画短片：《伟大》（英国）

第 49 届 最佳动画短片：《悠闲》（澳大利亚）

第 50 届 最佳动画短片：《沙堡》（加拿大）

第 51 届 最佳动画短片：《快信》（加拿大）

第 52 届 最佳动画短片：《每个孩子》

第 53 届 最佳动画短片：《苍蝇》（匈牙利）

第 54 届 最佳动画短片：《克拉克》

第 55 届 最佳动画短片：《探戈》（波兰）

第 56 届 最佳动画短片：《纽约的冰淇淋圣代》

第 57 届 最佳动画短片：《字谜》

第 58 届 最佳动画短片：《安娜和贝拉》（荷兰）

第 59 届 最佳动画短片：《一出希腊悲剧》

第 60 届 最佳动画短片：《栽树人》

第 61 届 最佳动画短片：《锡玩具》；最佳剪辑：查尔斯·L.坎贝尔（《谁陷害了兔子罗杰》）；最佳视觉效果：肯·罗尔斯顿（《谁陷害了兔子罗杰》）；特别成就奖/影片：《谁陷害了兔子罗杰》动画导演理查德·威廉斯

第 62 届 最佳动画短片：《平衡》；最佳原创电影音乐：《小美人鱼》；最佳原创电影歌曲：《大海下面》（《小美人鱼》）

第 63 届 最佳动画短片：《适者生存》

第 64 届 最佳动画短片：《操纵》；最佳原创电影音乐：艾伦·门肯《美女与野兽》；最佳原创电影歌曲：《美女与野兽》（《美女与野兽》）

第 65 届 最佳动画短片：《蒙娜·丽莎走下台阶》；最佳原创电影歌曲：《全新的世界》（《阿拉丁》）

第 66 届 最佳动画短片：《错的裤子》

第 67 届 最佳动画短片：《勃博的生日》；最佳原创电影音乐：汉斯·季默《狮子王》；最佳原创电影歌曲：《今晚你能感到我的爱吗？》（《狮子王》）

第 68 届 最佳动画短片：《修面》；最佳原创电影歌曲：《风的颜色》（《风中奇缘》）

第 69 届 空缺

第 70 届 空缺

第 71 届 最佳动画短片：《兔子》；最佳电影歌曲：《当你相信》（《埃及王子》）

第 72 届 最佳动画短片：《老人与海》（俄罗斯）；最佳原创电影歌曲：《你在我心里》（《泰山》）

第 73 届 空缺

第 74 届 最佳动画故事片：《怪物史莱克》；最佳原创电影歌曲：《如果没有你》（《怪物公司》）

第 75 届 最佳动画短片：《钢牙小鸡兵团》

第 76 届 最佳动画短片：《HARVIE KRUMPET》；最佳动画长片：《海底总动员》

第 77 届 最佳动画短片：《瑞恩》；最佳动画长片：《超人总动员》

第 78 届 最佳动画短片：《月亮和儿子》；最佳动画长片：《超级无敌掌门狗：人兔的诅咒》

第 79 届 最佳动画短片：《丹麦诗人》；最佳动画长片：《冲浪企鹅》（华纳兄弟）

第 80 届 最佳动画短片：《彼得和狼》；最佳动画长片：《料理鼠王》（迪士尼/皮克斯）

第 81 届 最佳动画短片：《回忆积木小屋》；最佳动画长片：《机器人瓦力》（迪士尼/皮克斯）

参 考 文 献

[1] 李敏敏. 世界先锋动画漫赏 [M]. 广州：岭南美术出版社，2007.
[2] 孙立军. 动画电影小百科 [M]. 北京：海洋出版社，2007.
[3] 周鲒. 动画电影分析 [M]. 广州：暨南大学出版社，2007.
[4] 汪宁，高博. 中外动漫史 [M]. 上海：上海人民出版社，2007.
[5] 孙立军，张宇. 世界动画艺术史 [M]. 北京：海洋出版社，2007.
[6] 盛忆文. 动画影片鉴赏 [M]. 长沙：湖南师范大学出版社，2008.
[7] 赵冬. 外国优秀动画电影 100 部 [M]. 北京：中国时代经济出版社，2008.
[8] 李建强. 影视动画艺术鉴赏 [M]. 上海：复旦大学出版社，2008.
[9] 杨晓林. 奥斯卡最佳动画短片分析 [M]. 北京：中国传媒大学出版社，2010.
[10] 张建翔. 动画电影研究 .1 辑 [M]. 武汉：武汉理工大学出版社，2010.
[11] 项建恒. 影视动画后期及获奖短片研析 [M]. 北京：机械工业出版社，2010.
[12] 薛燕平. 世界动画电影大师 .2 版 [M]. 北京：中国传媒大学出版社，2010.
[13] 孙立军，马华. 动画影片分析 [M]. 北京：京华出版社，2010.
[14] 刘小林. 动画导论 [M]. 武汉：湖北美术出版社，2010.
[15] 孙立军，马华. 美国迪士尼动画研究 [M]. 北京：京华出版社，2010.
[16] 马建中. 动画影片画面赏析 .2 版 [M]. 北京：中国传媒大学出版社，2011.
[17] 津坚信之. 日本动画的力量 [M]. 北京：社会科学文献出版社，2011.
[18] 廖海波. 世界动画大师 [M]. 上海：复旦大学出版社，2011.
[19] 孙立军. 中国动画史研究 [M]. 北京：商务印书馆，2011.
[20] 薛扬. 动画发展史 [M]. 南京：东南大学出版社，2011.
[21] 张宏. 动画概论 [M]. 北京：高等教育出版社，2011.
[22] 万江. 动画作品赏析 [M]. 上海：上海文化出版社，2011.
[23] 李保传. 中国动画电影大师 [M]. 北京：中国传媒大学出版社，2012.
[24] 薛燕平. 非主流动画电影 .2 版 [M]. 北京：中国传媒大学出版社，2012.
[25] 赵小波. 欧洲动画论：法、英、德动画产业发展模式研究 [M]. 杭州：浙江大学出版社，2012.
[26] 马华. 动画经典作品赏析 [M]. 上海：上海人民美术出版社，2012.
[27] 刘东升. 动漫游戏——动画电影分析 [M]. 北京：中国水利水电出版社，2012.

网站参考

[1] http://baike.baidu.com
[2] http://www.hudong.com/wiki
[3] http://site.douban.com
[4] http://ani360.com